本書目標

掌握讓角色綻放活力的「輕重表現」吧！

準確地畫出角色的身體，
但總覺得格格不入。
好像有違和感……
你是否有過這種想法？
消除違和感的提示
就在於「輕重表現」。

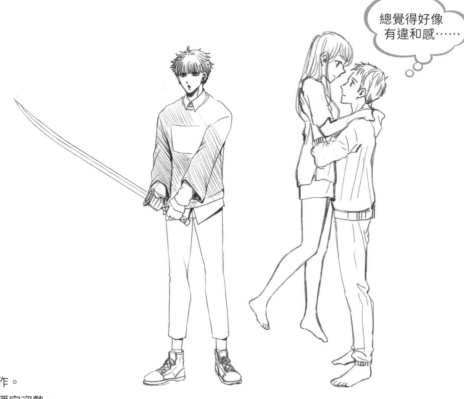

總覺得好像
有違和感……

人物或行李一定有「重量」，
會讓人產生想要支撐重量的動作。
也會產生被重量拉扯形成的不穩定姿勢。
「輕重表現」就是要
掌握這些特徵來描繪。

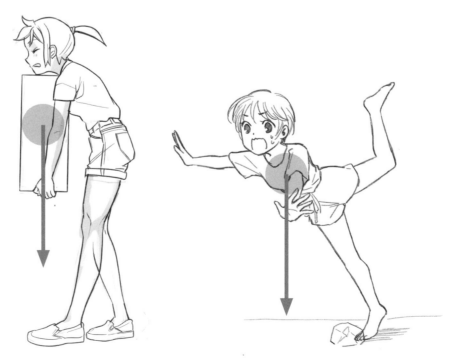

從抱住戀人的姿勢、
拿著武器的姿勢、操作小東西的姿勢，
到不經意的日常動作……
根據「輕重」來進行人物素描的話，
角色就會表現出活靈活現的魅力。

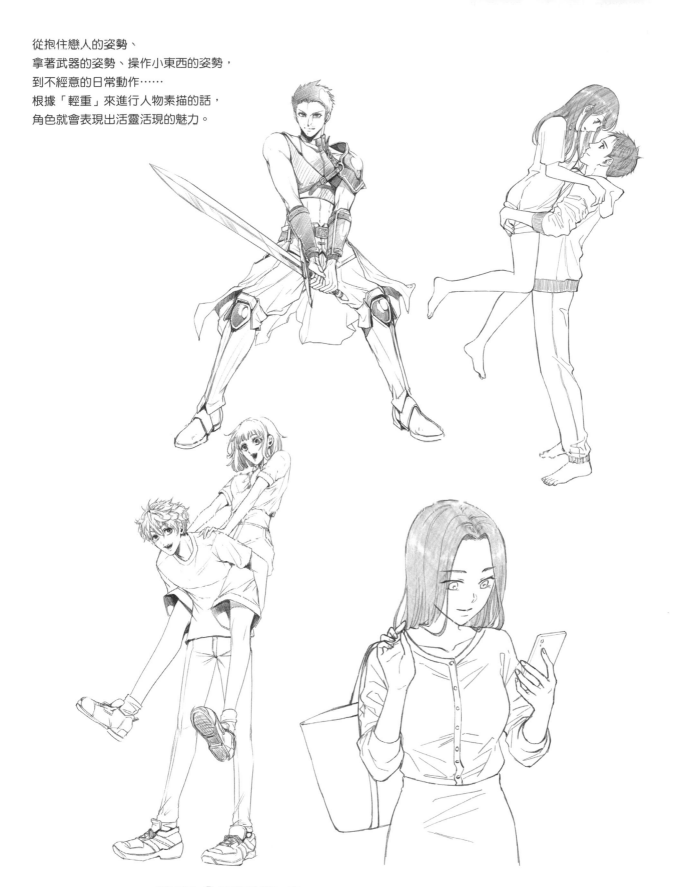

學習「輕重表現」，
掌握描繪各種姿勢和場景的技巧吧！

目次

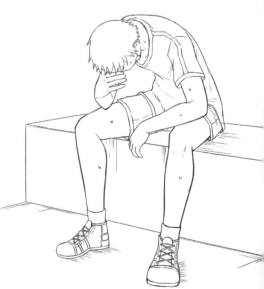

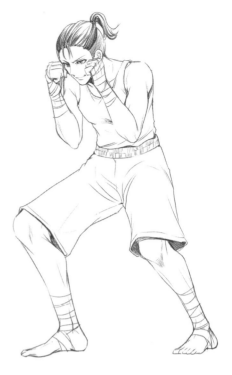

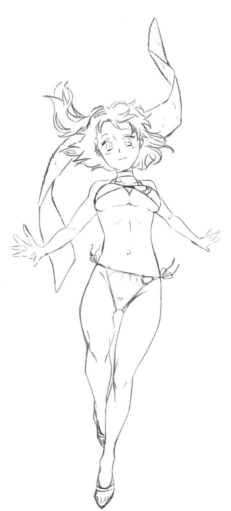

前言

學習「輕重」表現，
能描繪出來的世界就會擴展得更大！

隨心所欲描繪喜歡的畫作時，可能意外地沒有意識到「輕或重」的情況。

舉例來說，只要描繪肌肉發達的大個子，看起來就很重。只要描繪線條纖細的苗條角色，看起來就很輕盈⋯⋯有時心裡會這樣想著在「無意中」描繪出角色。

但是想要表現「拿著沉重武器的場景、靠著某個地方的場景、拿著智慧型手機等小配件的場景⋯⋯」各種動作和情境時，就很難好好畫出來，還會停下筆來。「想讓大個子角色拿著武器，但總覺得沒有分量感」、「想描繪苗條角色，可是缺乏輕盈感」應該也會有這種煩惱吧！

這種時候正是「輕重表現」的出場時刻。試著學習表現物體本身所擁有的重量、角色自身重量的方法。不只是捕捉外觀的形體就開始描繪，而是要試著加上讓人感受到輕重的技巧再描繪。

何謂「意識到重量」？
就是仔細觀察支撐重量的動作

地球上有重力，而東西有「重量」。拿東西時為了避免掉落會自然產生支撐的動作。人物也有重量，用手肘撐著、倚靠，或是張開雙腳使勁站穩⋯⋯會產生這些想要支撐身體的動作。「輕重表現」的第一步就是仔細觀察這些「想要支撐重量的自然動作」再進行描繪。素描時除了輪廓的形體之外，還要試著意識到角色想要支撐重量時的姿勢。

意識到重量再描繪，角色就會特別顯眼且存在感會變大。不論是漫畫還是插畫，都會形成好看的作品。如果是拿著小東西的場景，為了避免摔落而拿著東西的手部動作會傳達出東西的重量。專業的插畫家也是自己實際試著拿著東西、拍照，一邊作為參考，一邊「仔細觀察」再描繪。養成觀察再描繪的習慣，就能呈現更有說服力的表現。

本書會解說各種情境的「輕重表現」、支撐重量的姿勢、姿勢的作畫步驟、演出表現等等。我衷心希望能幫助大家提升繪畫能力。

Go office　林　晃

序

所謂的輕重表現

How To Draw
MANGA

輕重表現的基本

姿勢會因為東西的重量而改變

角色抱著東西時，根據「東西的重量」，姿勢會改變。適當的描繪出這種情況，就能表現出想要傳達的「重」與「輕」。

從容地拿著輕的行李時，可以用接近正常站姿的姿勢來抱著（圖A）。那麼拿著沉重行李時，會變成怎樣？會變成被重量拉扯，身體往前傾的姿勢（圖B）。

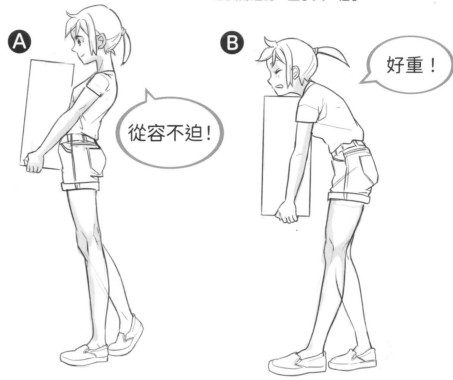

A
從容不迫！

B
好重！

這裡再稍微看仔細一點。圖A的行李沒有那麼重，所以將行李靠著身體，將背部稍微向後仰的話，就能支撐起來。但是圖B的行李非常重，所以無法站得很直，變成往前傾的姿勢。「輕重表現」的第一步就是準確地捕捉這種根據重量而改變的姿勢再描繪。

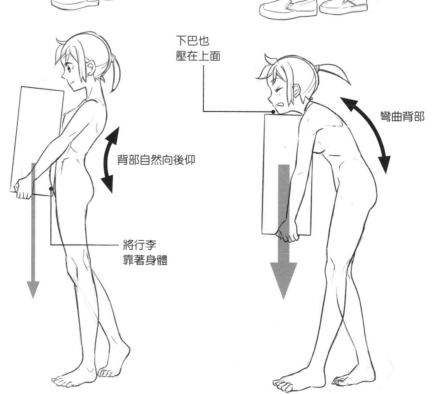

背部自然向後仰

將行李靠著身體

下巴也壓在上面

彎曲背部

試著觀察不同角度吧！圖C的脊梁是筆直的，所以傳達出抱著的箱子是非常輕的東西。但是即使箱子是輕的，壓住平面部分拿著的的話，手還是會滑落。試著實際在鏡子前面抱著箱子，確認一下「平常自己是怎樣拿箱子的？」。一隻手拿著箱子下面一角支撐著，另一隻手扶著側面一角，應該就會發現自己會自然擺出穩定拿著箱子的姿勢。

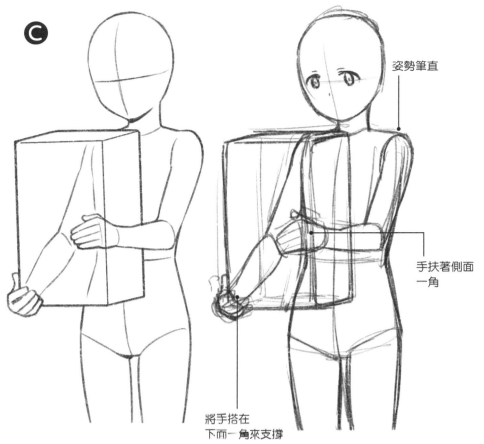

姿勢筆直

手扶著側面
一角

將手搭在
下面一角來支撐

圖D的箱子雖然和圖C是相同的大小，卻是沉重的行李。單手的話無法完全支撐重量，是雙手拿著下面兩角來支撐。身體會往前傾，所以看得到軀幹的上半部，重量平均落在雙臂上，因此雙肩、雙肘、兩邊手腕的高度左右都是相同的……可以掌握這些特徵再描繪。

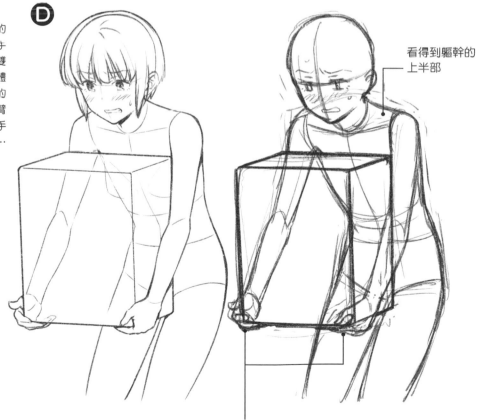

看得到軀幹的
上半部

用雙手支撐

保持平衡的動作

身體受重量拉扯站不穩時,就會產生想要保持平衡的動作。仔細觀察這個動作再描繪也是很重要的一件事。

抱著沉重行李的話,身體就會往前傾,但是沒辦法一直維持這個姿勢(圖E)。手臂會漸漸疲勞。張開雙腳使勁站穩用手舉起東西,或是移動東西時,就會產生「保持平衡」的動作(圖F)。

一直維持這個姿勢很辛苦……

欸咻！！

在圖E中行李和身體有距離,所以重量只落在手臂上。因此像圖F一樣將背部大幅向後仰成弓形,就會產生將行李拉近身體想要保持平衡的動作。因為將行李拉近身體,就能用整個身體支撐重量。

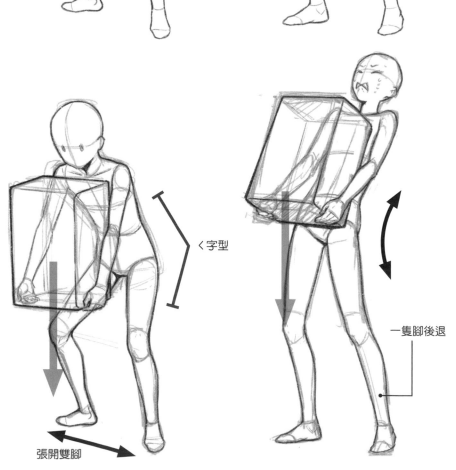

ㄑ字型

張開雙腳

一隻腳後退

試著觀察不同行李的情況吧！圖G是抱著非常大的行李，但是不是覺得「好像不算非常重」、「可能是輕的行李」？大件行李拿著時容易失去平衡，所以容易產生將行李拉近身體、背部向後仰，或是張開雙腳使身體穩定的「保持平衡的動作」。但是加上一些描繪，像是背部不要過度向後仰、將一隻手壓著行李底部，形成的畫作就能傳達出內容物是很輕的東西。

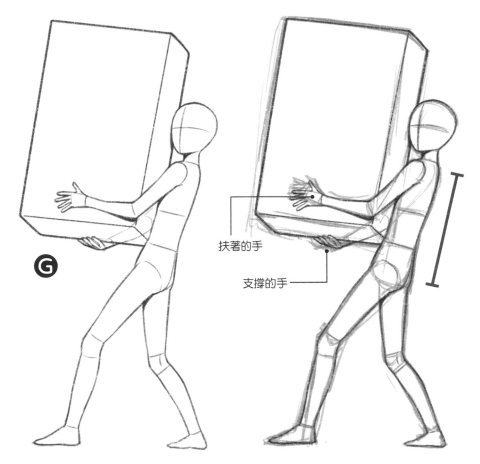

扶著的手

支撐的手

繪圖時會遇到行李很重時會出現的動作以及很輕時曾出現的動作，還有想要保持平衡的動作。掌握這些特徵再描繪，就能適當地表現出「角色所拿的行李是重的還是輕的？」。
相反的，拿著沉重東西時，如果特地畫出「東西很輕時會出現的動作」，看起來就曾像是輕而易舉抱著沉重東西的強力角色。花點心思應該就能應用在各種角色表現上。

輕而易舉！

輕重表現的種類

「人＋物品」的表現

一些輕重表現中，最容易理解的就是「人＋物品」的表現。要捕捉人物拿著東西時的姿勢變化再描繪。

沉重箱子和輕巧箱子以插畫形式描繪時的外觀幾乎一樣。如果想要告訴觀看者「行李是否很重」，就必須改變拿著的人物的姿勢再描繪。

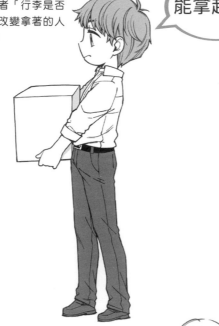

能拿起來！

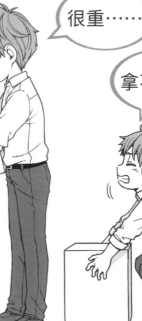

很重……

拿不起來！

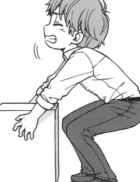

如同P08也解說過的，輕巧行李在挺直背部的情況下也能拿起來。但是變成沉重行李的話，受重量拉扯背部會彎曲，或是出現想要保持平衡的動作。「人＋物品」的重量表現就是要掌握這些特徵再描繪。

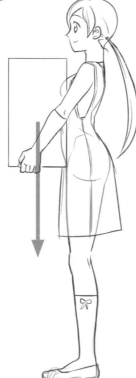

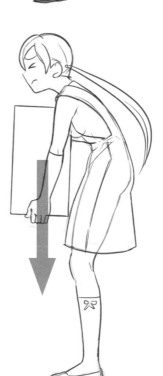

對這種場景的描繪很有用

搬運行李的場景

搬運沉重行李的場景就不用多說了,還能活用於搬運輕巧行李的場景、身強力壯的角色輕鬆搬運沉重行李的場景。

拿起武器的姿勢

能活用於帥氣拿起有著紮實重量武器的姿勢。相反的,也能表現出快速操作輕巧武器的姿勢。

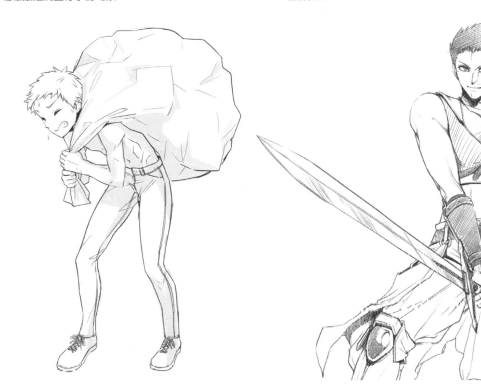

操作小東西的日常場景

即使是不太重的小東西,人都會在無意中想要採取穩定的拿法。掌握輕重表現後,就會提升操作小東西的日常場景的表現力。

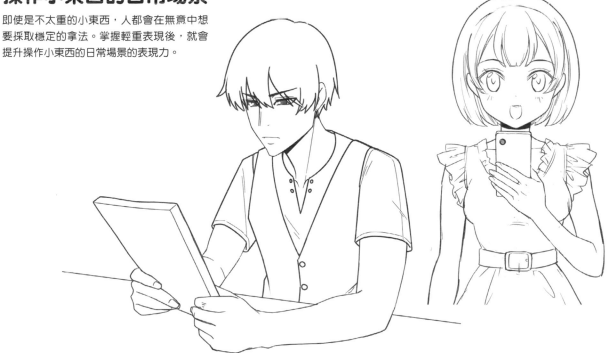

「人＋人」的表現

這是人將別人抱起來、背起來，或是將身體靠在別人身上的情況。和不會動的「物品」不一樣，會產生彼此想要保持平衡的動作。

人的重量相當重，只靠手臂力氣抱起來是非常困難的。因此會產生將背部向後仰，想要利用整個身體支撐重量的姿勢。

被抱者也將手摟住對方的身體，想要保持平衡。「人＋人」的重量表現就是除了抱人者的姿勢之外，被抱者的姿勢也要好好掌握特徵再進行描繪。

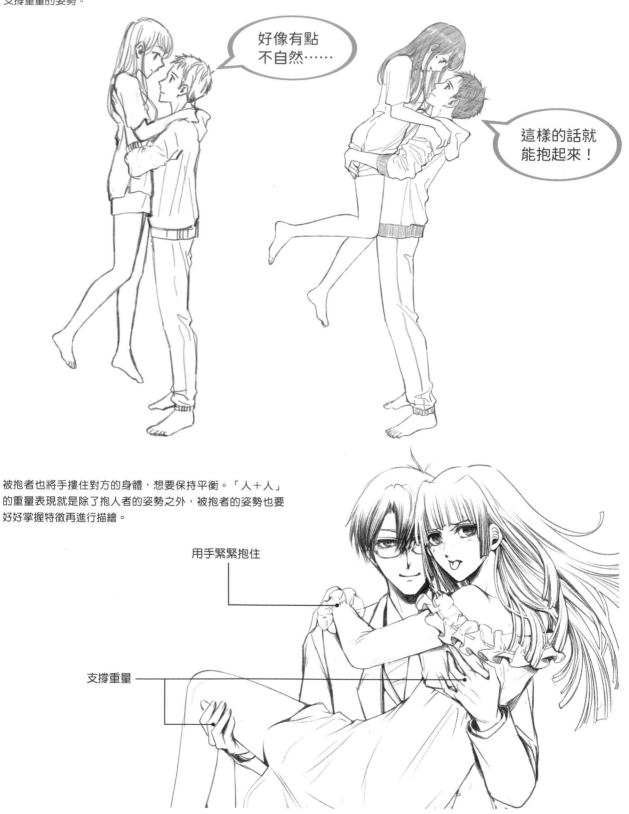

用手緊緊抱住

支撐重量

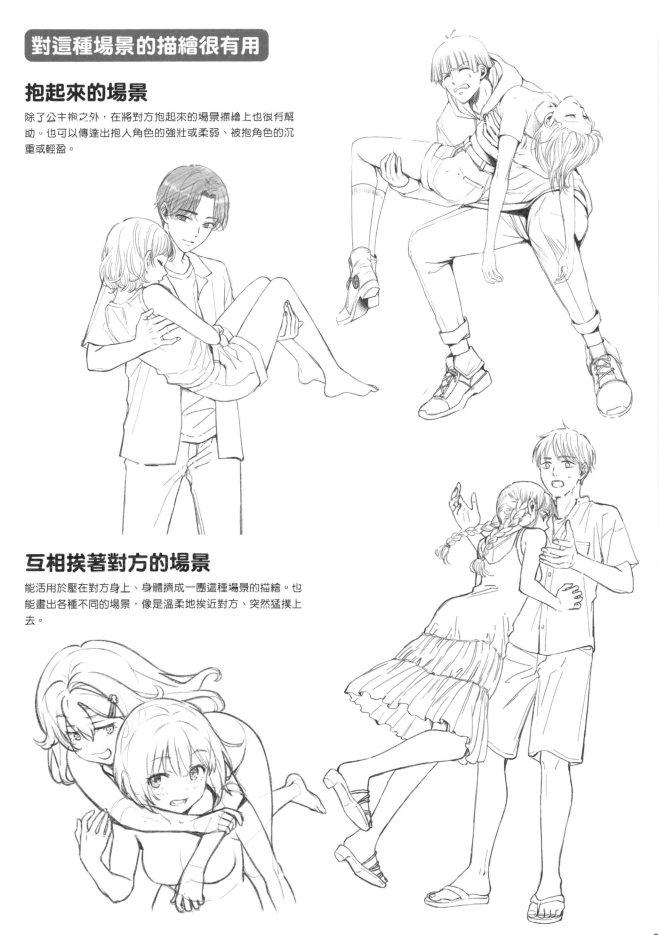

對這種場景的描繪很有用

抱起來的場景

除了公主抱之外，在將對方抱起來的場景描繪上也很有幫助。也可以傳達出抱人角色的強壯或柔弱、被抱角色的沉重或輕盈。

互相挨著對方的場景

能活用於壓在對方身上、身體擠成一團這種場景的描繪。也能畫出各種不同的場景，像是溫柔地挨近對方、突然猛撲上去。

自身重量的表現

容易忽略卻很重要的就是「自身重量」的表現。即使只有一個人也有重量，會產生用手肘撐著支撐頭部的重量，或是靠在牆壁上這種動作。

獨自一人時也有重量，會受到重力拉扯。張開腳的話，就容易支撐重量，可以站得很穩。長時間站著會很疲累，想要靠在牆壁上，就會產生將身體重量靠在牆壁上的姿勢。

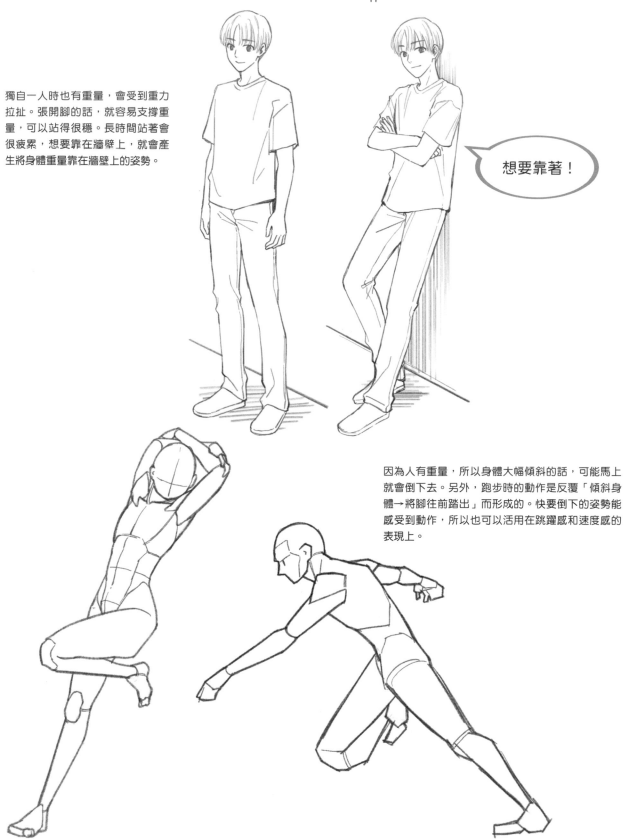

想要靠著！

因為人有重量，所以身體大幅傾斜的話，可能馬上就會倒下去。另外，跑步時的動作是反覆「傾斜身體→將腳往前踏出」而形成的。快要倒下的姿勢能感受到動作，所以也可以活用在跳躍感和速度感的表現上。

對這種場景的描繪很有用

日常的動作

用手肘撐著頭部的重量，或是靠在牆壁上將身體重量靠在上面。在日常的場景中，經常會看到無意中支撐自身重量，或是將重量靠在某物上面的動作。

描繪出穩定與跳躍的不同畫面

利用雙腳確實支撐身體重量的姿勢會讓人覺得很穩定。相反的，沒有確實支撐的姿勢會有不穩定感，但另一方面也能活用在跳躍感的呈現上。

輕盈的表現

試著去注意沒有好好站著的姿勢、無法站立的姿勢再描繪。讓頭髮和衣服飄動，就能形成輕盈的印象。也能描繪出漂浮的場景。

演出形成的表現

添加顏色、輪廓、頭髮或服裝的演出，就能進一步表現出「好像很重」、「好像很輕」這種印象。

舉例來說，全白的鎖鏈和球，看起來像塑膠一樣輕。添加塗黑的表現後，看起來就會像鐵製鎖鏈和鐵球一樣重。

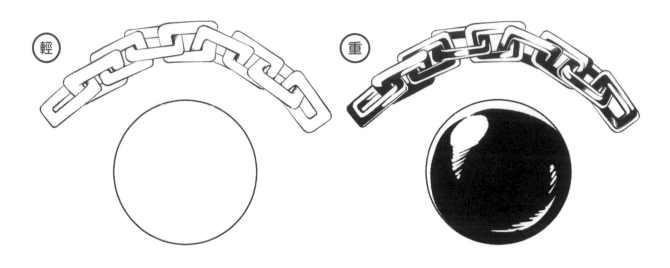

除此之外，穿上衣服時的輪廓很接近裸體的話，就會形成好像很容易活動且輕快的印象。如果是覆蓋住身體般的輪廓，就會增添沉重感。髮型和服裝的描繪也可以表現出沉重與輕盈。

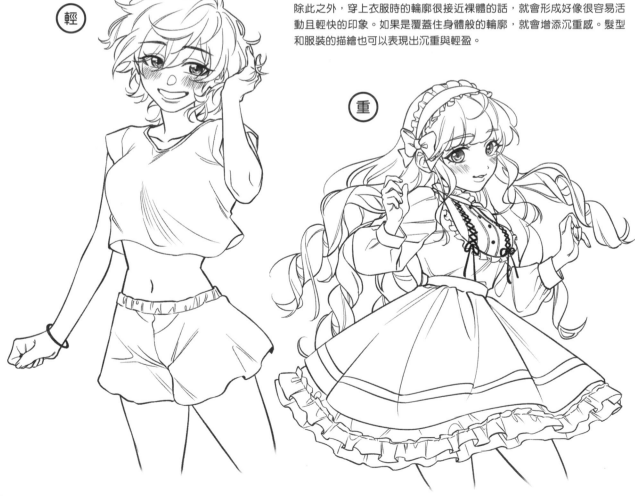

對這種場景的描繪很有用

強調沉重與輕盈

使用淺色陰影強調輕盈的印象。相反的，加上深色塗滿的
效果，也可以強調厚重感。

傳達心情的沉重與輕鬆

讓衣服和頭髮飄動來強調心情的輕快。相反的，沉重心情的
表現就不要在衣服上添加太多飄動的畫面。

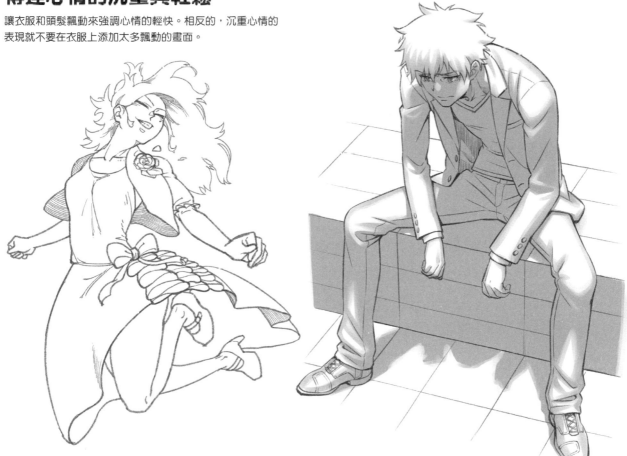

COLUMN 產生角色穩定感的風格

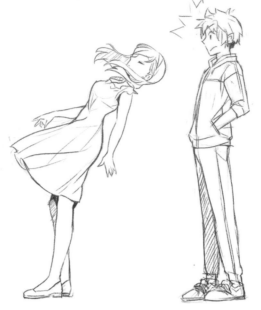

觀察漫畫和動畫的角色，會有感覺「快要倒下」，或相反「好像很穩定」的情況。這是哪種時候會發生的？

右圖中，感覺好像會最快倒下的是B，如果是細長身體加上大大的頭，就會好像平衡很差快要倒下一樣。而可能不容易倒下的是C，身體不是細長的，所以看起來很穩定。

同樣的，瘦長體格的角色會形成纖細且好像要倒下的印象。另一方面，頭身比例矮的Q版角色即使頭很大，因為身體矮短，所以看起來比較穩定。和角色外觀的沉重與輕盈不同，根據頭和身體的比例，也會看起來快要倒下或是看起來很穩定。記住這一點，就能將表現範圍擴展得更大。

第**1**章
「人＋物品」的輕重表現

How To Draw
MANGA

描繪拿著大件行李的姿勢

畫出因重量形成的不同姿勢

掌握前面的基本概念後，試著實際畫出不同的重量表現吧！在此要描繪拿著大件行李的姿勢。

這是身體朝向正面拿著手提包的場景。畫出不同的姿勢，行李的重量看起來就會不一樣。只要應用不同的姿勢描繪，就能營造出角色是身強力壯還是力氣不足的表現。

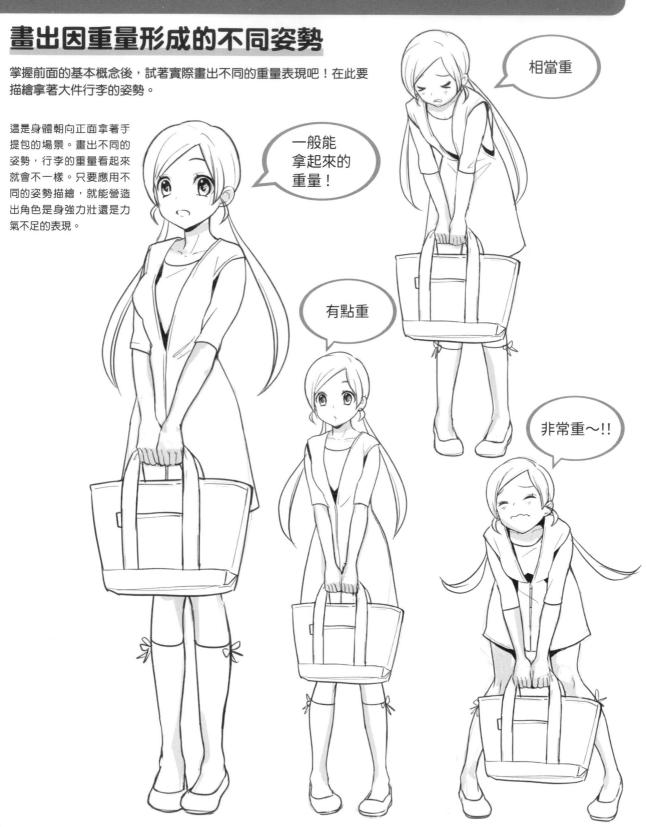

相當重

一般能拿起來的重量！

有點重

非常重～!!

試著仔細觀察各個姿勢的差異吧！手提包越重，越會受到重量拉扯，就會
產生雙肩下垂、彎曲腰部往前傾這種動作。根據姿勢的不同，陰影形成的
部分也會產生變化。

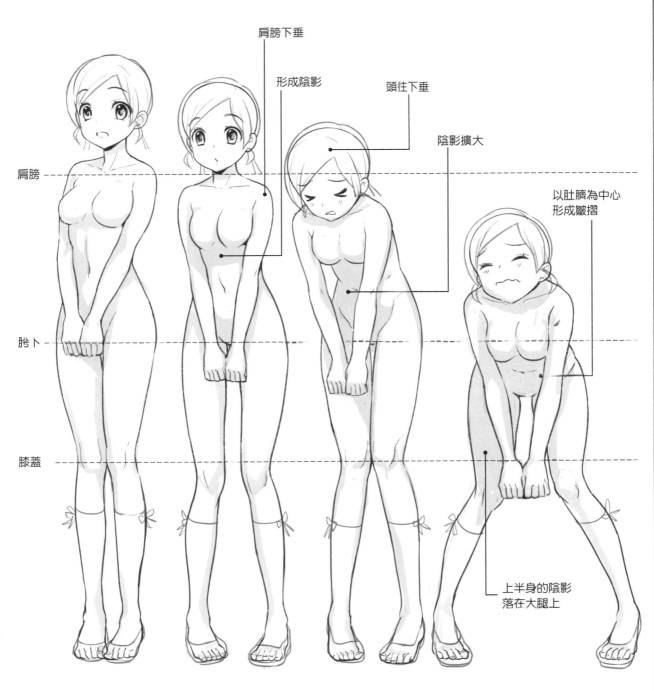

肩膀下垂

形成陰影

頭往下垂

陰影擴大

以肚臍為中心
形成皺摺

肩膀

胯下

膝蓋

上半身的陰影
落在大腿上

如果是一般能拿起來的
重量，就可以將背部挺
直站著。

稍微變重的話，會變成
受到手提包重量拉扯的
姿態，肩膀的高度會往
下。女生的話可以將腳
設計成稍微內八字的樣
子。

重量相當重的話，身體
上半身會往前傾，稍微
接近「く」形的姿態，
並彎曲身體。

如果非常重的話，上半
身會相當往前傾，腳也
會有點打開，從胸部到
胯下的距離看起來很
短。

重量表現的作畫過程

即使是描繪穿著衣服的角色時，也一定要從裸體的人物姿勢開始描繪。描繪因為行李重量而變化的姿勢後，再描繪衣服和頭髮，就會形成帶有說服力的插畫。

輕的（一般能拿起來的重量）

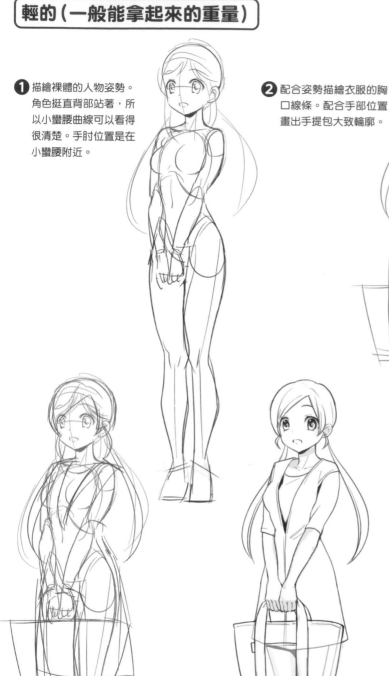

❶ 描繪裸體的人物姿勢。角色挺直背部站著，所以小蠻腰曲線可以看得很清楚。手肘位置是在小蠻腰附近。

❷ 配合姿勢描繪衣服的胸口線條。配合手部位置畫出手提包大致輪廓。

❸ 這是在裸體姿勢上粗略描繪衣服的草圖狀態。接著畫出表情、衣服細部的細節。

❹ 進行描線便完成。訣竅就是被包包遮住看不到的部分，也要考慮到腿和裙子的形狀會變成怎樣再描繪。

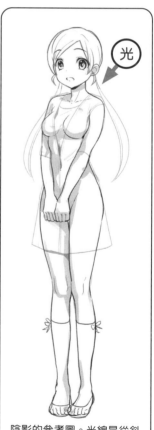

光

陰影的參考圖。光線是從斜上方照射時。

有點重

❶ 從裸體人物的姿勢開始。身體只往前傾斜一點點，因此胸部上方看起來很寬大。也要注意稍微下垂的肩膀、手腕的位置再描繪。

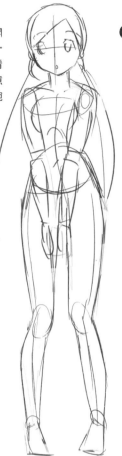

❷ 塑造衣服、手提包和頭髮的形體。以手肘位置為基準，掌握衣服V領的深度再描繪。

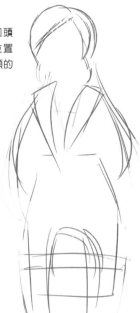

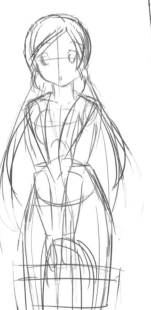

❸ 這是在裸體的人物姿勢加上衣服和頭髮的草圖狀態。和上一頁「輕的」比較，要仔細確認稍微往前的肩膀、看起來有點寬大的胸部上方等重點。

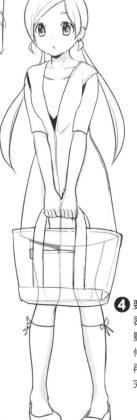

❹ 要仔細確認是否有表現出受到行李重量拉扯，背部無法伸直的微妙差異。再加上細節微調便完成。

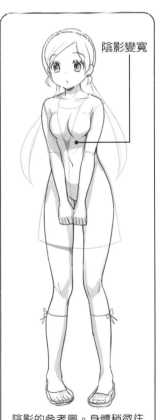

陰影變寬

陰影的參考圖。身體稍微往前傾，所以胸部下方的陰影會變寬。

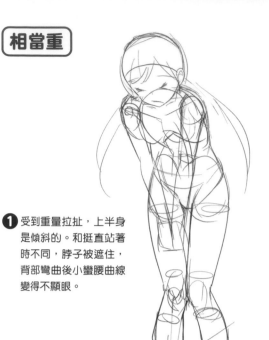

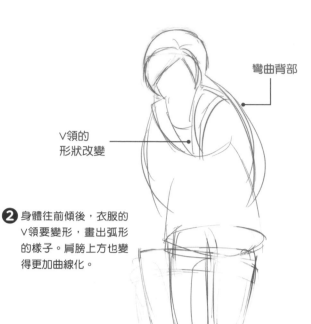

彎曲背部

V領的
形狀改變

❶ 受到重量拉扯，上半身
是傾斜的。和挺直站著
時不同，脖子被遮住，
背部彎曲後小蠻腰曲線
變得不顯眼。

❷ 身體往前傾後，衣服的
V領要變形，畫出弧形
的樣子。肩膀上方也變
得更加曲線化。

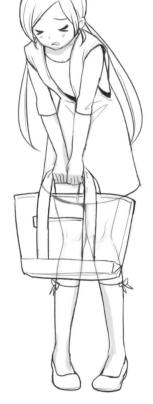

捕捉軀幹形體的
輔助線

捕捉裙子下襬的
橢圓形

陰影
變得更寬

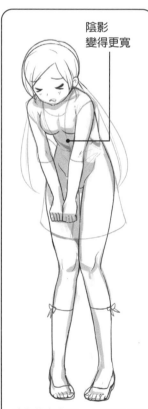

❸ 這是人體＋衣服的草圖狀
態。身體傾斜時的裙子下
襬用橢圓形的輪廓來塑造
形體，就比較容易描繪出
細部。

❹ 進行描線階段。仔細確認
是否有表現出彎曲腰部往
前傾的軀幹的立體感，再
加上微調便完成。

陰影的參考圖。上半身相當
傾斜，所以陰影也會落在腿
上。

非常重

❶ 受到極端的重量拉扯，身體非常彎曲。也要畫出被上半身遮住的骨盆輪廓，描繪臀部位置時盡量不要猶豫不決。

捕捉骨盆的線條

鎖骨

❷ 彎曲身體，所以衣服的V領看起來淺淺的。這裡也要畫出裙子下襬的輪廓。

裙子下襬的輪廓

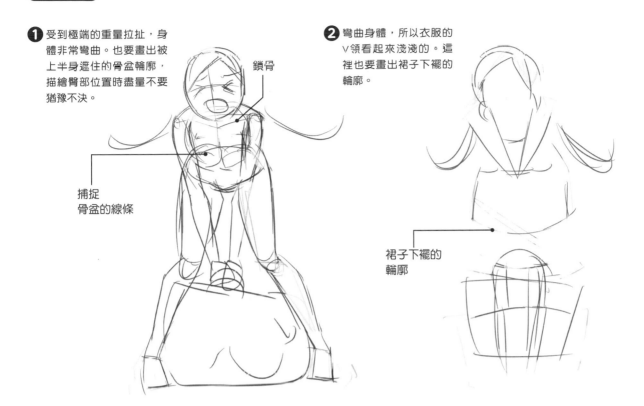

❸ 這是人體＋衣服的草圖狀態。行李抬不起來，手部位置變得相當下面。

❹ 進行描線階段。身體非常往前傾而看起來很短的軀幹、想要盡量支撐重量而採內八字姿勢張開的腳、包住看不到的臀部的裙子長度，要一一確認這些部分是否有違和感再完成畫作。

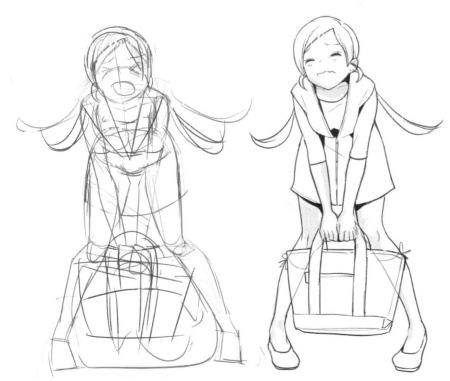

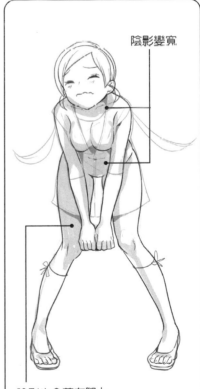

陰影變寬

陰影也會落在腿上

陰影的參考圖。陰影也會落在腿上，下巴下面的陰影也會變寬。

描繪往前傾、往後傾的身體

將行李拿在身體前面時，會產生身體往前傾或向後仰身的動作。在此試著以沒有行李的狀態確認一下。

身體往前傾或往後傾時，柔軟的腹部會伸展、收縮。胸部肋骨部分和腰部骨盆部分不會變形。

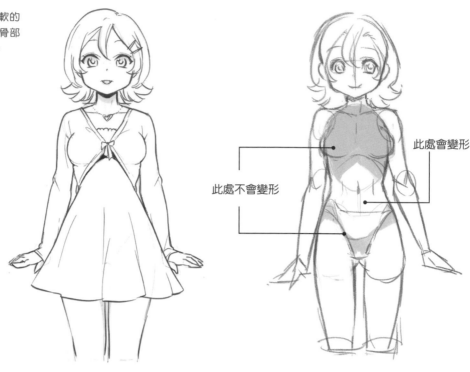

此處不會變形

此處會變形

身體往前傾

上半身往前傾的話，腹部看起來是縮起來的。也會出現頭部看起來很寬，不容易看見脖子等特徵。在胸部下方和胯下加上陰影的話，就能掌握立體感。

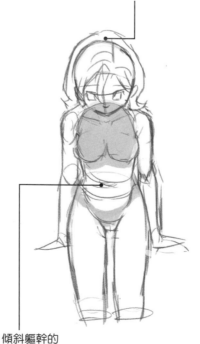

頭部看起來很寬

在胸部下方形成陰影

傾斜軀幹的輔助線

在胯下形成陰影

身體往後傾

上半身往後傾的話腹部會往前突出來，範圍看起來稍微變長。大力向後仰的話，就看不到臉部，但在此以可愛為優先考量，調整成看得見表情的角度。

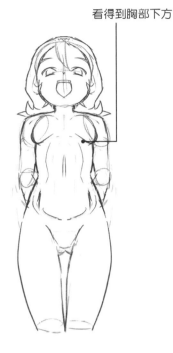

看得到胸部下方

透過比較來觀察時

比較一下挺立的姿勢，身體往前傾、往後傾的姿勢，確認哪個部分產生變化吧！在此也添加上光從角色上方照射下來形成的陰影表現。

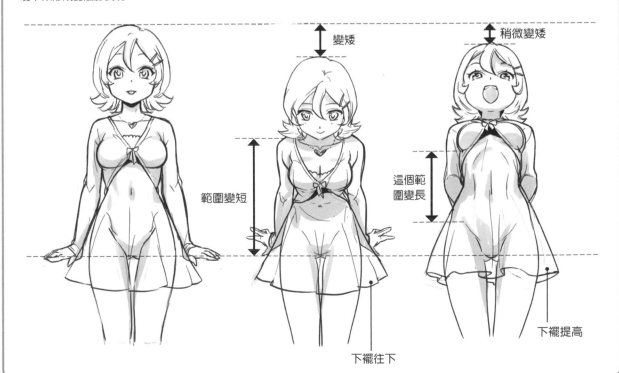

變矮

稍微變矮

範圍變短

這個範圍變長

下襬提高

下襬往下

描繪物品拿在身體旁邊的情況

將行李拿在身體旁邊時，身體不是前後傾斜，而是往左右傾斜。注意肩膀和骨盆位置再描繪吧！

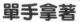

單手拿著

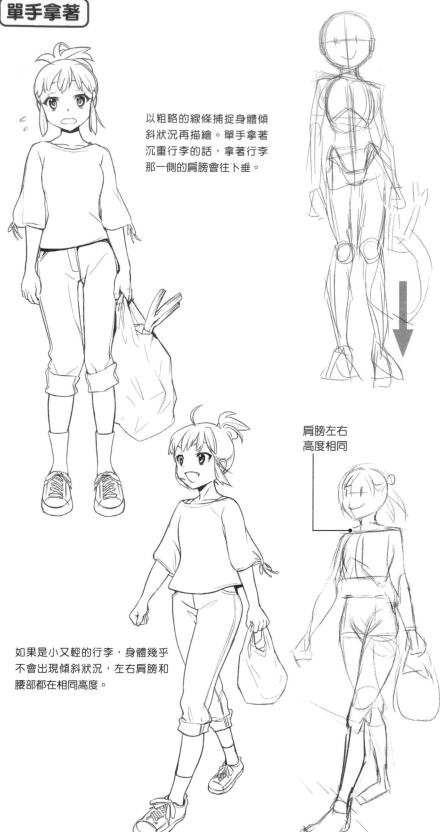

以粗略的線條捕捉身體傾斜狀況再描繪。單手拿著沉重行李的話，拿著行李那一側的肩膀會往下垂。

這一側會縮起來

這是看得到衣服裡面的透視圖。根據身體傾斜的狀況，軀幹側面會出現伸縮狀況。在這個姿勢中，拿著行李那一側的側腹會縮起來。

如果是小又輕的行李，身體幾乎不會出現傾斜狀況，左右肩膀和腰部都在相同高度。

肩膀左右高度相同

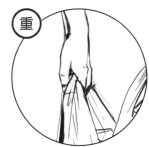

重

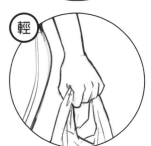

輕

也要注意手部的描繪。如果是沉重的行李，手指會有點伸長。

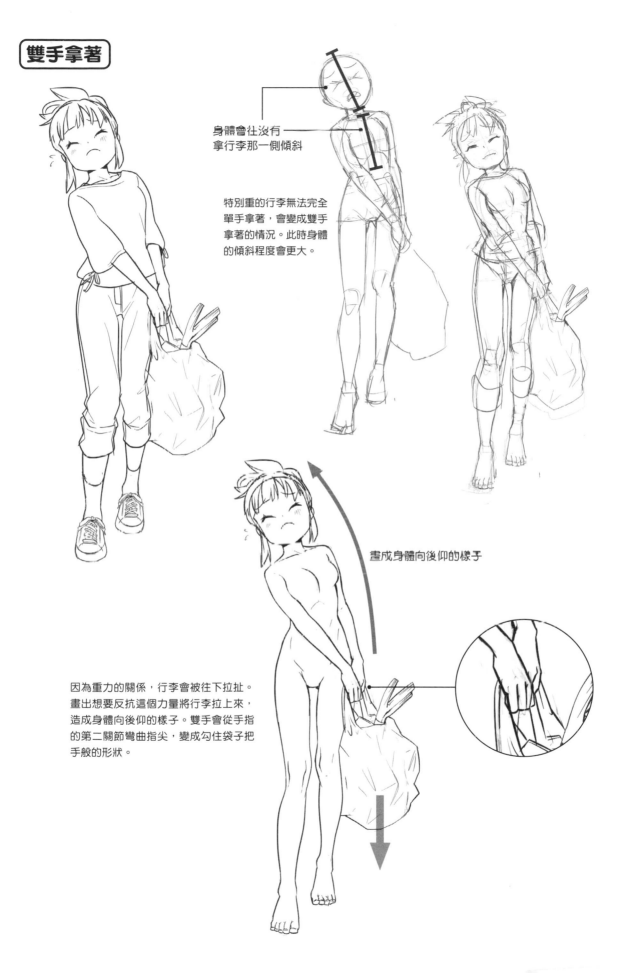

雙手拿著

身體會往沒有
拿行李那一側傾斜

特別重的行李無法完全
單手拿著，會變成雙手
拿著的情況。此時身體
的傾斜程度會更大。

畫成身體向後仰的樣子

因為重力的關係，行李會被往下拉扯。
畫出想要反抗這個力量將行李拉上來，
造成身體向後仰的樣子。雙手會從手指
的第二關節彎曲指尖，變成勾住袋子把
手般的形狀。

各種日常姿勢

肩背包風格

在此來觀察拿著行李時自然擺出的姿勢。從將學生書包或托特包等日常使用的物件背在肩上的風格開始。

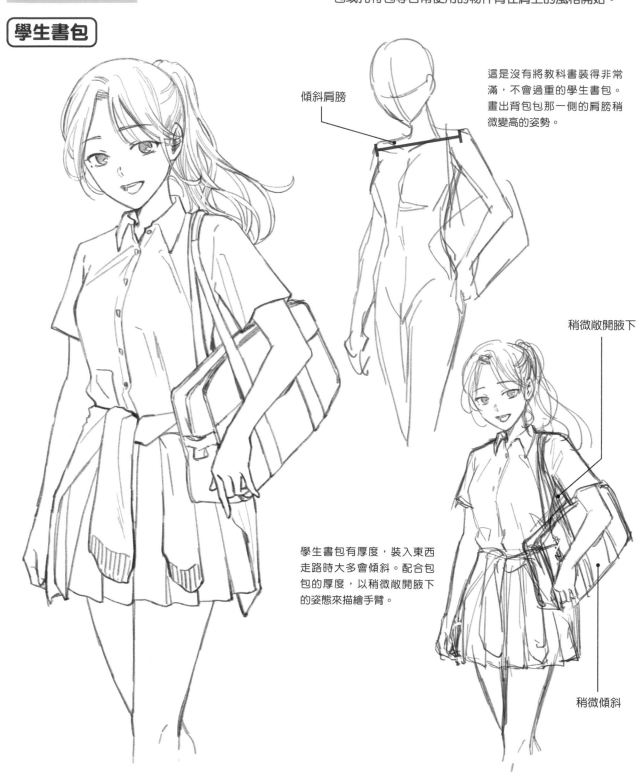

學生書包

傾斜肩膀

這是沒有將教科書裝得非常滿，不會過重的學生書包。畫出背包包那一側的肩膀稍微變高的姿勢。

稍微敞開腋下

學生書包有厚度，裝入東西走路時大多會傾斜。配合包包的厚度，以稍微敞開腋下的姿態來描繪手臂。

稍微傾斜

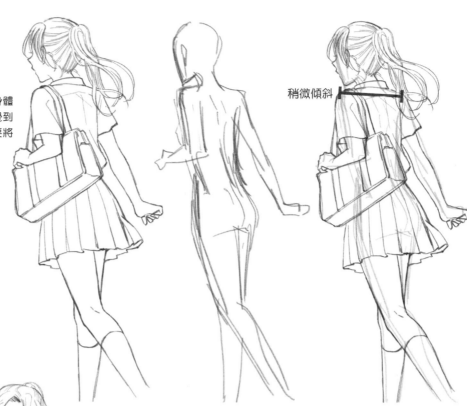

這是從斜後方看到的狀態。將身體稍微往前傾倒，展現出讓人感覺到快走的「動作」。這種情況也要將背包包那一側的肩膀稍微提高。

稍微傾斜

托特包

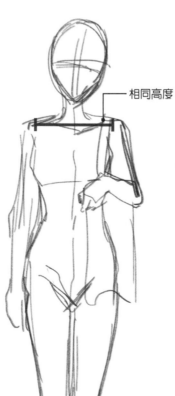

如果是沒有厚度且內容物少的托特包，可以不用畫成傾斜狀態。肩膀高度也可以左右相同。但是左右過於均等的話，看起來會很死板，所以在此稍微將頭傾斜，添加自然度。

相同高度

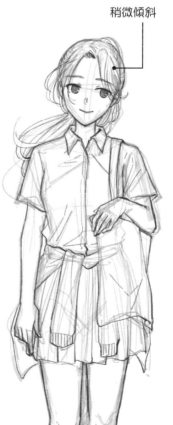

稍微傾斜

這是從側面描繪拿著托特包的姿勢的狀態。包包裡的內容物不太重，所以擺出來的姿勢不會被重量影響。不要配合「重量」，試著摸索配合角色「心情」的描繪吧！

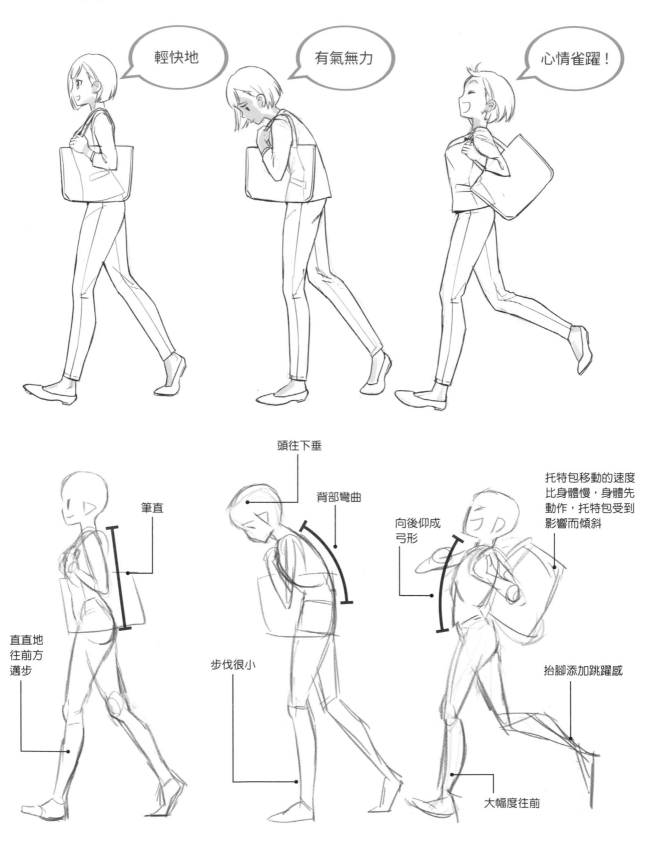

輕快地

有氣無力

心情雀躍！

頭往下垂

筆直

背部彎曲

托特包移動的速度比身體慢，身體先動作，托特包受到影響而傾斜

向後仰成弓形

直直地往前方邁步

步伐很小

抬腳添加跳躍感

大幅度往前

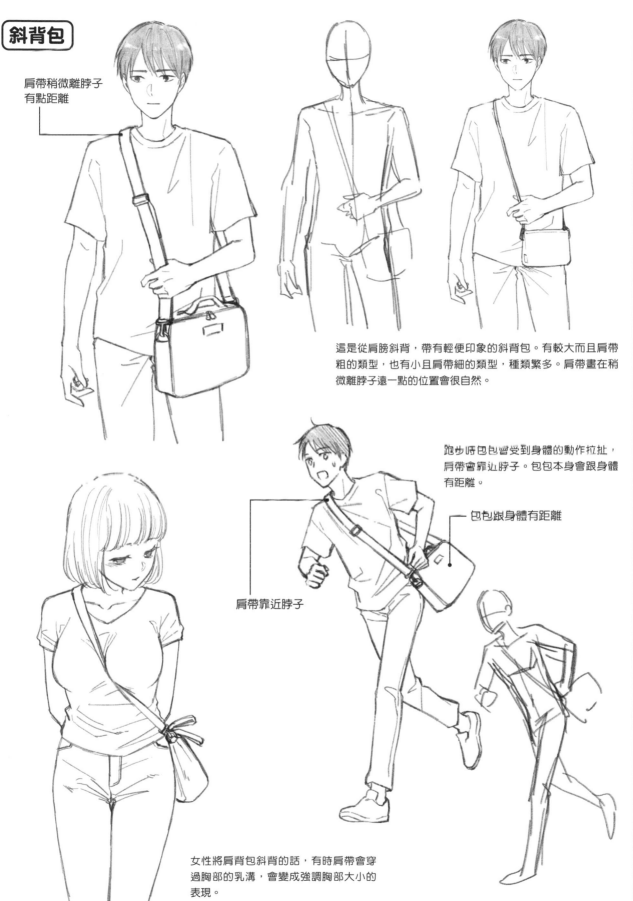

斜背包

肩帶稍微離脖子
有點距離

這是從肩膀斜背，帶有輕便印象的斜背包。有較大而且肩帶粗的類型，也有小且肩帶細的類型，種類繁多。肩帶畫在稍微離脖子遠一點的位置會很自然。

跑步時包包會受到身體的動作拉扯，肩帶會靠近脖子。包包本身會跟身體有距離。

包包跟身體有距離

肩帶靠近脖子

女性將肩背包斜背的話，有時肩帶會穿過胸部的乳溝，會變成強調胸部大小的表現。

扛在肩上的風格

這是將學生書包和購物包扛在肩上的拿法。會變成粗枝大葉且不裝模作樣的姿勢。用手拿著肩帶，所以手部描繪很重要。

學生書包

圖片是內容物不太重的情況。挺直背部的帥氣站姿。

挺直背部

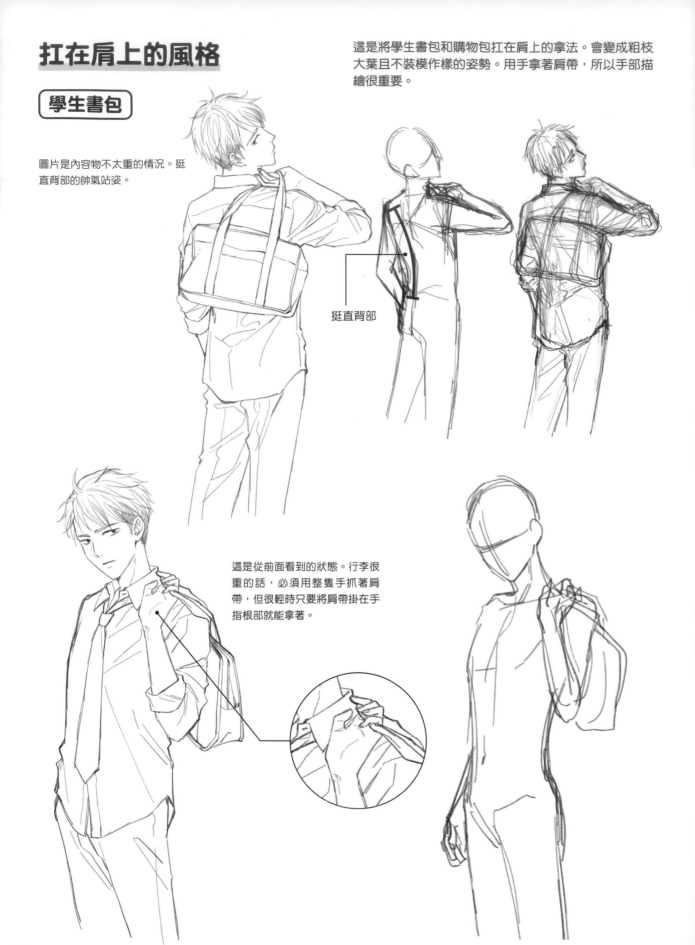

這是從前面看到的狀態。行李很重的話，必須用整隻手抓著肩帶，但很輕時只要將肩帶掛在手指根部就能拿著。

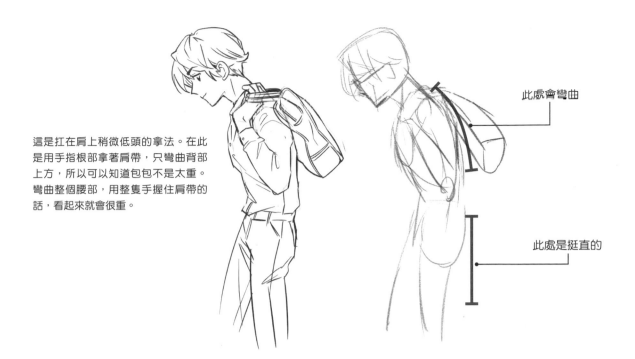

這是扛在肩上稍微低頭的拿法。在此是用手指根部拿著肩帶，只彎曲背部上方，所以可以知道包包不是太重。彎曲整個腰部，用整隻手握住肩帶的話，看起來就會很重。

此處會彎曲

此處是挺直的

購物包

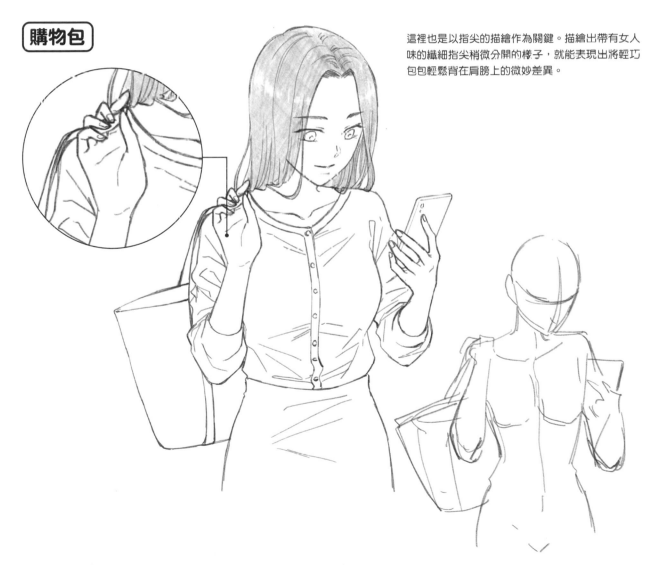

這裡也是以指尖的描繪作為關鍵。描繪出帶有女人味的纖細指尖稍微分開的樣子，就能表現出將輕巧包包輕鬆背在肩膀上的微妙差異。

其他風格

例如用雙肩支撐行李的背包，沒有把手的行李的情況……試著觀察各個不同姿勢的特徵吧！

背包

背負裝有沉重行李的背包爬山。即使行李很重也用背部牢牢支撐的這個姿勢，會給觀看者帶來角色很矯健的印象。

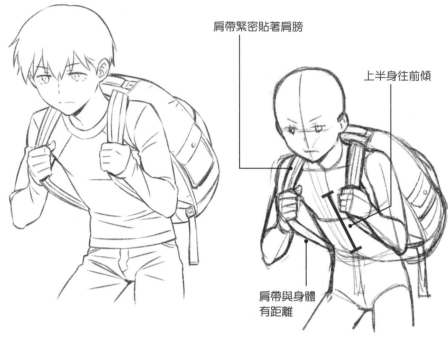

肩帶緊密貼著肩膀

上半身往前傾

肩帶與身體有距離

這是在爬山途中停下的場景。受到行李重量的拉扯，身體往後仰。和上面的姿勢相反，會形成承受不了行李的沉重，覺得很疲累的印象。

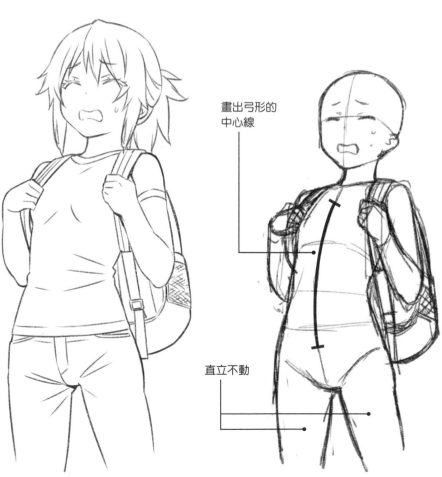

畫出弓形的中心線

直立不動

夾在腋下

這是像包包一樣沒有把手，雖然很輕但很難拿取的行李例子。不需要支撐重量，所以身體幾乎是筆直的，但如果將頭歪向沒拿行李的那一側，就能表現出「很難拿的感覺」。

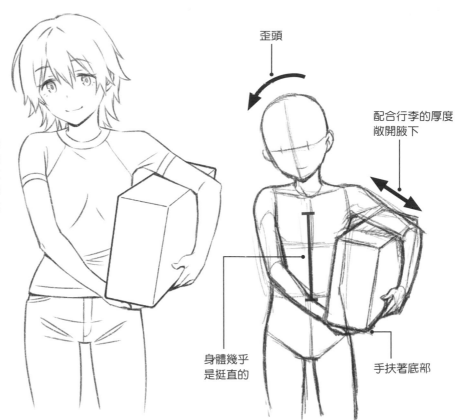

歪頭

配合行李的厚度敞開腋下

身體幾乎是挺直的

手扶著底部

扛在肩膀上

很重而且沒有把手的行李很難夾在腋下，要扛在肩膀上。可以利用傾斜身體、張開雙腳使勁站穩的描繪來表現行李的沉重。

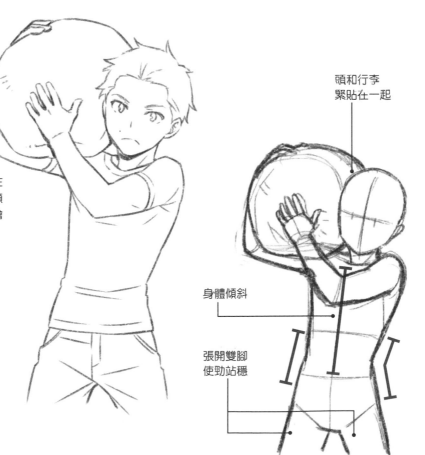

頭和行李緊貼在一起

身體傾斜

張開雙腳使勁站穩

描繪拿著小東西的姿勢

小東西也有重量

圖A是以指尖拿著智慧型手機的狀態。智慧型手機雖然是小東西，但持續這個姿勢好像會很辛苦。圖B則是用手掌支撐智慧型手機的重量，並以用手指貼著的方式穩定拿著。即使是小東西，如果有一定的重量，人也會在無意中選擇穩定的拿法。

完成有魅力的插畫訣竅就是描繪時要意識到小東西也有輕重差異。

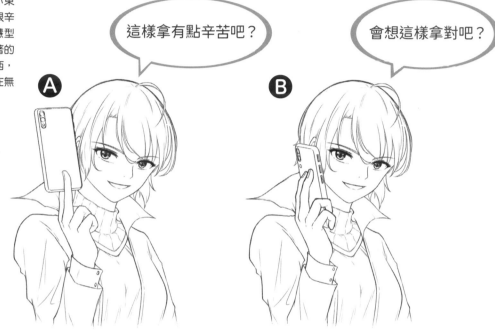

這樣拿有點辛苦吧？

會想這樣拿對吧？

但是如果是像卡牌非常薄又輕的東西，用手掌支撐看起來會像很慎重地拿著，反而會不自然。撲克牌或集換式卡牌這種道具，用指尖拿著使用看起來會比較帥氣。

卡牌用指尖就OK囉！

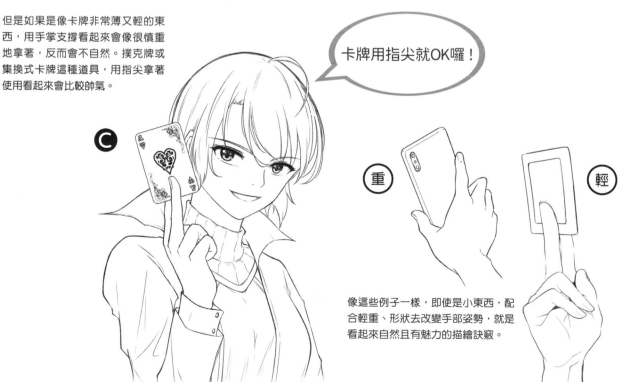

重

輕

像這些例子一樣，即使是小東西，配合輕重、形狀去改變手部姿勢，就是看起來自然且有魅力的描繪訣竅。

接下來試著觀察飲料的例子吧！寶特瓶飲料是單手也拿得起來的重量，但往上舉的話會漸漸感到疲累。會自然產生將瓶子靠近身體、放低拿著，或是雙手拿著這些姿勢。

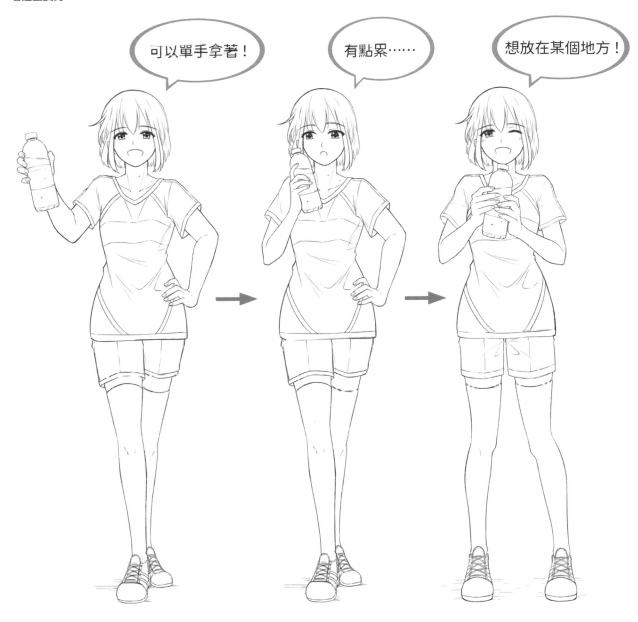

可以單手拿著！

有點累……

想放在某個地方！

短時間的話可以用不穩定的拿法，但會漸漸變成「尋求穩定的拿法」。掌握這些手部特徵再描繪，也是表現出自然印象的訣竅。

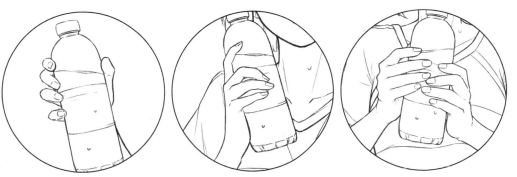

按照小東西的種類畫出不同拿法

穩定拿著的拿法

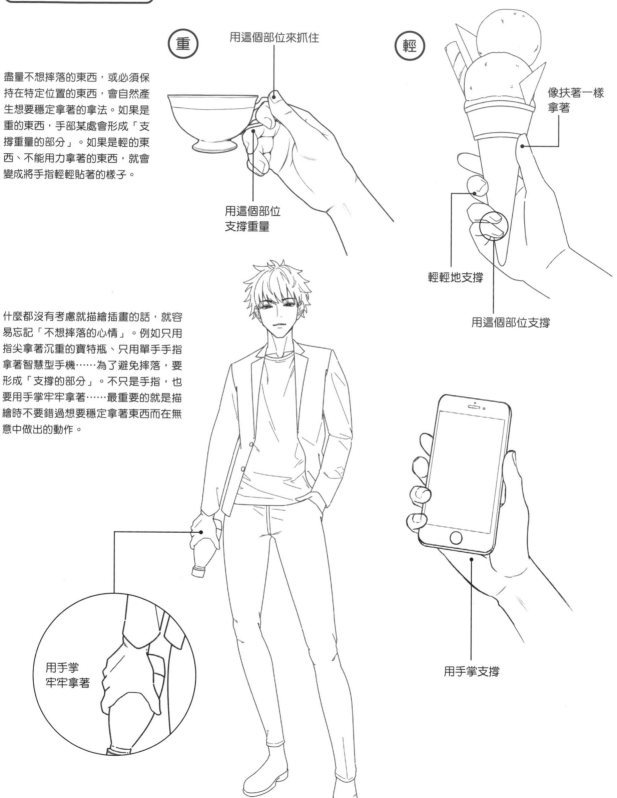

重　用這個部位來抓住

盡量不想摔落的東西，或必須保持在特定位置的東西，會自然產生想要穩定拿著的拿法。如果是重的東西，手部某處會形成「支撐重量的部分」。如果是輕的東西、不能用力拿著的東西，就會變成將手指輕輕貼著的樣子。

用這個部位支撐重量

輕　像扶著一樣拿著

輕輕地支撐

用這個部位支撐

什麼都沒有考慮就描繪插畫的話，就容易忘記「不想摔落的心情」。例如只用指尖拿著沉重的寶特瓶、只用單手手指拿著智慧型手機……為了避免摔落，要形成「支撐的部分」。不只是手指，也要用手掌牢牢拿著……最重要的就是描繪時不要錯過想要穩定拿著東西而在無意中做出的動作。

用手掌牢牢拿著

用手掌支撐

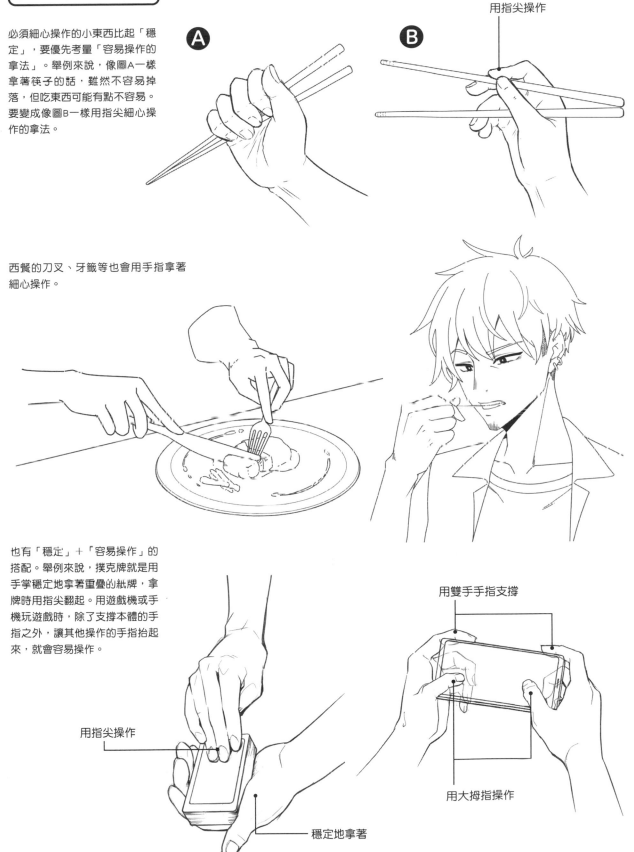

細心操作的拿法

必須細心操作的小東西比起「穩定」，要優先考量「容易操作的拿法」。舉例來說，像圖A一樣拿著筷子的話，雖然不容易掉落，但吃東西可能有點不容易。要變成像圖B一樣用指尖細心操作的拿法。

Ⓐ

Ⓑ

用指尖操作

西餐的刀叉、牙籤等也會用手指拿著細心操作。

也有「穩定」＋「容易操作」的搭配。舉例來說，撲克牌就是用手掌穩定地拿著重疊的紙牌，拿牌時用指尖翻起。用遊戲機或手機玩遊戲時，除了支撐本體的手指之外，讓其他操作的手指抬起來，就會容易操作。

用雙手手指支撐

用指尖操作

穩定地拿著

用大拇指操作

拿著智慧型手機

要介紹的是小東西卻帶有重量，而且為了避免摔落想要穩定拿著的物件。可以先在視線可及之處畫出長方形輪廓，再畫出手掌位置。

正面角度

什麼都沒有考慮就描繪的話，容易變成不穩定而且好像快要掉下去的樣子。要描繪出智慧型手機背面確實地碰觸到手掌的樣子。

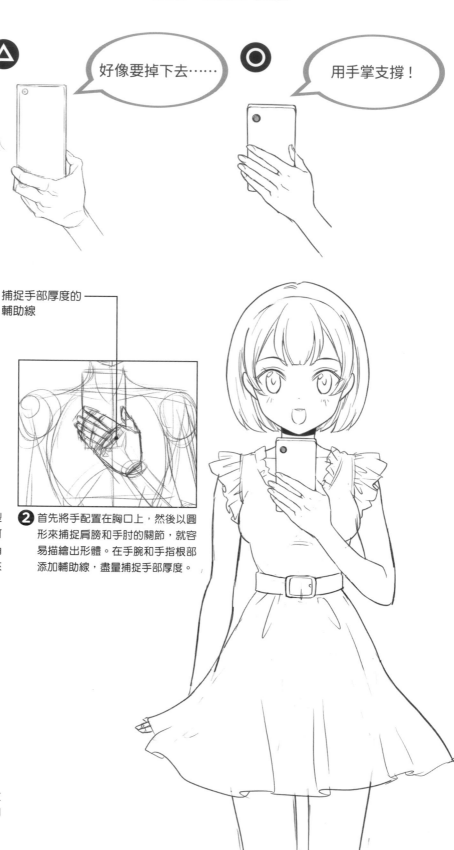

好像要掉下去……

用手掌支撐！

捕捉手部厚度的輔助線

❶ 畫出身體的輪廓，決定拿著智慧型手機的手部位置。想要加強少女可愛表情的印象，所以特地不要讓角色過度低頭，以接近正面的形式來描繪臉部。

❷ 首先將手配置在胸口上，然後以圓形來捕捉肩膀和手肘的關節，就容易描繪出形體。在手腕和手指根部添加輔助線，盡量捕捉手部厚度。

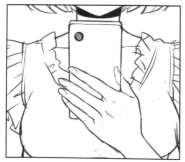

❸ 畫出像是蓋住手掌的長方形輪廓，調整手部以及指尖的細部再潤飾收尾。進行觸碰操作的大拇指在這個角度中會被智慧型手機遮住。

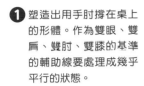
傾斜角度

① 塑造出用手肘撐在桌上的形體。作為雙眼、雙肩、雙肘、雙膝的基準的輔助線要處理成幾乎平行的狀態。

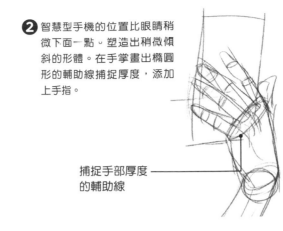

② 智慧型手機的位置比眼睛稍微下面一點。塑造出稍微傾斜的形體。在手掌畫出橢圓形的輔助線捕捉厚度，添加上手指。

捕捉手部厚度的輔助線

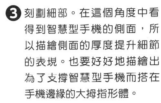

將大拇指搭在手機邊緣

③ 刻劃細部。在這個角度中看得到智慧型手機的側面，所以描繪側面的厚度提升細節的表現。也要好好地描繪出為了支撐智慧型手機而搭在手機邊緣的大拇指形體。

看得到智慧型手機的側面

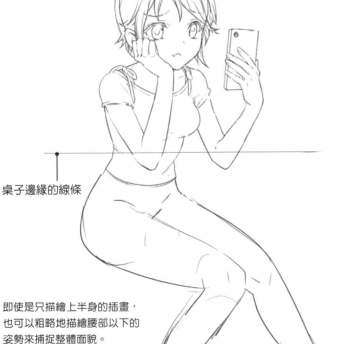

桌子邊緣的線條

即使是只描繪上半身的插畫，也可以粗略地描繪腰部以下的姿勢來捕捉整體面貌。

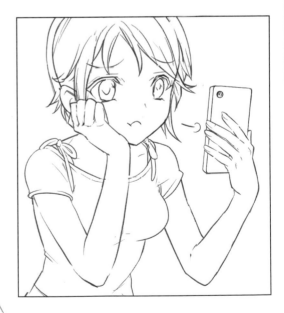

斜後方角度

1 從草圖開始描繪。與正面、傾斜角度不同,在這個角度中可以清楚看到智慧型手機的畫面。

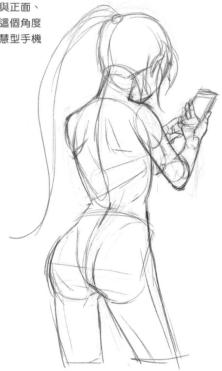

2 P44的正面角度為了露出角色的臉,沒有讓角色低頭,但在此則是讓角色低頭,描繪出更貼近現實的樣貌。智慧型手機也要塑造出傾斜的形體。

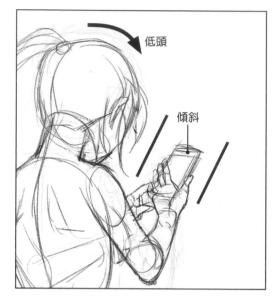

低頭

傾斜

3 潤飾細部。畫出智慧型手機右下角被大拇指下面的隆起處遮住,就能表現出以手心支撐的印象。

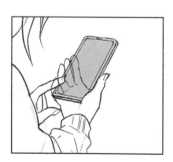

4 這是隱藏智慧型手機線稿的狀態。像這樣描繪出被智慧型手機遮住的部分,就能形成帶有說服力的成品。

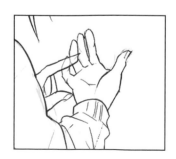

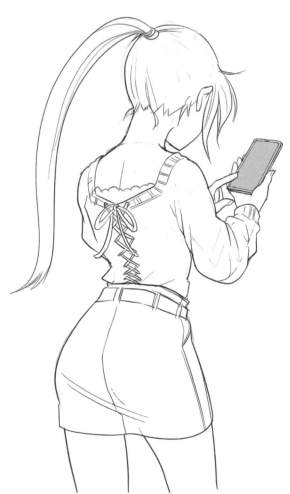

智慧型手機與視線的位置關係

一般很少將智慧型手機舉到眼睛的高度。
而是在下面一點的位置拿著，稍微低頭觀
看畫面。臉部傾斜的角度和智慧型手機畫
面的傾斜角度幾乎是平行的，或是變成將
畫面稍微放平的樣子。

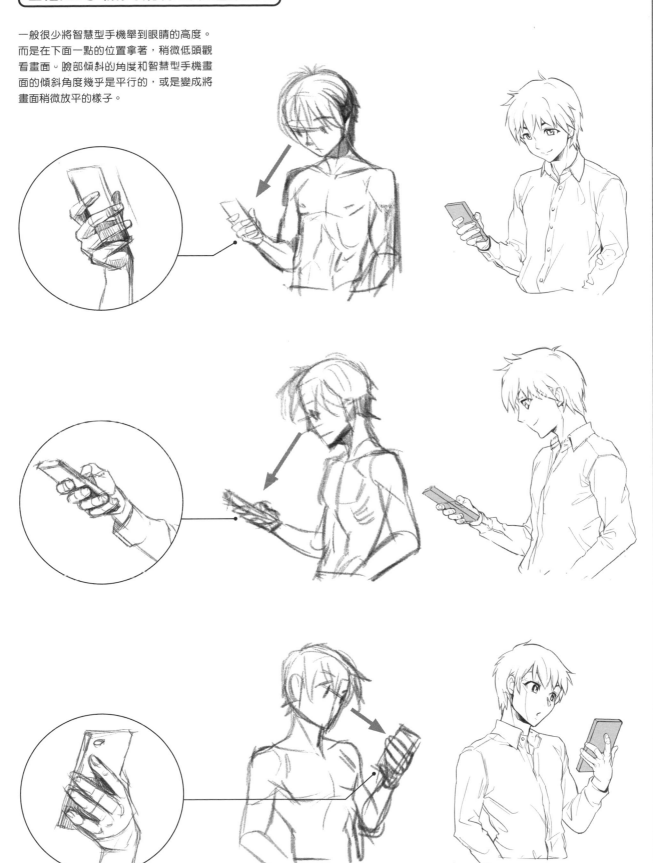

橫拿智慧型手機的風格

❶ 畫出輪廓。眼睛和畫面的距離不要過近,先決定智慧型手機的位置再塑造手臂形體,就容易描繪出來。

❷ 描繪手指的細部。左手的中指、無名指、小拇指會支撐智慧型手機的重量,右手則是輔助左手。

主要支撐的是此處的三根手指

❸ 盡量讓頭部傾斜角度和智慧型手機的畫面幾乎平行,調整細部讓視線準確地朝向畫面,再潤飾收尾。

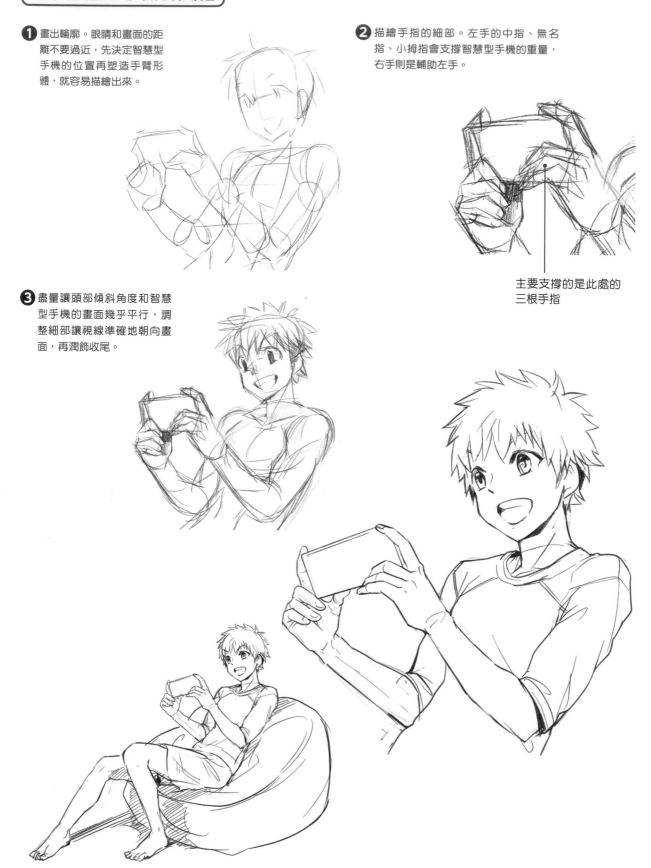

這是從斜後方捕捉畫面的情況。記得配合頭部傾斜程度將智慧型手機傾斜。

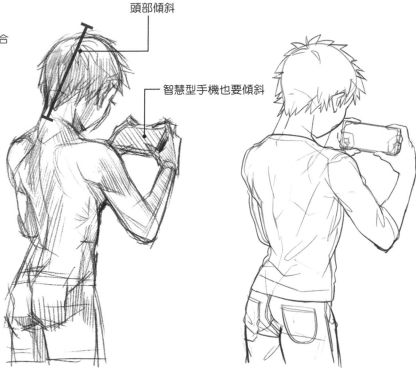

頭部傾斜

智慧型手機也要傾斜

看影片和拍照時，經常看到用雙手的食指和大拇指支撐智慧型手機側面的拿法。另一方面，上網和玩遊戲的話，則必須將大拇指抬高，變成主要是以中指、無名指、小拇指支撐智慧型手機重量的拿法。

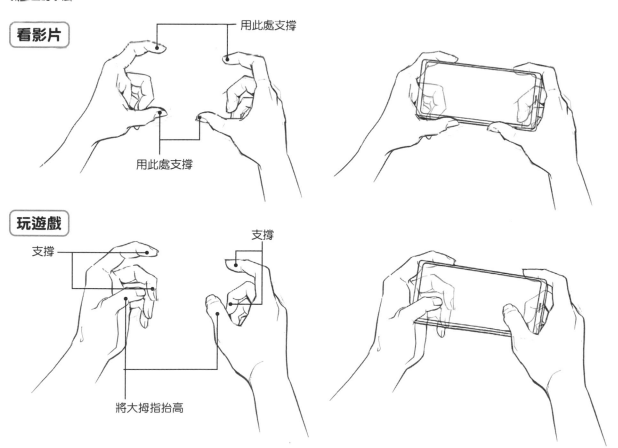

看影片

用此處支撐

用此處支撐

玩遊戲

支撐

支撐

將大拇指抬高

拿著杯子

和智慧型手機不同，杯子裡面裝著飲料，所以無法非常傾斜。試著描繪為了避免灑出來而支撐住的拿法吧！

沒有把手的杯子

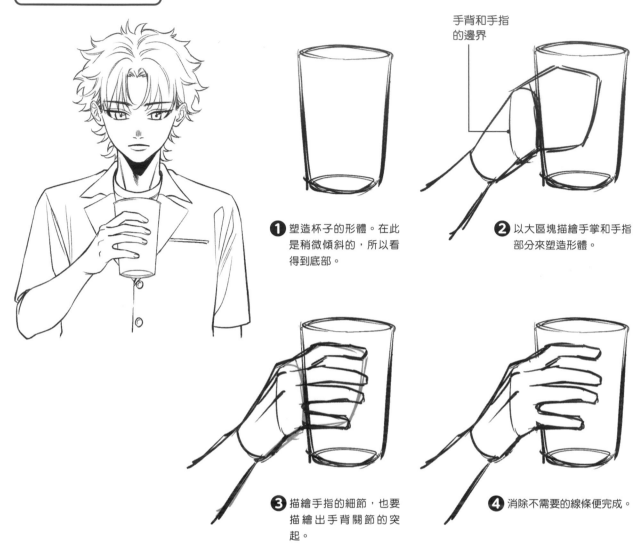

手背和手指的邊界

❶ 塑造杯子的形體。在此是稍微傾斜的，所以看得到底部。

❷ 以大區塊描繪手掌和手指部分來塑造形體。

❸ 描繪手指的細節，也要描繪出手背關節的突起。

❹ 消除不需要的線條便完成。

這是稍微俯視（由上往下看的角度）的狀態下拿著茶杯的例子。關鍵是要捕捉手指根部的厚度再描繪。

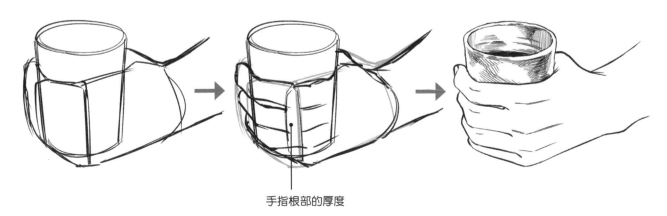

手指根部的厚度

這是從手掌側觀看拿著玻璃杯的例子。要以橢圓形捕捉手指形體再描繪。

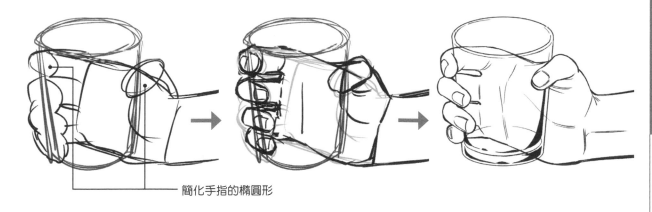

簡化手指的橢圓形

這是拿著紙杯的例子。紙杯容易破損，所以無法用力拿，會變成小拇指稍微扶著的感覺。

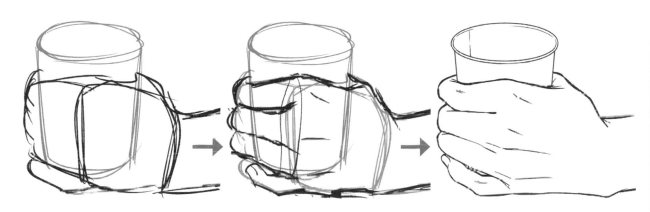

畫出不同的杯子

即使是相同的杯子，添加不同素材的細節，就會增加真實感。

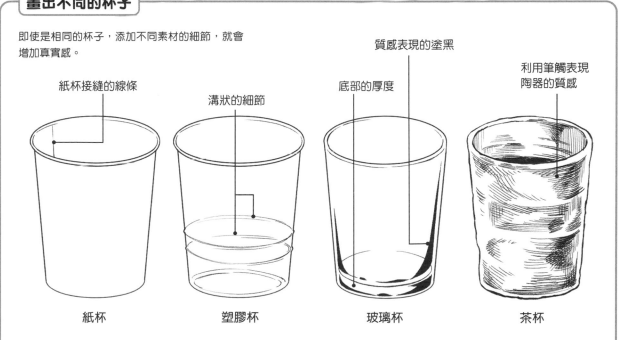

質感表現的塗黑

利用筆觸表現陶器的質感

紙杯接縫的線條

溝狀的細節

底部的厚度

紙杯　　　　塑膠杯　　　　玻璃杯　　　　茶杯

咖啡杯

有把手的咖啡杯是將食指伸進把手內拿著。觀察舉起時的手腕狀態再描繪吧！

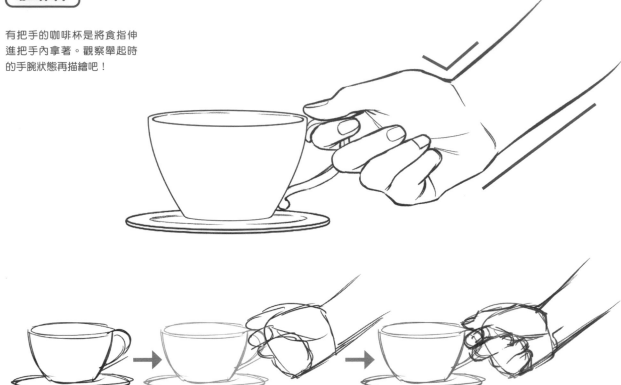

馬克杯

比咖啡杯重一點的馬克杯是將兩到三根手指伸進把手內來支撐重量。可以劃分成大拇指、食指到無名指、小拇指這三個區塊來塑造形體。

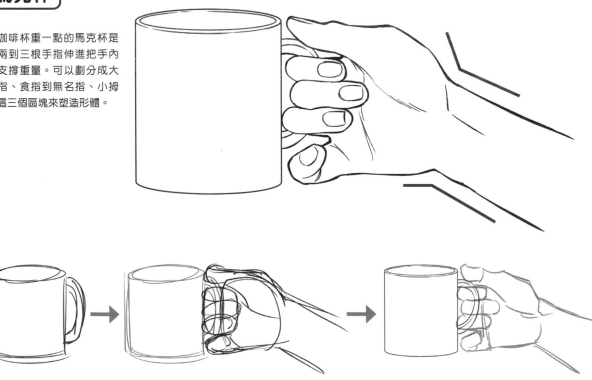

啤酒杯

啤酒杯非常沉重，所以只靠少少
幾根手指無法舉起來。將四根手
指伸進把手內，盡量握著來支撐
重量。舉起後，大拇指側的手腕
幾乎是筆直狀態。

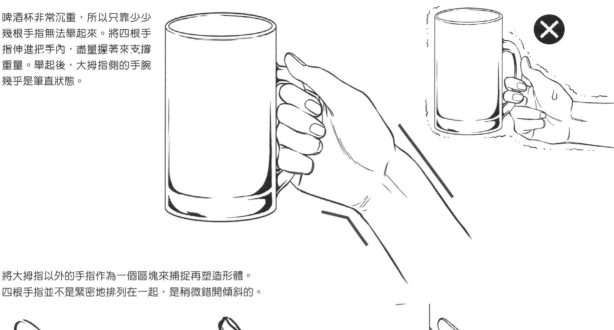

將大拇指以外的手指作為一個區塊來捕捉再塑造形體。
四根手指並不是緊密地排列在一起，是稍微錯開傾斜的。

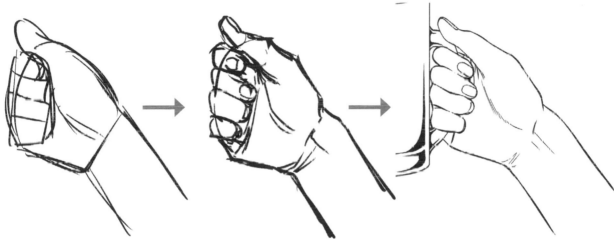

要從桌子舉起啤酒杯時，大拇指側的手腕會像圖A一樣彎曲。
舉起來時，小拇指側的手腕會彎曲（圖B）。

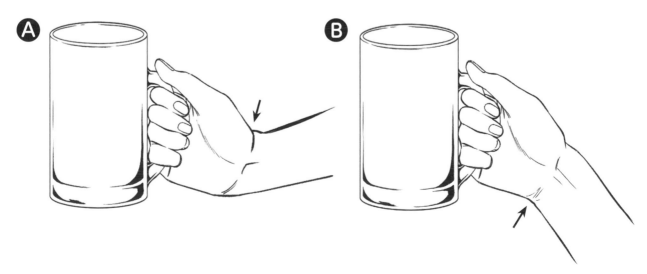

拿著卡牌

玩撲克牌遊戲拿著卡牌時，會產生為了避免整疊撲克牌掉下去而支撐的動作，以及利用指尖細膩操作的動作。

一般撲克牌（橋牌尺寸）是寬約58mm×長約89mm，能放進手中的大小。只有一張的話很輕，所以能用指尖拿著。描繪出以指尖敏捷操作的動作，就會形成時髦且帥氣的印象。

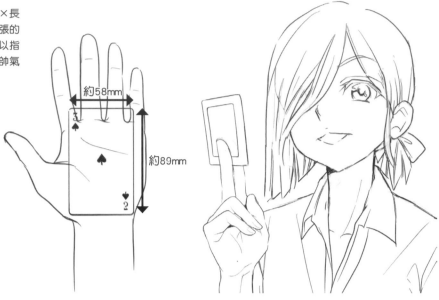

約58mm

約89mm

翻卡牌

這是翻桌上卡牌的場景。若捕捉將大拇指伸進卡牌下面稍微舉起的瞬間來描繪，翻開動作的印象就會更加強烈。如果是翻開拿在手裡的卡牌，則要塑造出為了避免整疊撲克牌掉下去而托住卡牌的形體。

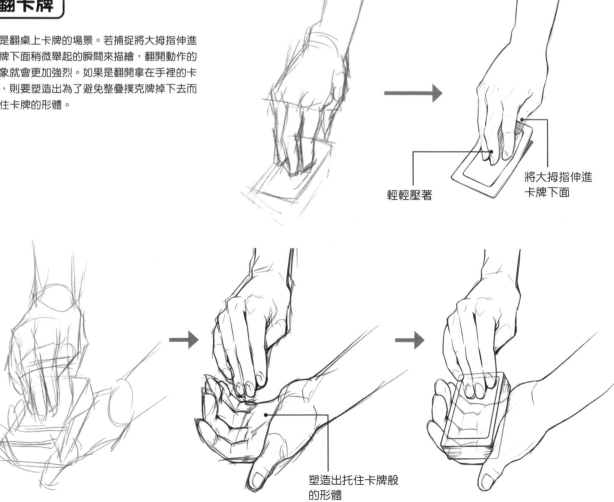

輕輕壓著

將大拇指伸進卡牌下面

塑造出托住卡牌般的形體

抽取手中的卡牌

將卡牌像扇子一樣拿著的左手要將手指併攏，右手則是要捕捉拋物線形狀來描繪。

用大拇指和
兩根手指夾住

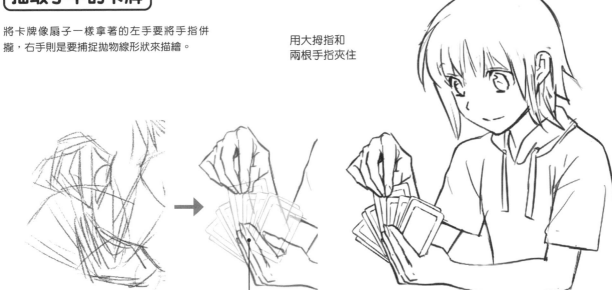

將手指併攏拿著

拿著一疊卡牌

在讓對方抽取卡牌的場景中，會用大拇指扶著側面，好讓對方容易只抽出一張。拿著整疊卡牌或是將卡牌交給別人的場景中，為了避免掉落，將大拇指搭在卡牌上就會很寫實。

第一關節到指尖是
覆蓋在邊緣上

用大拇指扶著側面

將大拇指搭在卡牌上

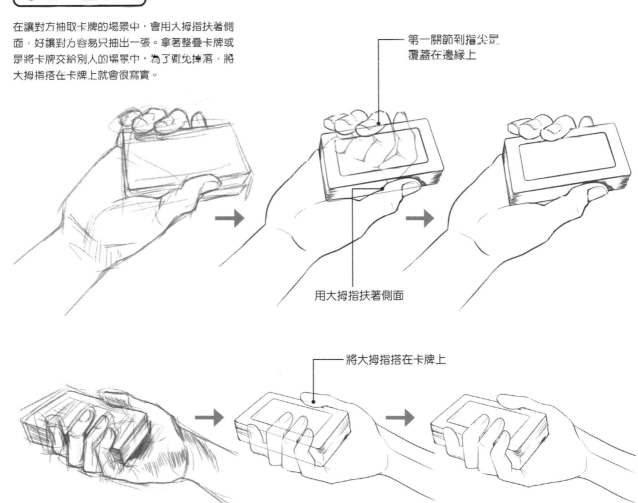

拿著其他物品

花瓶

裡面有裝水的話會很重，摔落的話會破碎，所以經常能看到將花瓶拉近身體牢牢拿著的動作。

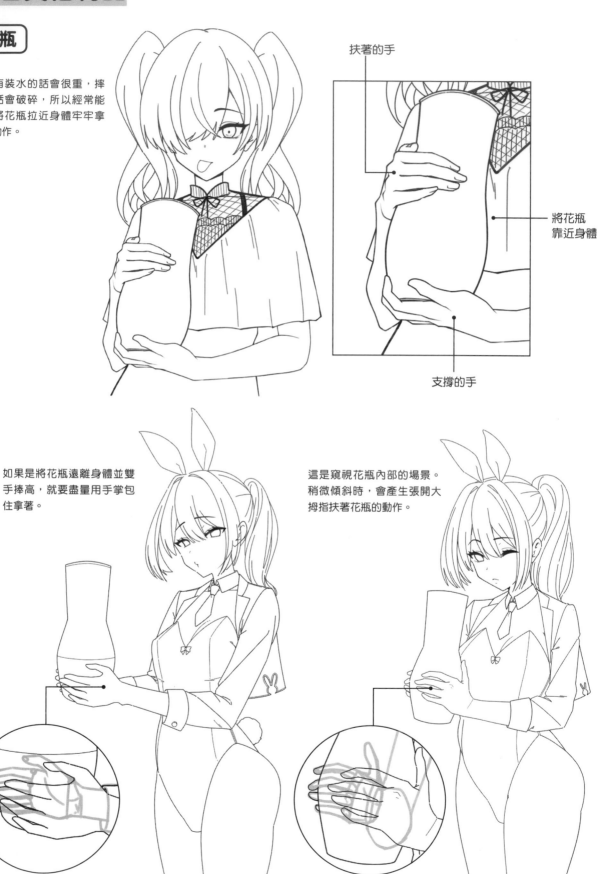

扶著的手

將花瓶靠近身體

支撐的手

如果是將花瓶遠離身體並雙手捧高，就要盡量用手掌包住拿著。

這是窺視花瓶內部的場景。稍微傾斜時，會產生張開大拇指扶著花瓶的動作。

花束

花束要用一隻手支撐下面，再用另一隻手盡量抱起來拿著。

用手臂抱著

支撐下面

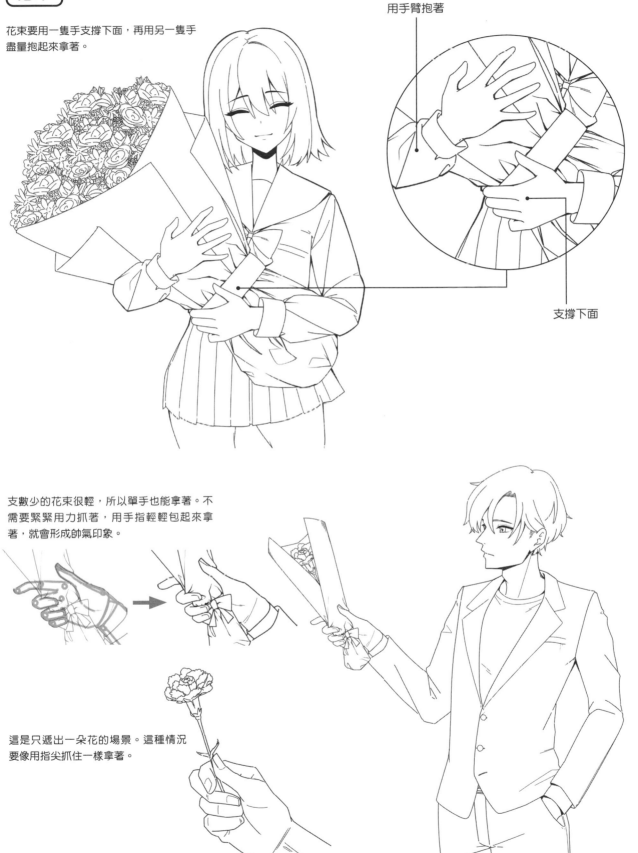

支數少的花束很輕，所以單手也能拿著。不需要緊緊用力抓著，用手指輕輕包起來拿著，就會形成帥氣印象。

這是只遞出一朵花的場景。這種情況要像用指尖抓住一樣拿著。

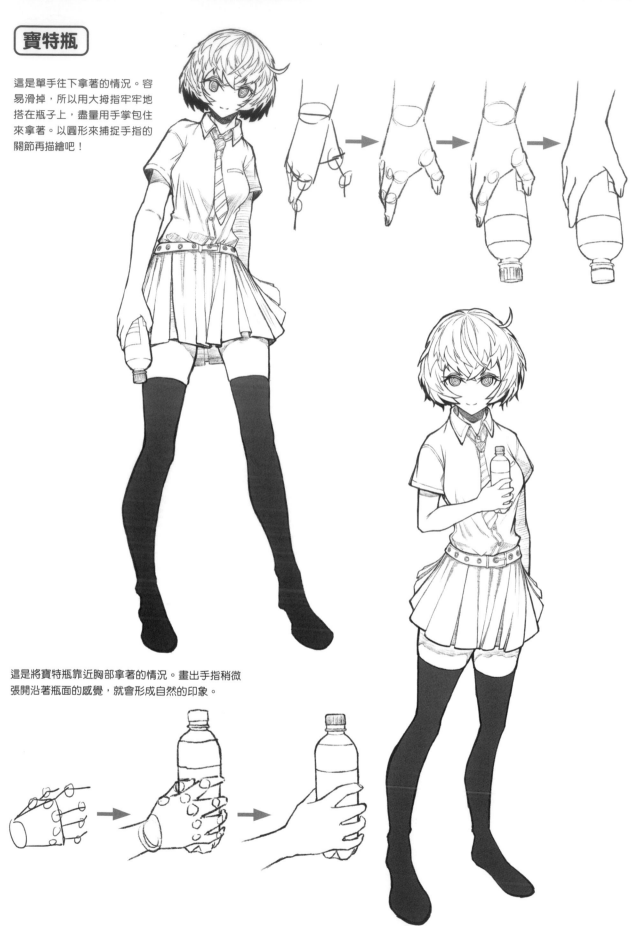

寶特瓶

這是單手往下拿著的情況。容易滑掉，所以用大拇指牢牢地搭在瓶子上，盡量用手掌包住來拿著。以圓形來捕捉手指的關節再描繪吧！

這是將寶特瓶靠近胸部拿著的情況。畫出手指稍微張開沿著瓶面的感覺，就會形成自然的印象。

霜淇淋

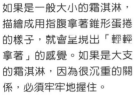

如果是一般大小的霜淇淋，描繪成用指腹拿著錐形蛋捲的樣子，就會呈現出「輕輕拿著」的感覺。如果是大支的霜淇淋，因為很沉重的關係，必須牢牢地握住。

用指腹拿著

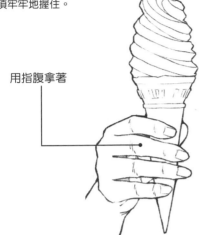

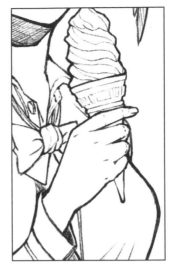

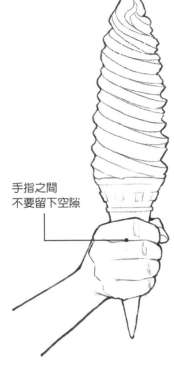

手指之間
不要留下空隙

魚

緊緊握住的話會弄傷魚。用一隻手輕輕握住，另一隻手扶著的話，看起來就像是剛剛好的力道。

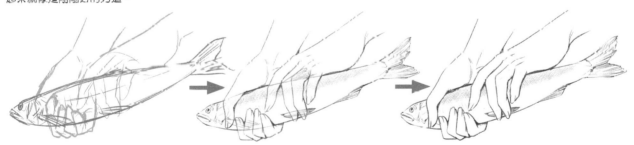

蔬菜

青椒或其他輕又小的蔬菜不要用力拿著。馬鈴薯或蘋果等沉甸甸的東西則要將手指彎曲，呈現出「牢牢抓著」的感覺。

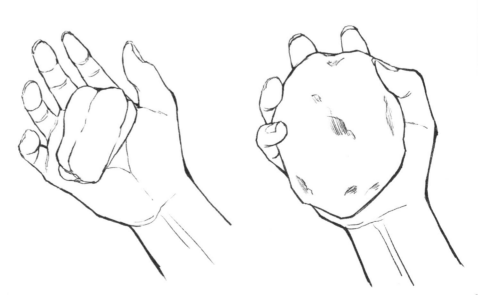

描繪將武器拿在手裡的姿勢

感覺到重量的架勢描繪

在拿劍或刀的插畫中，除了武器的重量表現之外，「擺出架勢」的姿勢描繪也很重要。

試著比較圖A和圖B吧。拿劍的位置是一樣的，但A看起來是玩具劍，B看起來是真的劍。

真的劍有「重量」，所以擺出張開雙腳使身體穩定並降低重心的姿勢。而且採用傾斜身體減少被攻擊面積的「側身」姿勢，看起來就像是熟練的劍客。

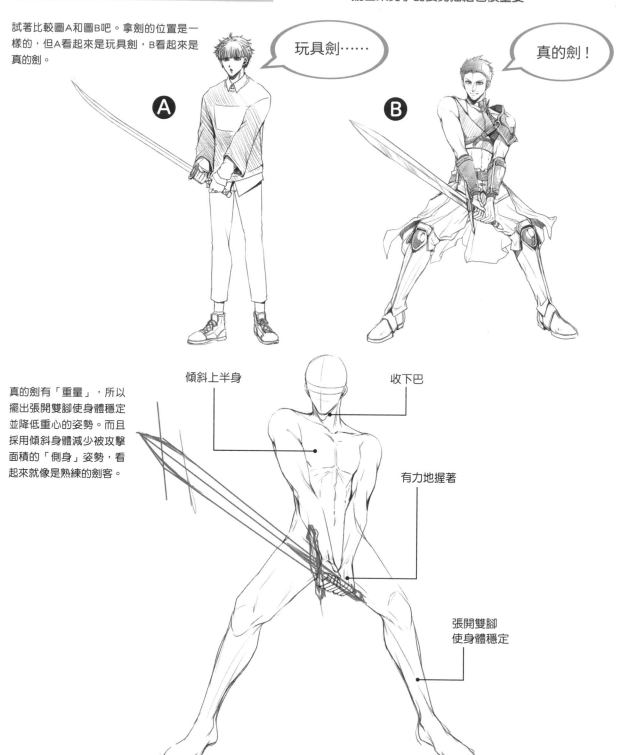

玩具劍……

真的劍！

傾斜上半身

收下巴

有力地握著

張開雙腳使身體穩定

這次來看一下圖C。應該會覺得比起圖B的劍客，這是更加敏捷的戰鬥風格劍客。如果將腿設計成不對稱狀態，並營造出銳利的輪廓，劍的重量和跳躍感就能保持平衡，能打造出敏捷的劍客印象。

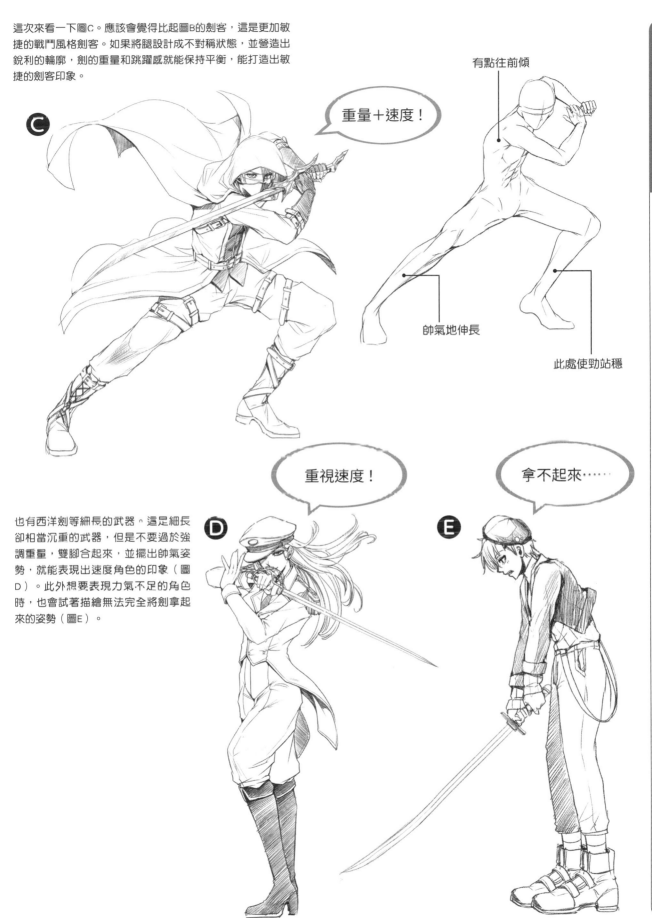

重量＋速度！

有點往前傾

帥氣地伸長

此處使勁站穩

重視速度！

拿不起來……

也有西洋劍等細長的武器。這足細長卻相當沉重的武器，但是不要過於強調重量，雙腳合起來，並擺出帥氣姿勢，就能表現出速度角色的印象（圖D）。此外想要表現力氣不足的角色時，也會試著描繪無法完全將劍拿起來的姿勢（圖E）。

描繪拿劍的姿勢

基本的劍姿

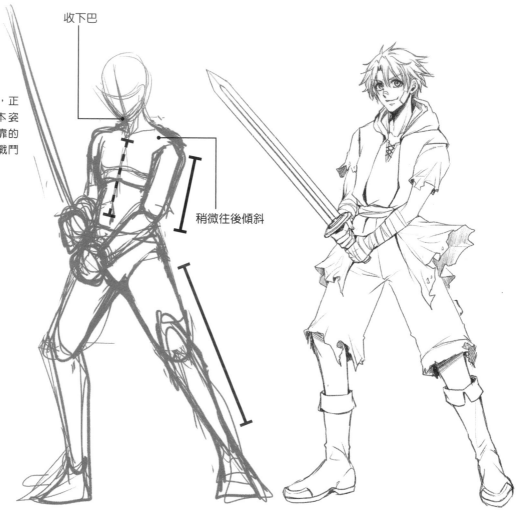

收下巴

這是輕輕彎曲膝蓋，正面擺出架式的基本姿勢。身體稍微往後靠的話，就會形成習慣戰鬥的從容印象。

稍微往後傾斜

以四方形在劍的護手下面畫出輪廓，描繪出「抓緊的雙手」。

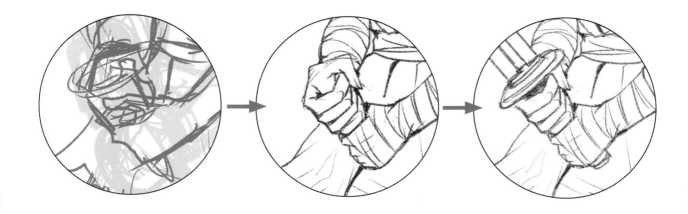

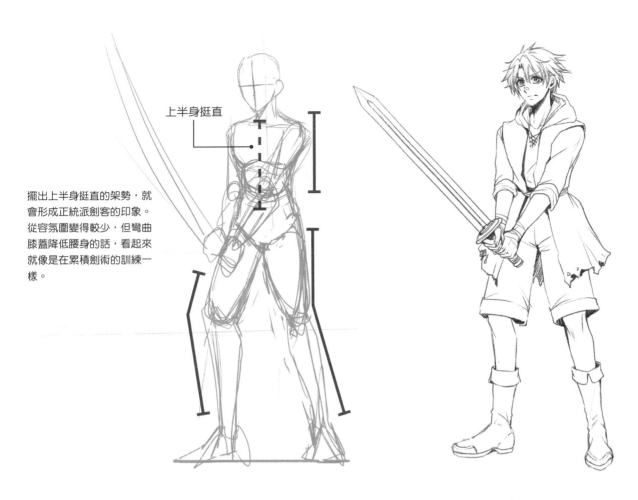

擺出上半身挺直的架勢，就會形成正統派劍客的印象。從容氛圍變得較少，但彎曲膝蓋降低腰身的話，看起來就像是在累積劍術的訓練一樣。

上半身挺直

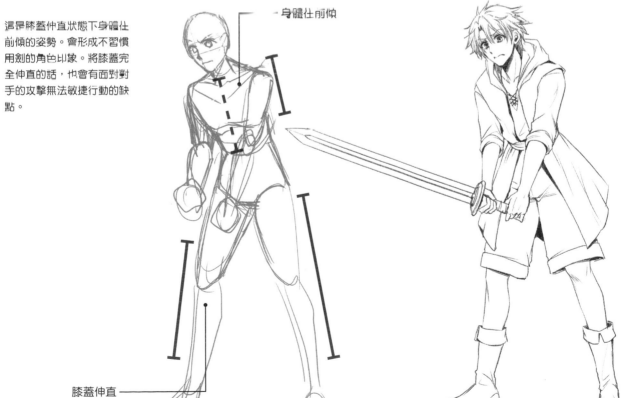

這是膝蓋伸直狀態下身體往前傾的姿勢。會形成不習慣用劍的角色比喻。將膝蓋完全伸直的話，也會有面對對手的攻擊無法敏捷行動的缺點。

身體往前傾

膝蓋伸直

大劍

這是在虛擬世界登場的巨大的劍。想要實際拿著時，應該會因為太重而變成駝背情況。不要過於真實地描繪出駝背姿勢，就會變得很帥氣，所以必須在表現上動點腦筋。

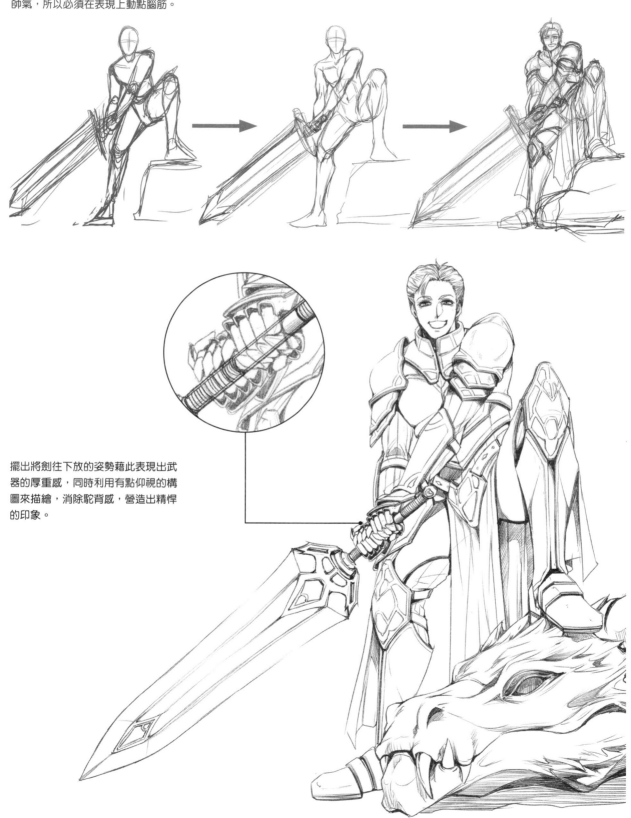

擺出將劍往下放的姿勢藉此表現出武器的厚重感，同時利用有點仰視的構圖來描繪，消除駝背感，營造出精悍的印象。

細長的劍

和寬的劍相比之下較輕，即使如此仍是金屬製的武器，所以相當沉重。完全沒有意識到重量就描繪的話，看起來就像玩具劍，所以暫時以普通的劍來描繪輪廓再來塑造姿勢的形體吧！

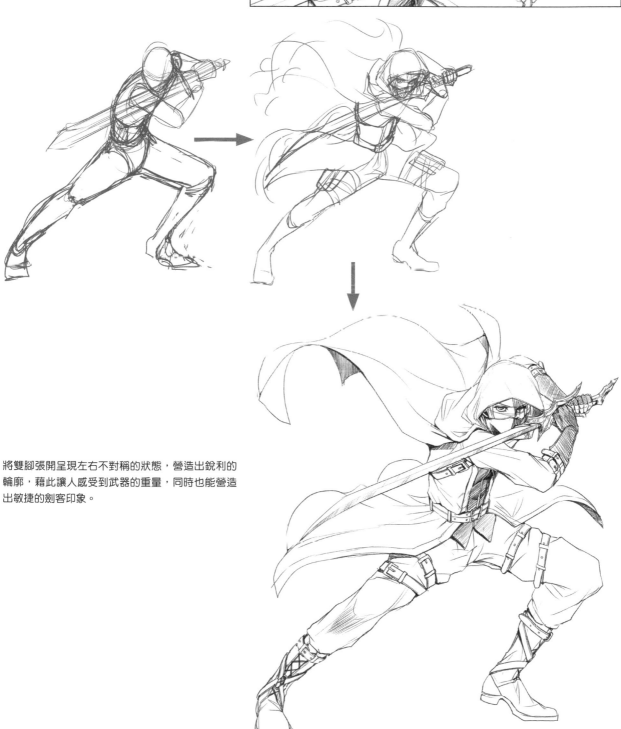

將雙腳張開呈現左右不對稱的狀態，營造出銳利的輪廓，藉此讓人感受到武器的重量，同時也能營造出敏捷的劍客印象。

按照類別擺出的架勢

這是不習慣劍術的角色呆立不動的姿勢。在肩膀下垂的狀態下可以輕鬆拿劍的話，看起來就像是在操作玩具劍。如果肩膀往上抬，拿著太重而拿不慣的劍，看起來就像是緊張卻打算面對敵人的樣子。

不習慣

肩膀下垂

有點緊張

肩膀往上抬

稍微內八字

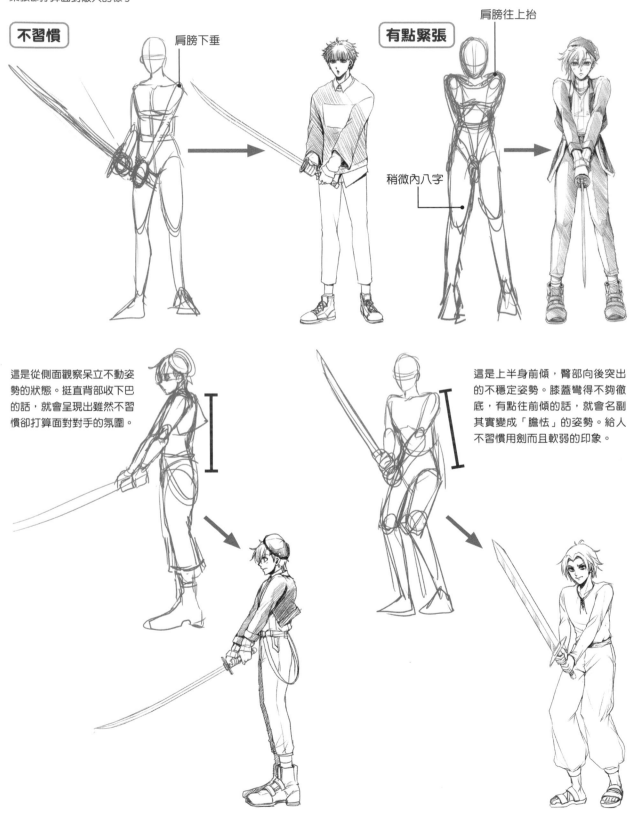

這是從側面觀察呆立不動姿勢的狀態。挺直背部收下巴的話，就會呈現出雖然不習慣卻打算面對對手的氛圍。

這是上半身前傾，臀部向後突出的不穩定姿勢。膝蓋彎得不夠徹底，有點往前傾的話，就會名副其實變成「膽怯」的姿勢。給人不習慣用劍而且軟弱的印象。

這是稍微彎腰的姿勢。將腿大大地張開，所以帶有穩定感，但敏捷感降低了。這會讓人聯想到俠義電影的角色。

強而有力

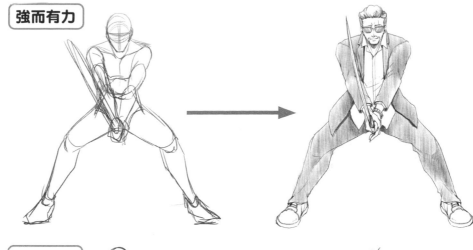

這個雖然一樣是稍微彎腰的狀態，卻是擺出很難操作沉重的劍而且缺乏信心的姿勢。腰的位置稍微高一點。描繪關鍵是難以承受劍的重量而完全伸直的手臂。

力氣不足

手臂完全伸直

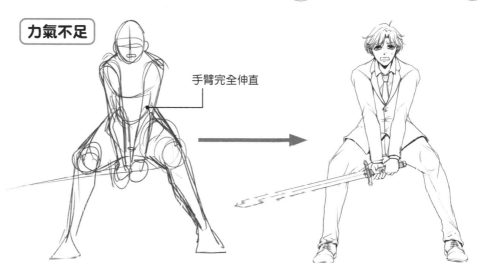

這是從側面觀察的圖。如果擺出稍微彎腰且彎曲膝蓋的姿勢，就會呈現有分量的安定感。腰伸不直的話，臀部會突出來，即使張開雙腳也會變成不穩定的印象。

筆直

彎曲

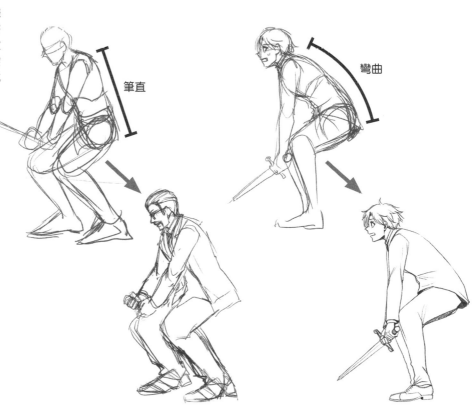

描繪各式各樣的武器

西洋劍

西洋劍是全長100～130公分左右的細長的劍。重量超過一公斤相當沉重,但是在漫畫和動畫中輕而易舉操作的姿勢很有模有樣。試著描繪單手輕鬆拿著的姿勢吧!

實際上根據流派會有各種拿法的規則,但是在此是以重視美觀的幻想拿法來描繪。手把很細,所以食指被大拇指遮住。

讓軀幹有點向後仰,一邊表現輕盈感,一邊收下巴營造出沒有弱點的氛圍。

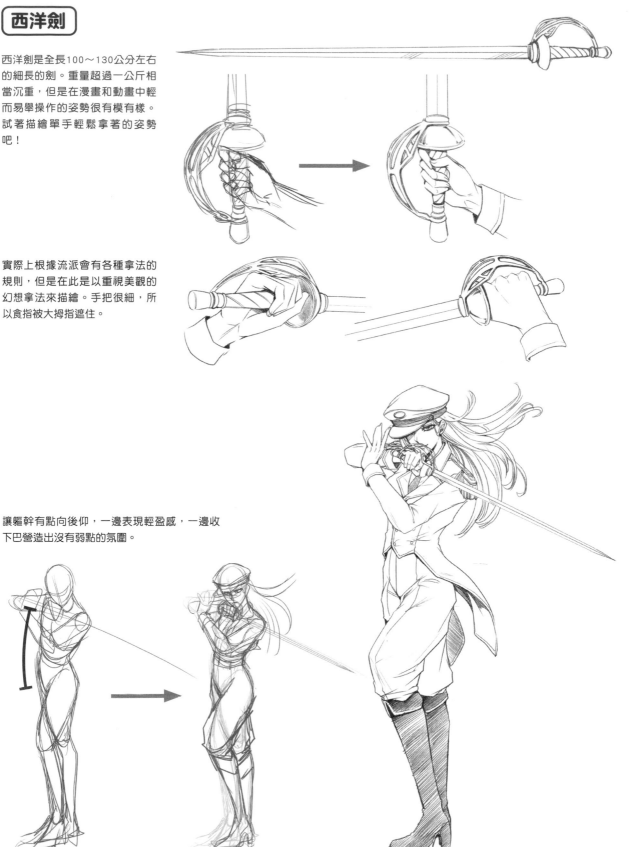

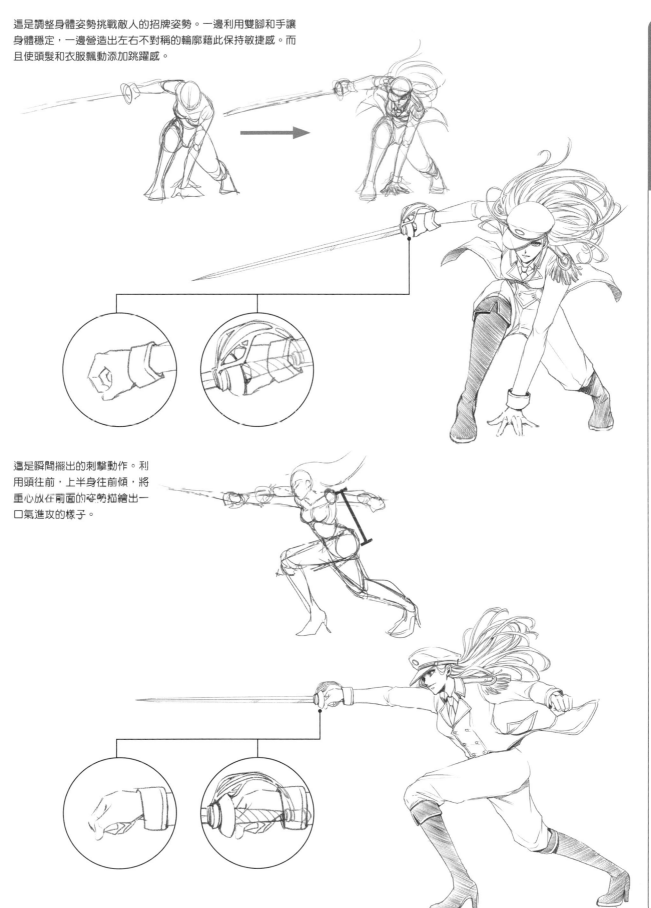

這是調整身體姿勢挑戰敵人的招牌姿勢。一邊利用雙腳和手讓
身體穩定，一邊營造出左右不對稱的輪廓藉此保持敏捷感。而
且使頭髮和衣服飄動添加跳躍感。

這是瞬間揮出的刺擊動作。利
用頭往前，上半身往前傾，將
重心放在前面的姿勢描繪出一
口氣進攻的樣子。

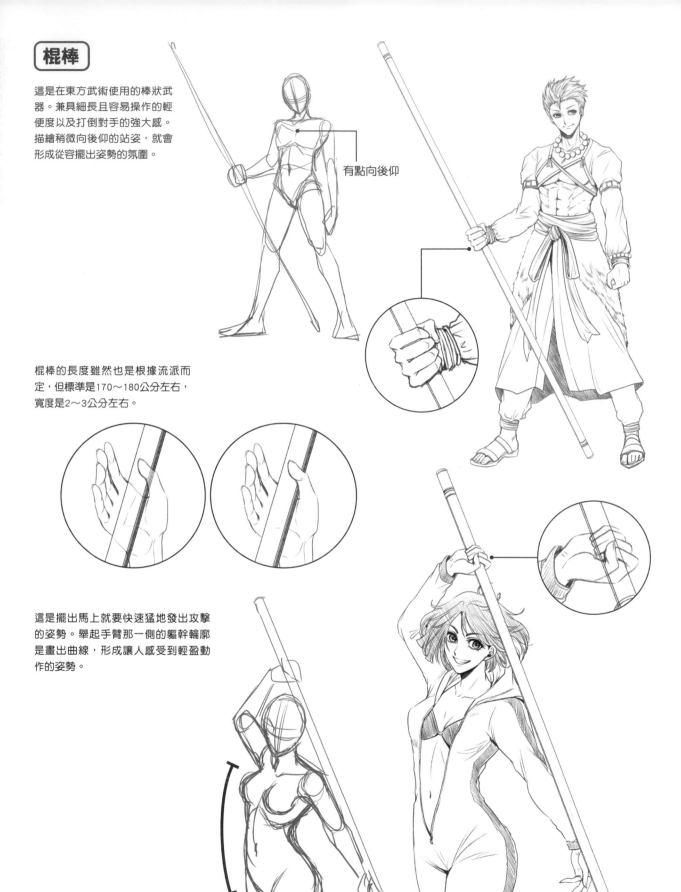

棍棒

這是在東方武術使用的棒狀武器。兼具細長且容易操作的輕便度以及打倒對手的強大感。描繪稍微向後仰的站姿,就會形成從容擺出姿勢的氛圍。

有點向後仰

棍棒的長度雖然也是根據流派而定,但標準是170~180公分左右,寬度是2~3公分左右。

這是擺出馬上就要快速猛地發出攻擊的姿勢。舉起手臂那一側的軀幹輪廓是畫出曲線,形成讓人感受到輕盈動作的姿勢。

這是在頭上揮舞棍棒的姿勢。張開腳讓姿勢穩定下來再轉動棍棒。以稍微仰視的角度捕捉筆直的姿勢，再加上傾斜效果就會出現跳躍感。使衣服飄動，會更加增添跳躍感。

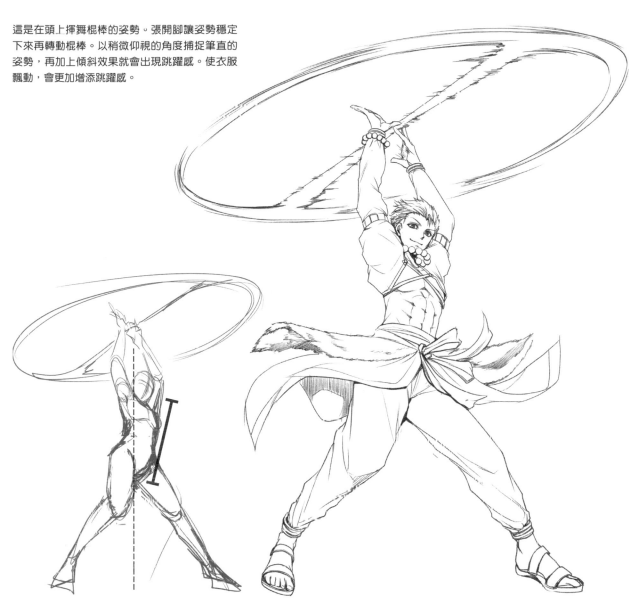

這是揮舞時的手部姿勢。在棍棒加上效果線，試著表現快速轉動的樣子吧！

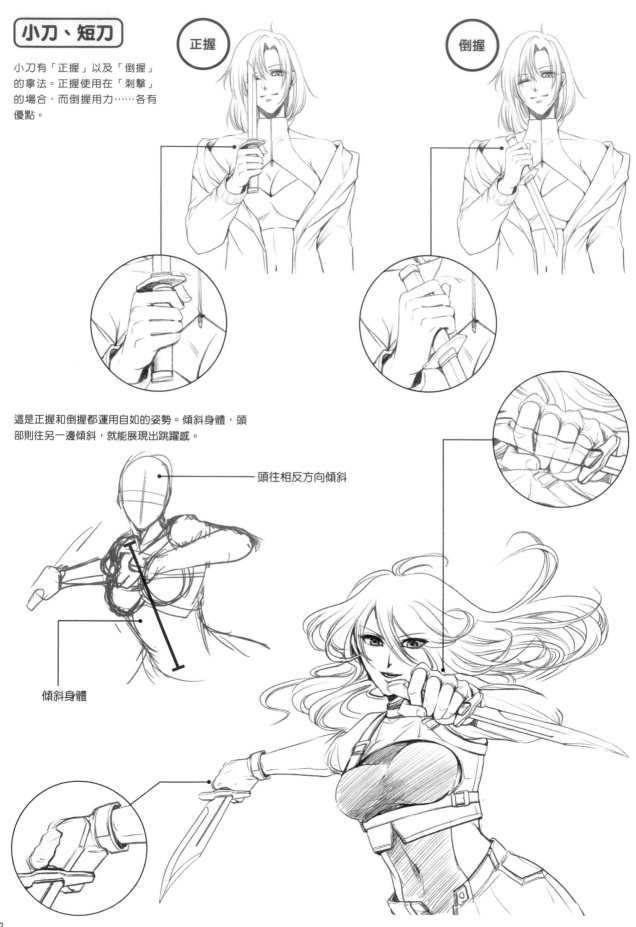

小刀、短刀

小刀有「正握」以及「倒握」的拿法。正握使用在「刺擊」的場合，而倒握用力……各有優點。

正握

倒握

這是正握和倒握都運用自如的姿勢。傾斜身體，頭部則往另一邊傾斜，就能展現出跳躍感。

頭往相反方向傾斜

傾斜身體

小刀的長度各有不同，但手把部分大多做成容易握住的大小。

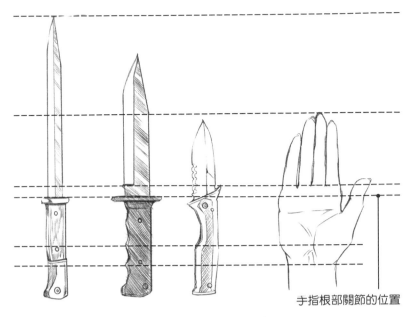

手指根部關節的位置

這是倒握的姿勢。是輕巧的武器，所以不需要雙手緊緊拿著，只要一隻手扶著。姿勢筆直，而且只有頭部稍微傾斜，再營造出眼睛稍微朝上看的表情，就會形成精悍的印象。

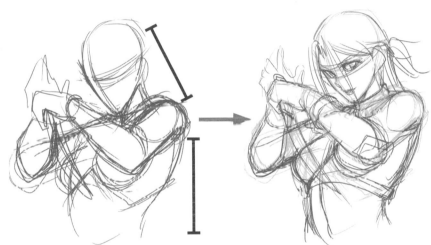

這是清楚看到手指角度的倒握例子。在砍下去的動作中，大拇指側的手腕會變細。

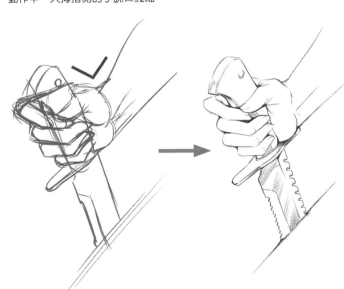

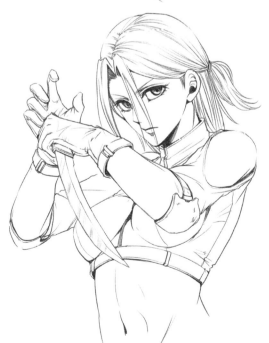

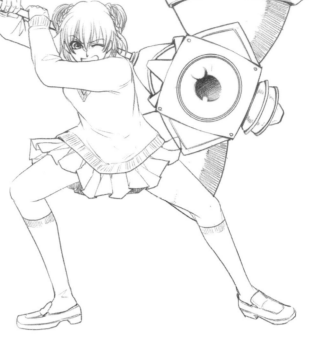

這是非常沉重很難操作的武器。在創作中也會有輕鬆操作的描繪，但完全不能表現出重量的話，看起來就像玩具一樣。試著摸索表現出適當重量的方法吧！

將一隻腿伸直的話，相較於重量更能強調帥氣。雖然也取決於喜好，但想要強調重量的話，就不要將腿完全伸直，可以畫成有點O型腿的感覺。

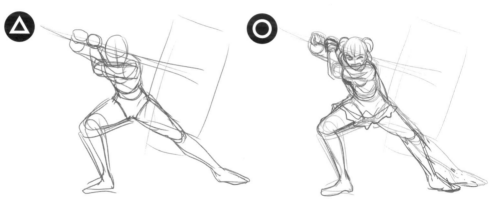

這是過重的武器，所以挺直背部的狀態下會舉不起來。想要描繪精悍的站姿時，將槌子往地面放下就會有模有樣。

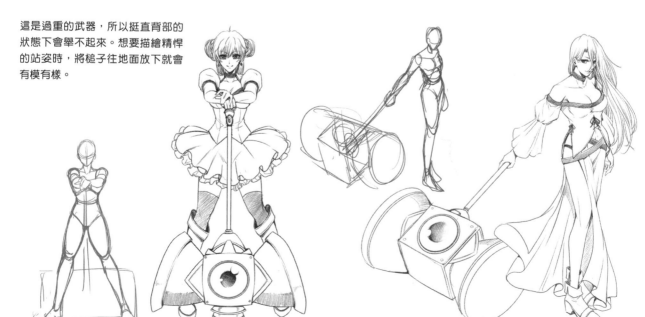

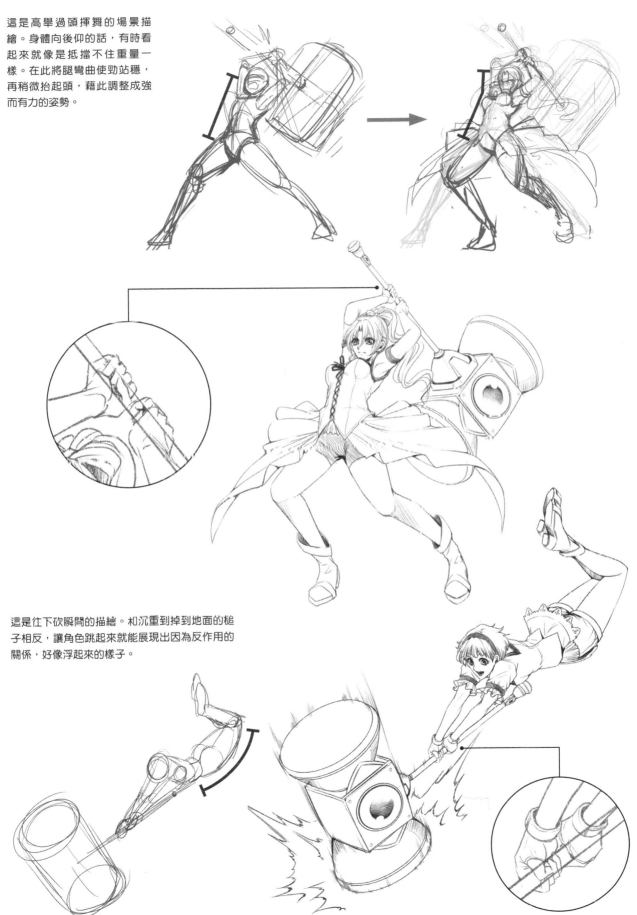

這是高舉過頭揮舞的場景描繪。身體向後仰的話，有時看起來就像是抵擋不住重量一樣。在此將腿彎曲使勁站穩，再稍微抬起頭，藉此調整成強而有力的姿勢。

這是往下砍瞬間的描繪。和沉重到掉到地面的槌子相反，讓角色跳起來就能展現出因為反作用的關係，好像浮起來的樣子。

插畫繪製過程
沉重之劍的一擊

在此描繪的是劍客陸續使出強力砍擊的一瞬間。利用本章學到的技巧為基礎來潤飾收尾，讓畫面看起來不是「又輕又弱的攻擊」，而是「強大又沉重的攻擊」。

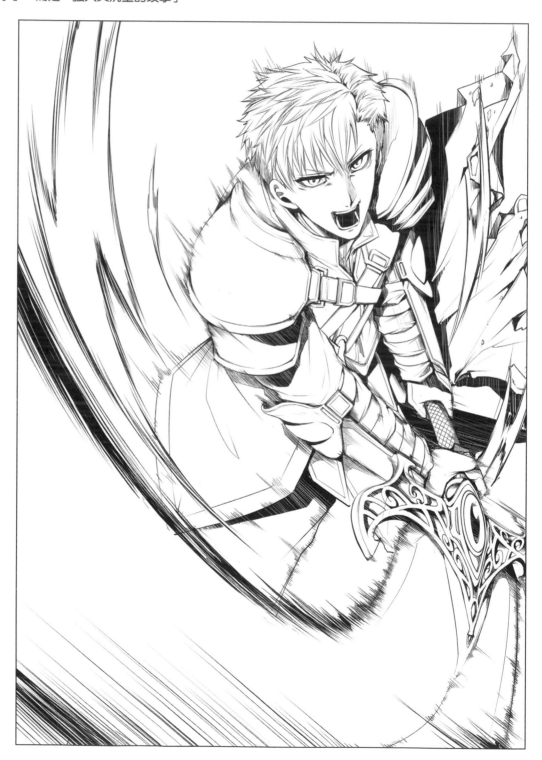

角色設定

這次在作畫前先決定角色設計，設定體格、服裝、武器的大小等要素再描繪。描繪的角色形象是隨意操作大劍的劍客。肌肉結實的身體肩膀很寬，站姿也很威風凜凜。劍的大小方面，刀刃部分甚至會到達角色腰部的高度。以這些設定為基準，刻劃出帶有震撼力場景的劍。

素體

草圖

線稿

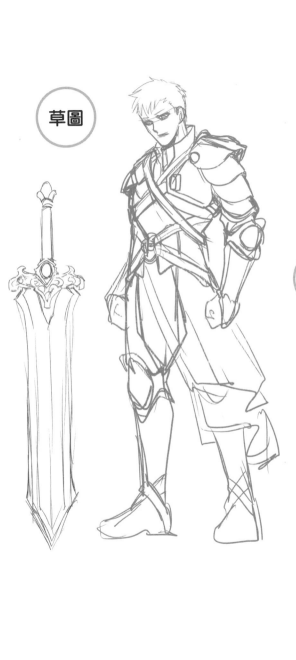

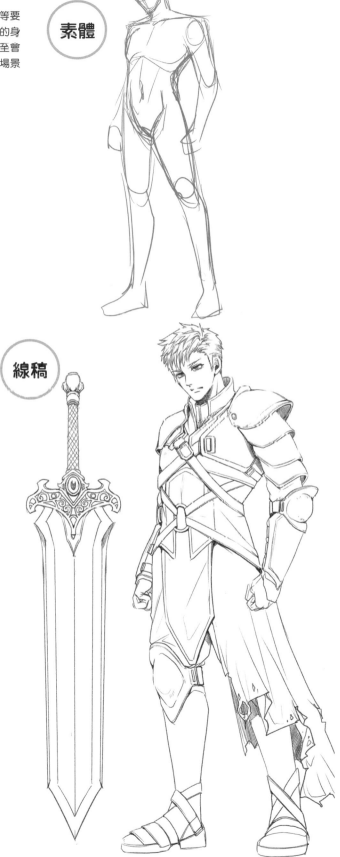

製作草圖示意圖

❶ 哪種姿勢和構圖能傳達「沉重之劍的一擊」？提出一些構想，試著實際描繪。首先是往旁邊砍倒的砍擊姿勢。處理成身體往前傾的姿勢，下巴有點收起來。雖然沒有畫出腿部，但是給人張開雙腿來穩定身體姿勢的感覺。

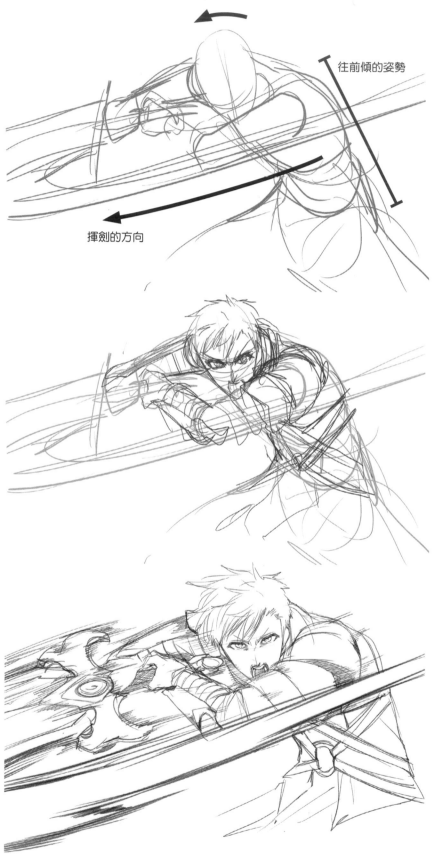

往前傾的姿勢

揮劍的方向

❷ 底稿狀態。利用降低腰身肩膀往前的姿勢強調砍擊的強大力量。如果姿勢是筆直的，應該看起來會是輕輕的一擊。

❸ 描繪揮劍的軌跡，加上效果線呈現出震撼力。面對敵人的逼真表情也要刻劃出被手臂遮住的嘴巴部分。

方案 2：擺出架勢

❶ 這是使出砍擊之前擺出來的姿勢。因為是向上看的仰視構圖，所以靠近前面的腿看起來很大，後方的臉看起來很小。素描時要讓連接雙肩的線條和連接雙肘的線條幾乎平行。

傾斜身體

❷ 採取面對敵人傾斜身體的側身姿勢，雙手牢牢地握住劍。劍要變形讓外觀擴大，展現出震撼力。

❸ 在劍加上效果線。強而有力緊緊握住劍的手、強調很大一支的劍，形成讓人預感會有沉重一擊的構圖。

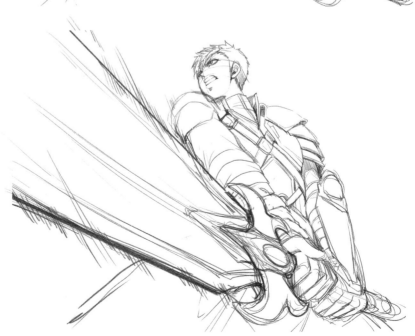

方案 3：往下砍

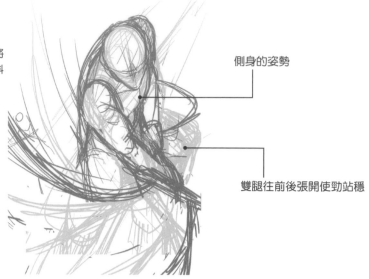

① 這是將劍往下砍瞬間的草圖示意圖。一邊將
雙腿往前後張開營造穩定感，一邊利用傾斜
劍客身體姿勢的構圖展現跳躍感。

側身的姿勢

雙腿往前後張開使勁站穩

② 以草圖示意圖為基礎描繪底稿。並以角色設定為
基礎添加上髮型和服裝。

③ 往下砍的劍也要仔細刻畫出來。靠近前面的部分
很巨大，帶有廣角鏡頭的感覺，描繪時要讓應該
筆直的劍大幅變形，展現出震撼力。

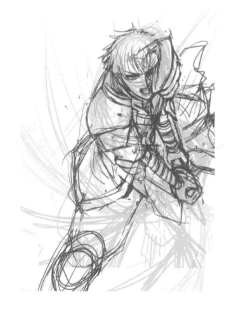

④ 畫劍。描繪把手部分時也要變形。雖然
在完成插畫中是幾乎被手遮住的部分，
但確實描繪塑造出形體，就能增加畫作
的說服力。

⑤ 這是手部特寫。描繪時讓劍變形展現出震撼
力，所以手部也要配合這個部分。描繪成後方
的手很小，前面的手很大。

陰影表現～潤飾收尾

❶ 這次要完成方案3。將墊肩和
手臂的盔甲上色。盔甲重疊
的部分要在下面加上陰影。
盔甲圓形部分以模糊的白色
加上微弱光澤，就會呈現出
不帶玩具感的消光素材。

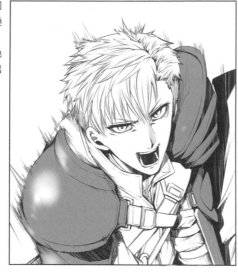
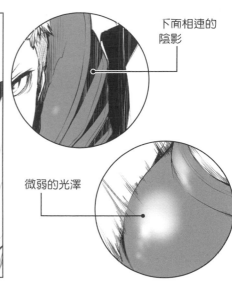

下面相連的
陰影

微弱的光澤

❷ 在固定墊肩的綁帶部分、披風部分塗上顏色。綁帶相
連的部分、披風皺褶的凹陷部分要疊上深色陰影。

❸ 頭髮和臉也使用灰色加上質
感和陰影的表現，墊肩也要
加上更深的陰影呈現出立體
感。

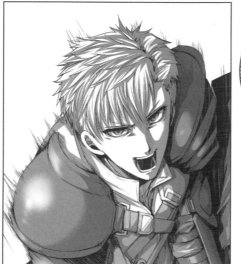
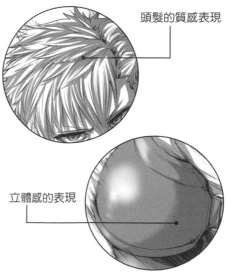

頭髮的質感表現

立體感的表現

在刀刃部分套用漸層效果調整細部，再加上黑點效果便完成。意識到黑色部分和白色部分的對比
再上色，形成讓人感受到沉重又強力一擊的插畫。

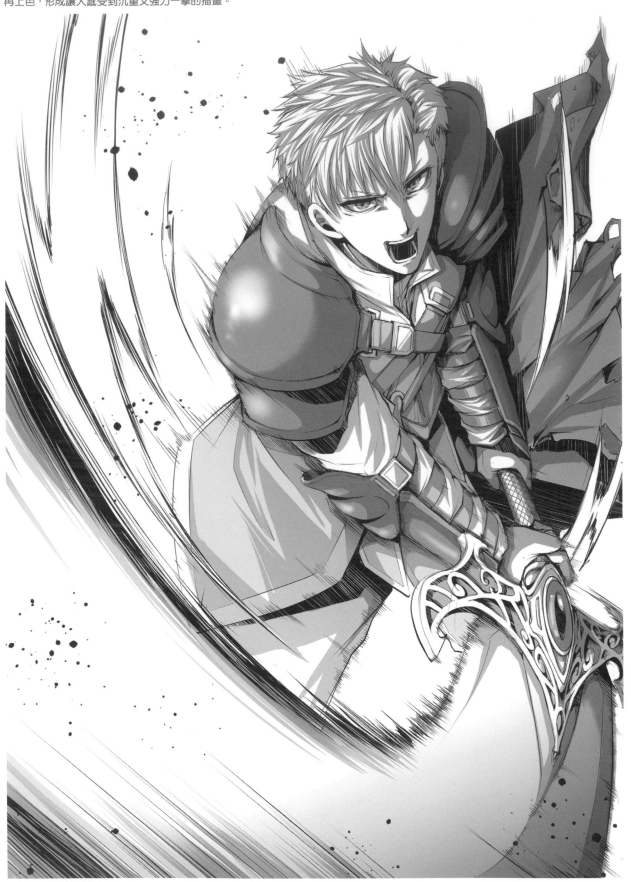

第2章
「人＋人」的輕重表現

How To Draw
MANGA

所謂的「人＋人」的輕重表現

彼此的姿勢會改變

人將別人抱起來，或是靠在別人身上時，雙方的姿勢會改變。重量表現的訣竅就是確實掌握姿勢的變化再描繪。

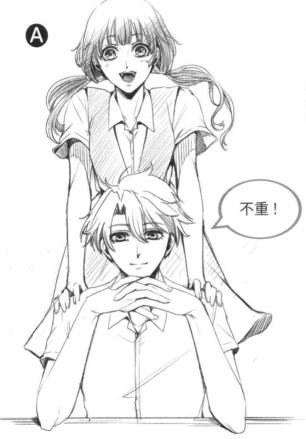

不重！

圖A是後方少女將手搭在前面少年肩膀上的圖。少年的姿勢是筆直的，所以可以知道少女的身體沒有太靠上去。但是在圖B中，少年無法保持筆直的姿勢，可以知道後方少女的身體相當靠上去。

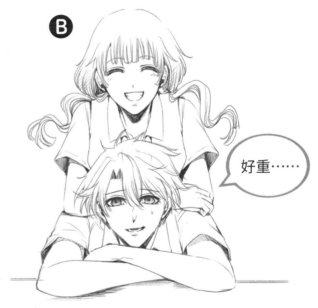

好重……

圖C是少女滑倒的場景。前面少年被壓扁，所以可以知道少女是以相當大的力量摔倒壓在上面。像這樣人將重量靠在別人身上，因為重量的關係彼此姿勢就會產生變化。

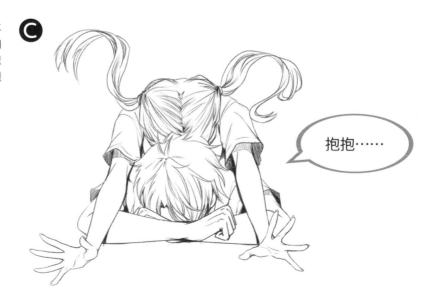

抱抱……

試著從側面觀察上一頁的兩個人吧！少女向前傾倒靠在少年身上，少年也因為少女的重量而往前傾。

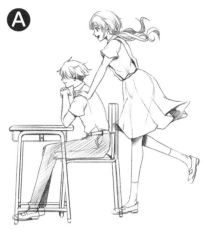

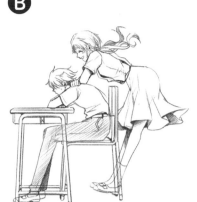

這是貼近的兩個人的圖。一方將身體挪近，另一方打算支撐對方，自然地移動手部。就像這樣，在「人＋人」的重量表現中也要掌握角色打算主動支撐對方而產生的動作。

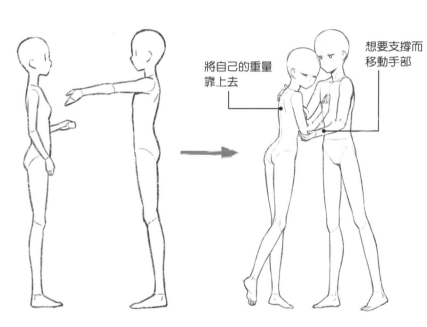

將自己的重量靠上去

想要支撐而移動手部

除了將身體挪近、將身體靠上去之外，也會有自己將對方舉起來的動作。靈活運用這些表現的話，就能畫出各種不同的場景。

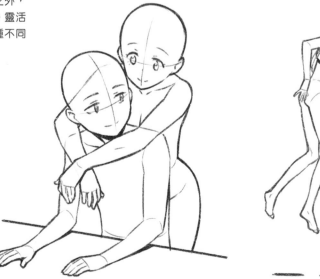

描繪人與人之間的各種姿勢

將身體靠上去的姿勢

在此主要來觀察從對方後面將身體靠上去的姿勢吧！

叫別人背自己

這是從後面要求坐著的對方背自己的姿勢。試著利用前面角色的姿勢，表現壓上來的角色身體靠上來的程度和狀況吧！

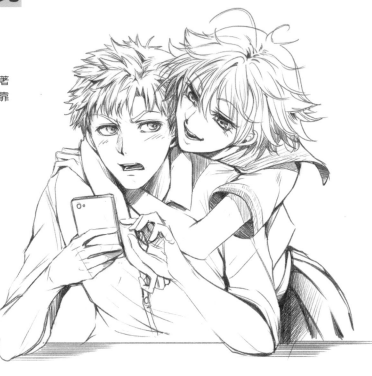

如果描繪平常叫別人背自己的姿勢，讓前面的少年稍微往前傾會有不錯的效果。後面的少女也將身體靠上來，所以描繪時要傾斜身體姿勢。

往前傾

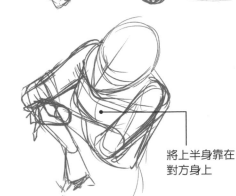

將上半身靠在對方身上

相反的，如果減少往前傾的程度，就會變成「輕盈表現」。在這個圖中，少女看起來應該是沒有受到重力限制（可以飄浮在空中）的角色。

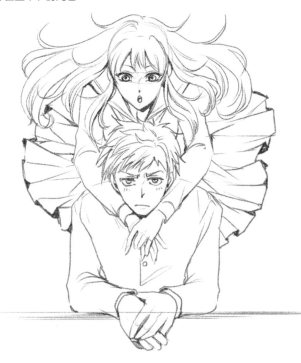

叫別人背自己的角色姿勢，要想像
緊抱大球的姿態來塑造型體，就容
易描繪出來。姿勢有點往前傾，背
部會彎曲。

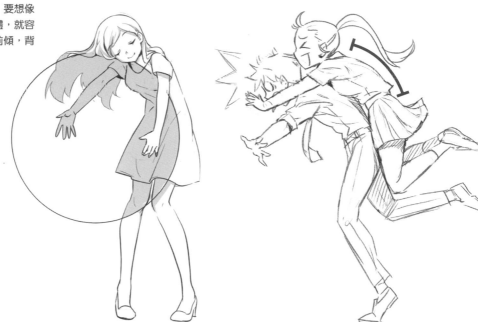

背人者打算支撐重量自然地張開雙
腳。也會產生張開手想要保持平衡
的動作。叫別人背自己的少女將腳
抬起來的話，就會形成一鼓作氣撲
上來的印象。

前傾

保持平衡

張開雙腳

一鼓作氣抬起來的腳

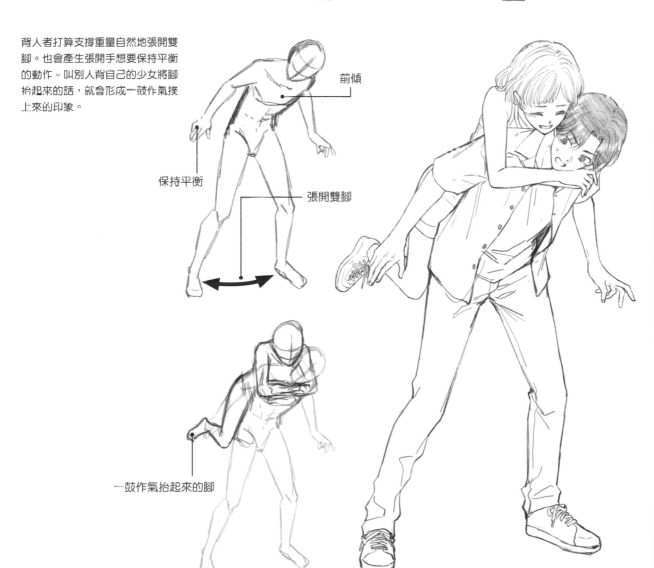

從正面角度幾乎看不到被
背者的姿勢。但是在此也
試著描繪看不到部分的人
體素描吧！

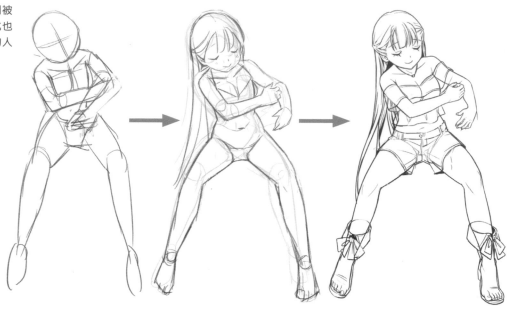

被背者會變成哪種姿勢？充分掌握後再描繪背
人的姿勢，就會形成有說服力的插畫。背人者
的上半身稍微傾斜一點就會形成自然的印象。

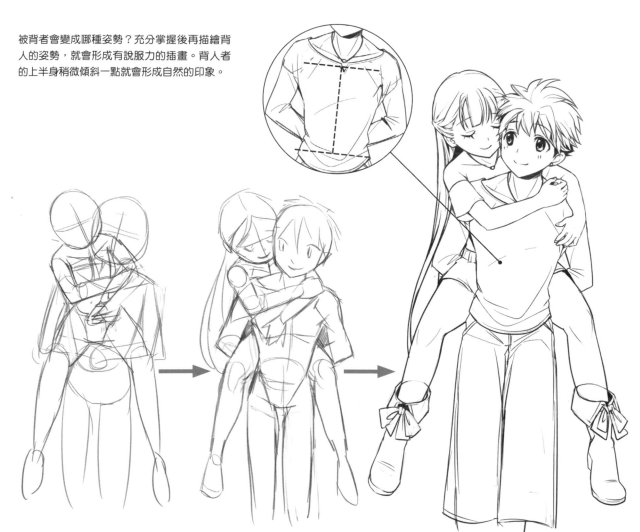

這是從傾斜角度觀察背人的姿勢。背人者如果是直立的姿勢，看起來就像是毫不費力背人一樣。背人者如果身體往前傾，就會形成有點勉強的印象。

毫不費力！

好重……

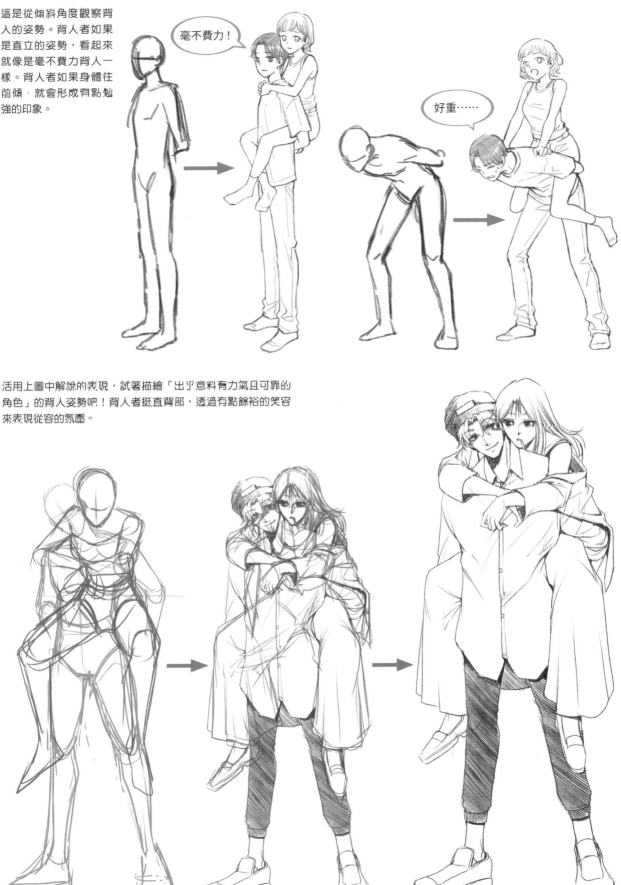

活用上圖中解說的表現，試著描繪「出乎意料有力氣且可靠的角色」的背人姿勢吧！背人者挺直背部，透過有點餘裕的笑容來表現從容的氛圍。

這裡的背人姿勢有點變化。
讓背人者身體大幅往前傾，
卻不會有軟弱無力的印象。
手牢牢地扶地，眼睛朝向同
一個方向，藉此展現出一起
對抗敵人的那種強大感。

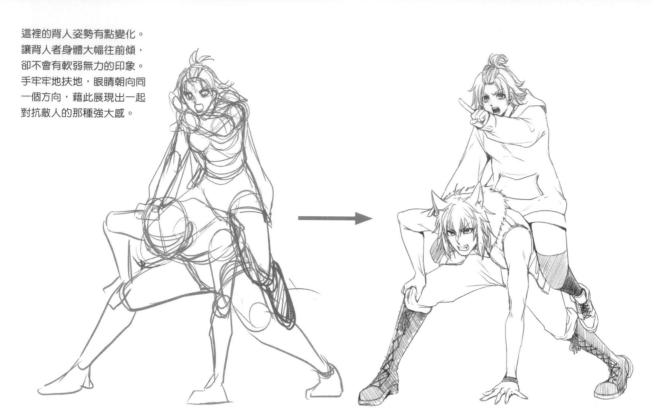

這是被人用力抓住的背人姿勢。背人者的姿勢
有點向後仰，藉此表現被後面大力拉扯的痛苦
狀況。

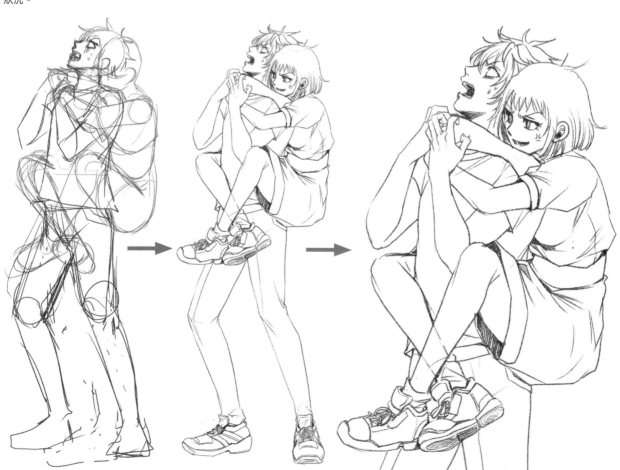

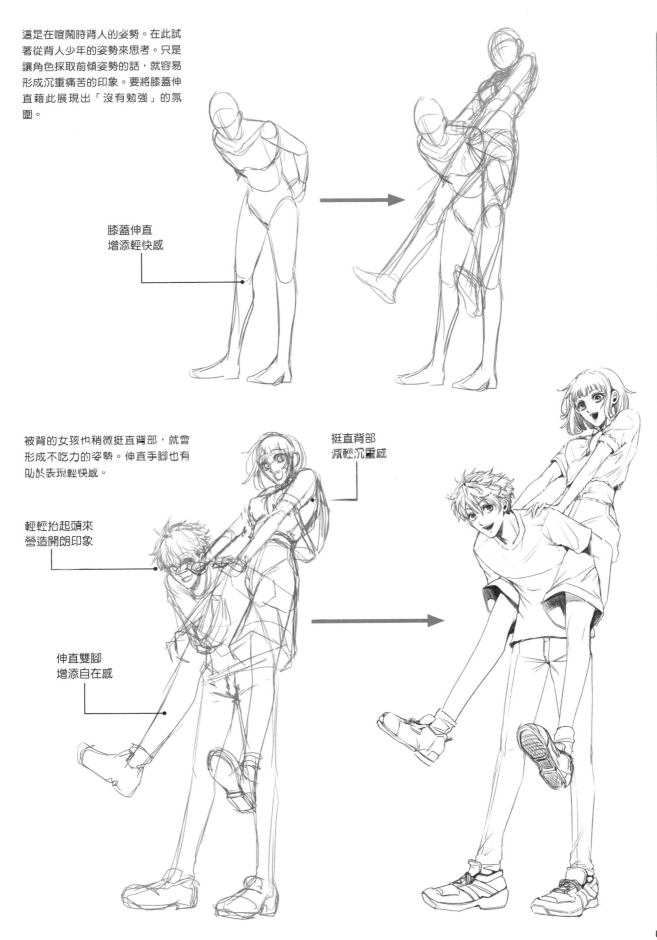

這是在喧鬧時背人的姿勢。在此試著從背人少年的姿勢來思考。只是讓角色採取前傾姿勢的話，就容易形成沉重痛苦的印象。要將膝蓋伸直藉此展現出「沒有勉強」的氛圍。

膝蓋伸直
增添輕快感

被背的女孩也稍微挺直背部，就會形成不吃力的姿勢。伸直手腳也有助於表現輕快感。

挺直背部
減輕沉重感

輕輕抬起頭來
營造開朗印象

伸直雙腳
增添自在感

抱住的姿勢

為了支撐對方的重量將身體大幅向後仰，再將手繞到對方臀部下面抱住，使姿勢穩定。

抱起來

和將身體靠在別人身上的姿勢不同，當支撐重量的那一方要用自己的意志抬起對方時，就會添加動作。

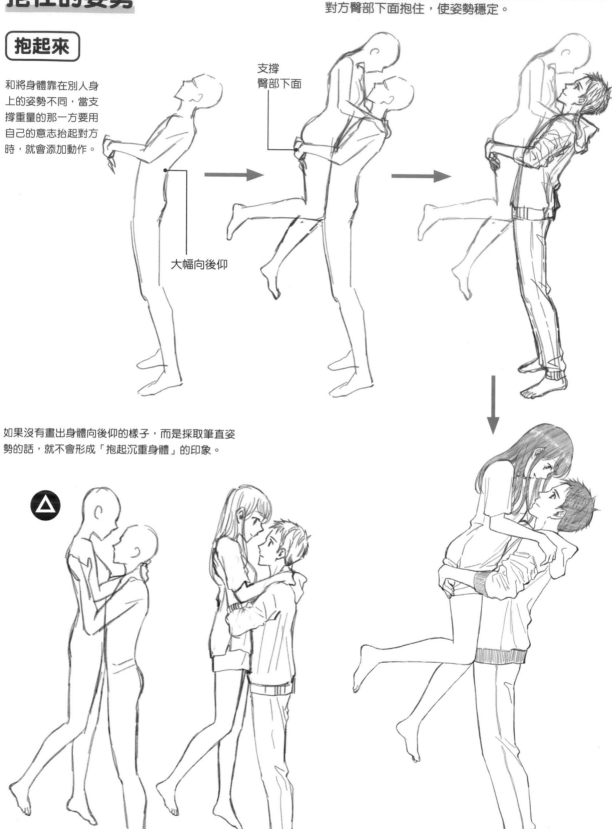

大幅向後仰

支撐臀部下面

如果沒有畫出身體向後仰的樣子，而是採取筆直姿勢的話，就不會形成「抱起沉重身體」的印象。

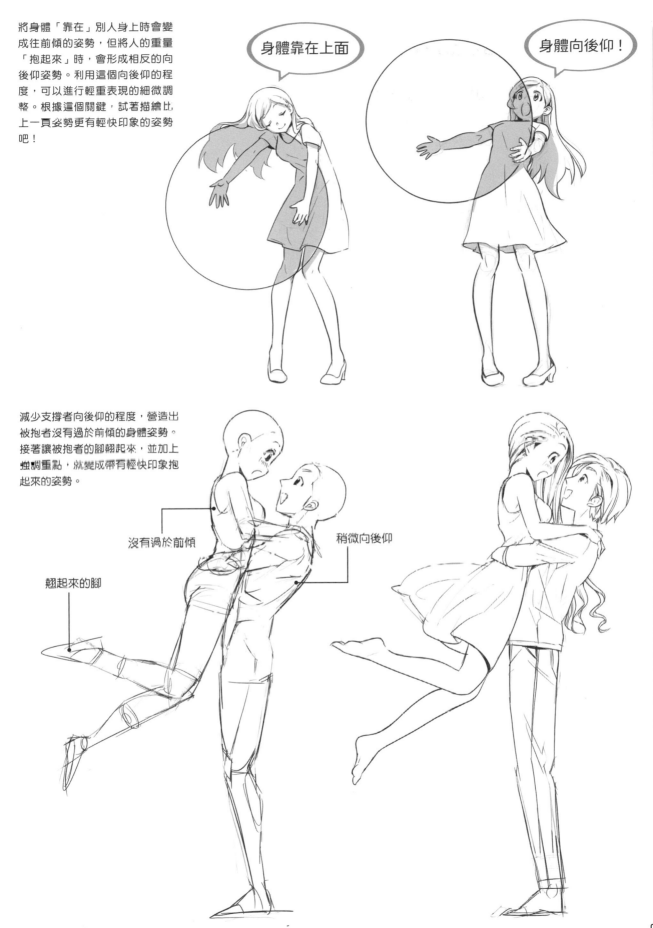

將身體「靠在」別人身上時會變成往前傾的姿勢，但將人的重量「抱起來」時，會形成相反的向後仰姿勢。利用這個向後仰的程度，可以進行輕重表現的細微調整。根據這個關鍵，試著描繪比上一頁姿勢更有輕快印象的姿勢吧！

身體靠在上面

身體向後仰！

減少支撐者向後仰的程度，營造出被抱者沒有過於前傾的身體姿勢。接著讓被抱者的腳翹起來，並加上強調重點，就變成帶有輕快印象抱起來的姿勢。

沒有過於前傾

稍微向後仰

翹起來的腳

緊緊抱住

這是抱起來後緊緊抱住的場景。讓身體緊貼時，會產生頭部交錯、被抱者的腿會疊在對方身上的特徵。

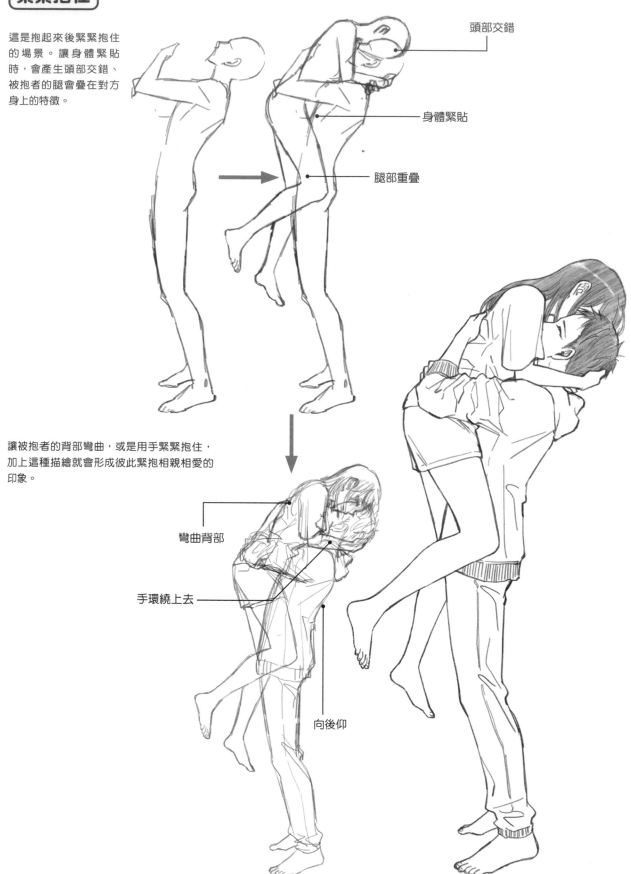

頭部交錯

身體緊貼

腿部重疊

讓被抱者的背部彎曲，或是用手緊緊抱住，加上這種描繪就會形成彼此緊抱相親相愛的印象。

彎曲背部

手環繞上去

向後仰

公主抱

公主抱雖然是浪漫場景的
經典，但如果過於強調女
性的沉重，就無法呈現出
帥氣姿勢。在此試著從挺
直背部且從容的男性姿勢
來描繪吧！

不要讓身體往前傾

塑造手部形體

也要畫出被抱住女性的姿
勢。手部在完成時會被遮
住，但要先塑造出確實放
在男性肩膀上的形體。

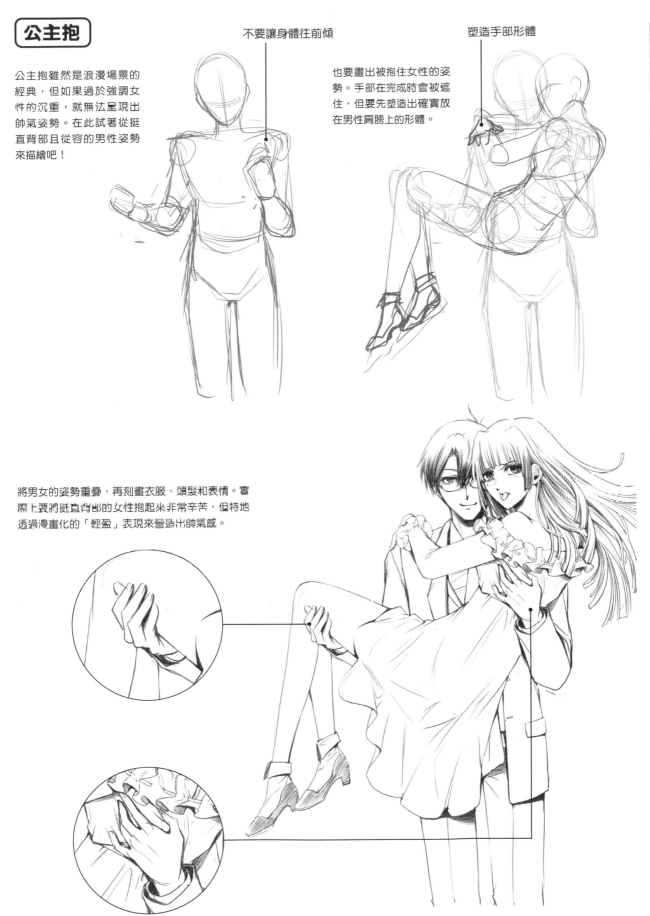

將男女的姿勢重疊，再刻畫衣服、頭髮和表情。實
際上要將挺直背部的女性抱起來非常辛苦，但特地
透過漫畫化的「輕盈」表現來營造出帥氣感。

這是上一頁的兩人搞笑版本。不要讓角色帥氣
挺立著,而是描繪出用O型腿承受重量的姿勢,
就會變得有點搞笑。

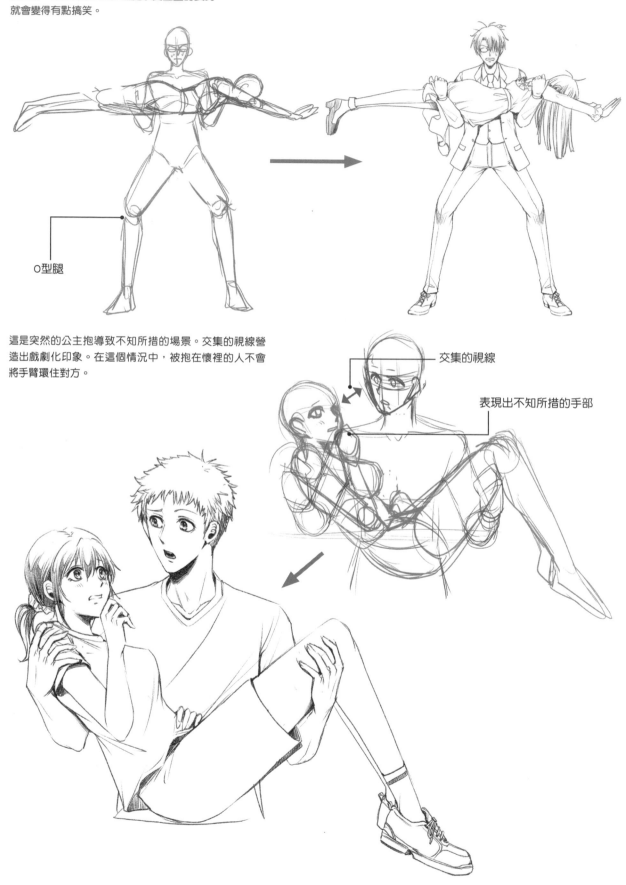

O型腿

這是突然的公主抱導致不知所措的場景。交集的視線營
造出戲劇化印象。在這個情況中,被抱在懷裡的人不會
將手臂環住對方。

交集的視線

表現出不知所措的手部

這是將昏迷女性抱在懷裡的場景。失去意識時，手會放鬆下垂，頭部會向後仰。先擺出女性的姿勢，再畫出「應該要支撐哪個地方抱起來」的輪廓。

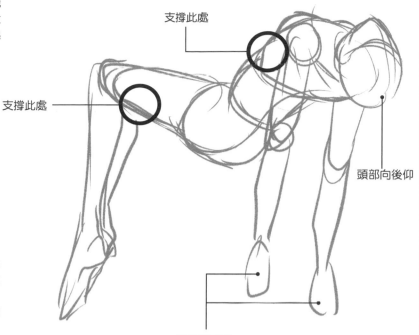

支撐此處

支撐此處

頭部向後仰

放鬆地下垂

雖然已經畫出帥氣的公主抱姿勢，但在此特地試著描繪出表現真實「重量」的姿勢吧！男性的膝蓋要大幅彎曲，變成往前傾的姿勢。除了想要表現真實的重量之外，也很適合想要強調男性力氣不足的場景。

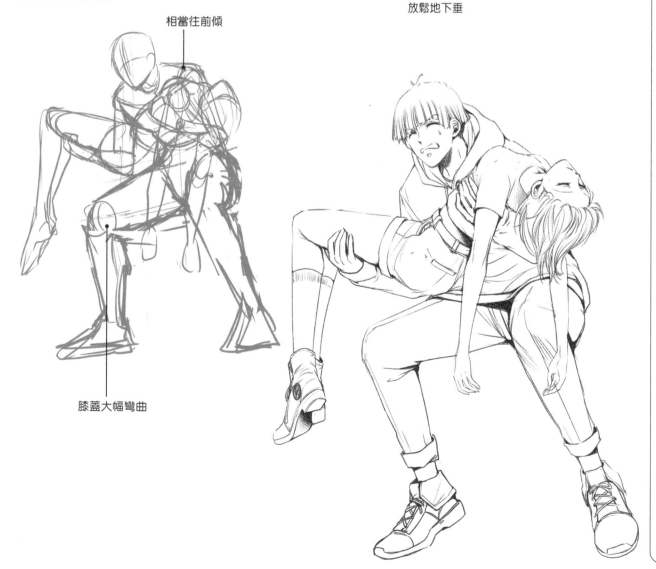

相當往前傾

膝蓋大幅彎曲

其他姿勢

接住

這是打算瞬間接住快要跌倒的少女的場景。為了表現失去平衡的情況,要畫出少女大幅傾斜身體的樣子。快要跌倒的話,手會在無意中往前伸。

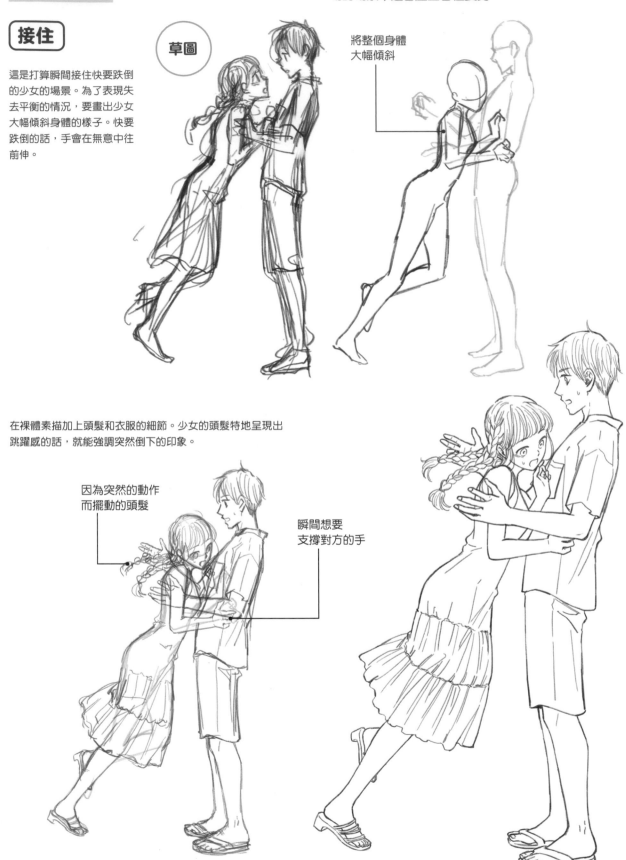

草圖

將整個身體大幅傾斜

在裸體素描加上頭髮和衣服的細節。少女的頭髮特地呈現出跳躍感的話,就能強調突然倒下的印象。

因為突然的動作而擺動的頭髮

瞬間想要支撐對方的手

這是傾斜角度的情況。描繪支撐別人的青年後，試著描繪快要倒在青年胸口上的少女輪廓吧！不要讓少女的腳確實地接觸到地面，使其呈現不穩定的樣子，就會加深猛然倒下的印象。

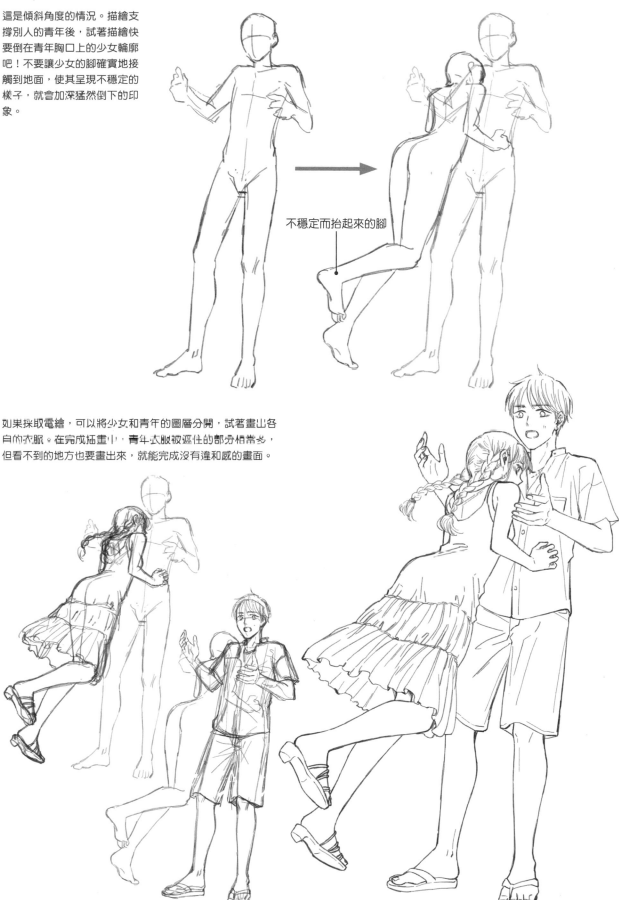

不穩定而抬起來的腳

如果採取電繪，可以將少女和青年的圖層分開，試著畫出各自的衣服。在完成插畫中，青年衣服被遮住的部分相當多，但看不到的地方也要畫出來，就能完成沒有違和感的畫面。

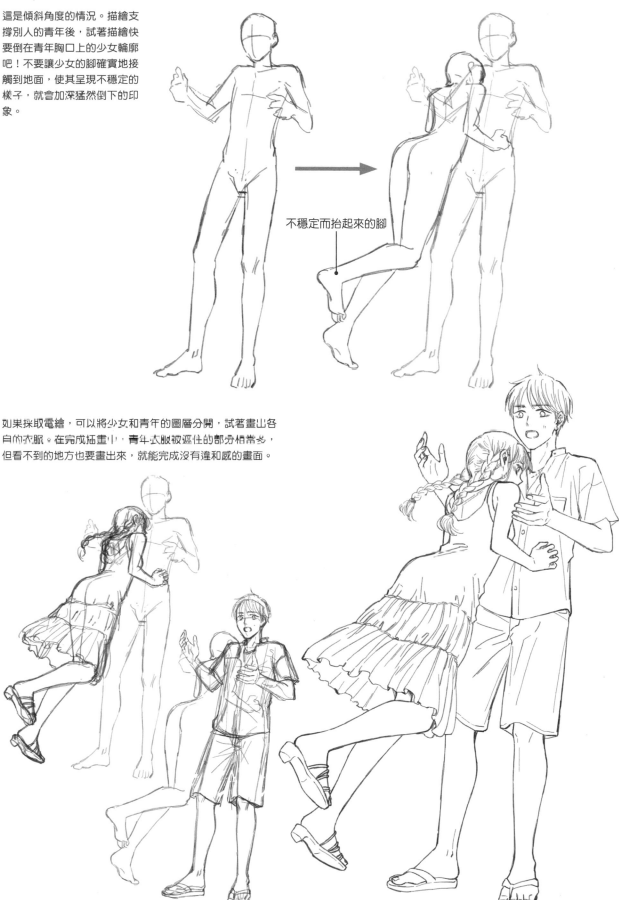

這是少女接住青年的場景。
除了身體之外，青年的頭也
往前下垂，手臂也放鬆下垂
的話，看起來就像是失去意
識的狀態。因為青年的重量
用力壓上來，所以少女的手
臂會環抱上去來支撐。

頭也下垂

放鬆地下垂

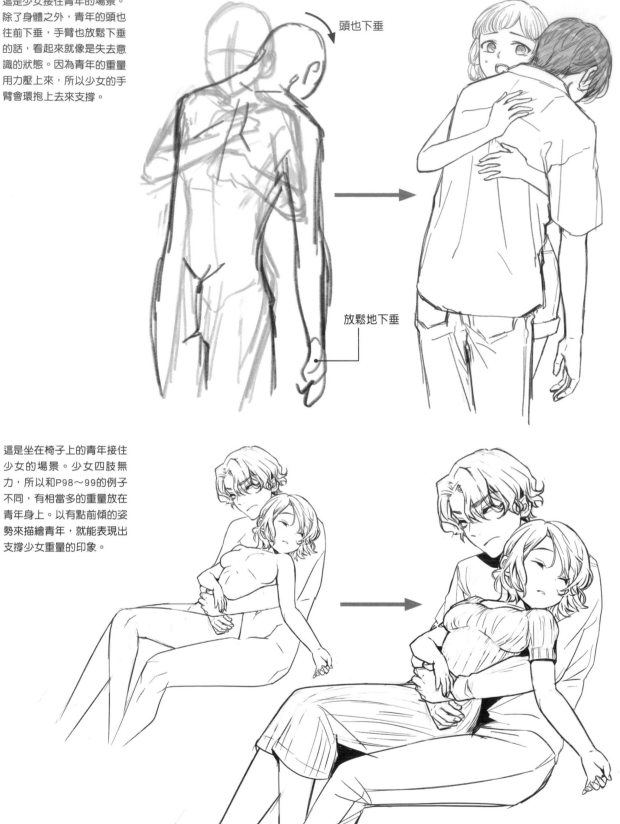

這是坐在椅子上的青年接住
少女的場景。少女四肢無
力，所以和P98～99的例子
不同，有相當多的重量放在
青年身上。以有點前傾的姿
勢來描繪青年，就能表現出
支撐少女重量的印象。

拖著搬運

這是搬運失去意識的少年場景。要抬起失去意識者的重量非常辛苦，如果是力氣不足的少女，沒有張開雙腳使勁站穩拖著者的話，就無法移動。

前傾

頭部往下垂

彎曲膝蓋
張開雙腳使勁站穩

站在倒下的少年的正後方，用雙手扶起來。
少女的雙肩和雙肘一定會和連接少年雙肩的線條平行。

捕捉看不到的右肩的位置

連接雙肩的線條

連接雙肘的線條

連接男子雙肩的線條

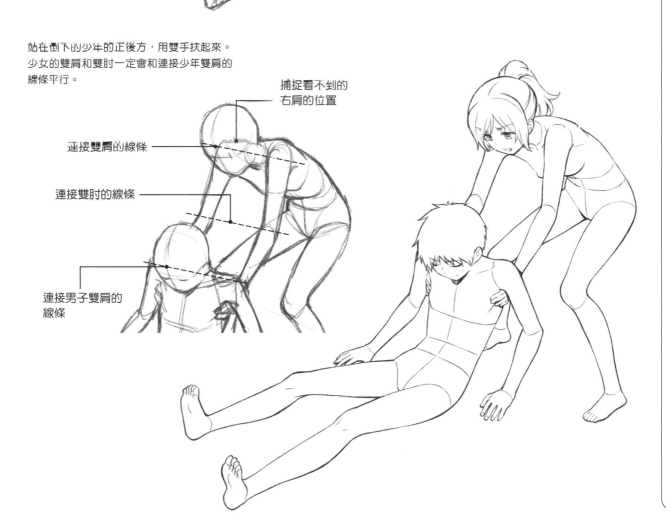

插畫繪製過程
將身體靠上去

這是在樹蔭打瞌睡的兩個人。少女將身體靠在青年身上,要表現出不死板的自然印象,最重要的就是身體重疊部分的素描和放鬆姿勢的描繪。想要營造柔和氛圍的插畫,所以避開對比強烈的上色,以柔和的陰影表現來潤飾收尾。

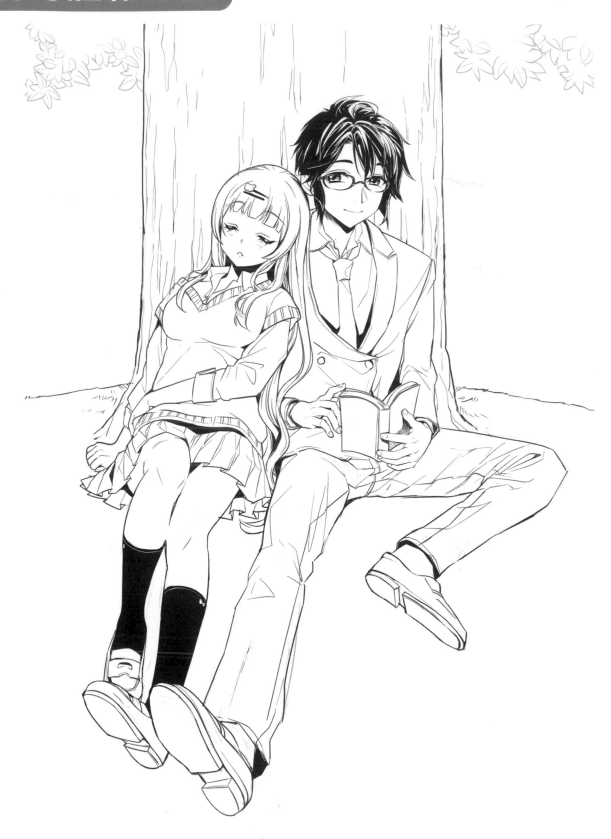

草圖～線稿

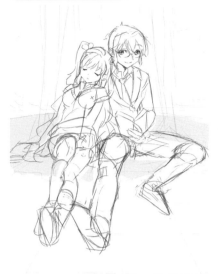 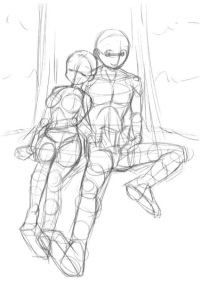 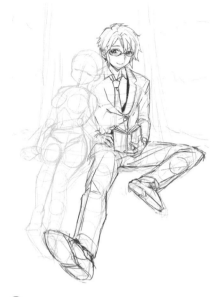

❶ 在腦海中浮現想要描繪的場景，描繪出草圖。例如停下翻書的手，溫柔注視著少女的青年……再進一步描繪出讓人感受到這種故事的場景。

❷ 以裸體素描描繪兩個人的姿勢。為了表現出將身體靠上去的樣子，盡量將少女的上半身傾斜，疊在青年的肩膀上。

❸ 刻畫服裝（在此特地描繪出女性外套作為青年喜愛打扮的表現，本來男性外套扣起來是Y字型）。

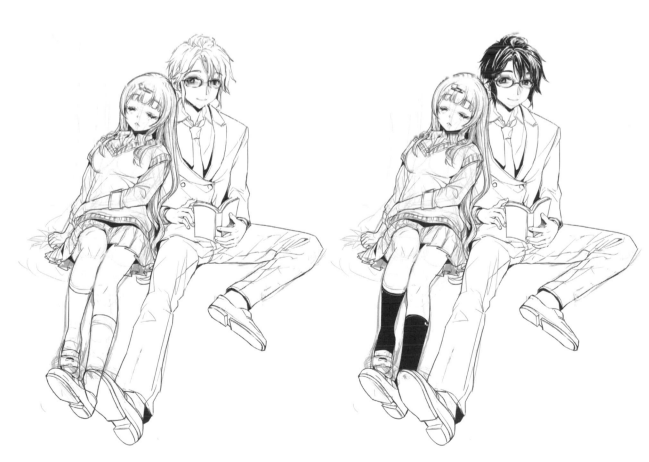

❹ 將下巴下面、青年外套的V領、少女針織衫下方等形成陰影的部分塗黑。和線條一致的部分不同，形成能感受到變化的畫面。

❺ 在青年的頭髮留下有光澤的部分，再將其他部位塗黑。少女的襪子也塗黑，再刻畫背景的樹木便完成線稿。

陰影表現～潤飾收尾

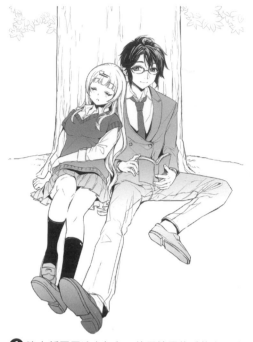

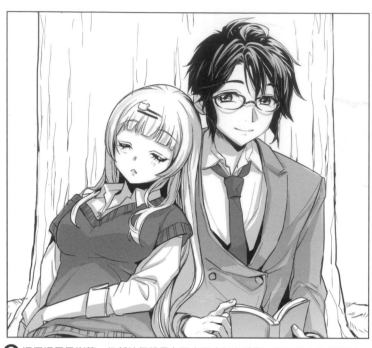

❶ 建立新圖層塗上灰色。使用繪圖軟體的漸層功能，在衣服、鞋子和書本加上較淺的灰色。

❷ 這個場景是樹蔭，但暫時假設是在陽光下來加上陰影。例如少女胸部下面、裙子內側和凹陷處，以及青年衣服深處。

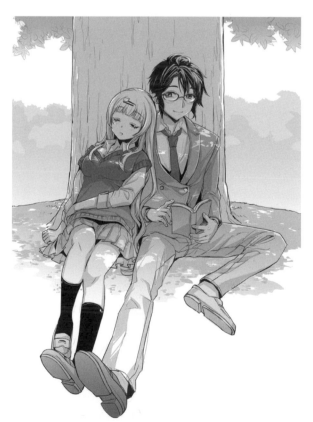

❸ 描繪背景樹木的輪廓，在樹木和地面加上陰影。最後疊上圖層，加上帶有馬賽克形狀白光部分的陰影表現（葉隙光影的表現）便完成。

陰影表現的比較

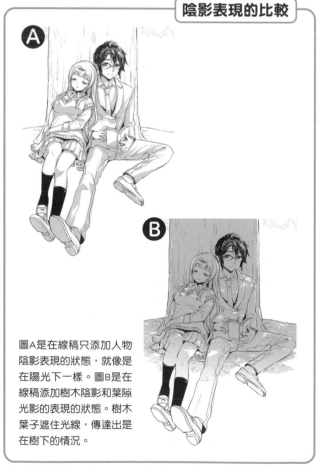

圖A是在線稿只添加人物陰影表現的狀態，就像是在陽光下一樣。圖B是在線稿添加樹木陰影和葉隙光的表現的狀態。樹木葉子遮住光線，傳達出是在樹下的情況。

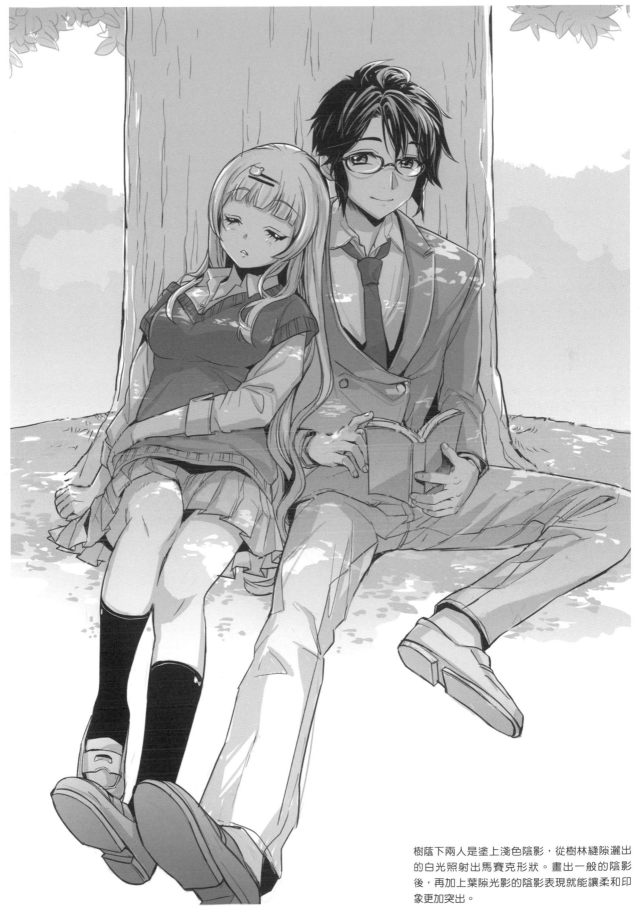

樹蔭下兩人是塗上淺色陰影，從樹林縫隙灑出
的白光照射出馬賽克形狀。畫出一般的陰影
後，再加上葉隙光影的陰影表現就能讓柔和印
象更加突出。

COLUMN 因體格形成的印象差異

角色的體格對「好像很重」、「好像很輕」這種印象會有很大的影響。脖子和手臂都很粗，身體也有相當厚度的肌肉角色一看就知道好像很重。而一般少年類型的角色好像會比肌肉角色還要輕。將原本看起來很輕的角色畫成似乎很輕的樣子雖然很簡單，但要展現出看起來很重的話就很困難。相反也是一樣，必須更加活用本書介紹的「輕重表現」來描繪。

原本好像很輕……

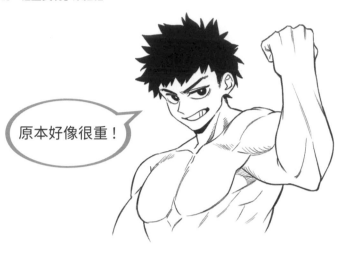

原本好像很重！

也有配合想要表現的感覺來微調體格的方法。不要強調肌肉的凹凸，畫出細長的手腳就會形成時髦又輕快的印象。脖子很細，肩寬也很窄的話，就會加強纖細的印象。即使是相同的頭身比例，將脖子變粗、肩寬加大，添加手腳肌肉的凹凸感……加上這些描繪就會形成穩定又有存在感的角色描繪。

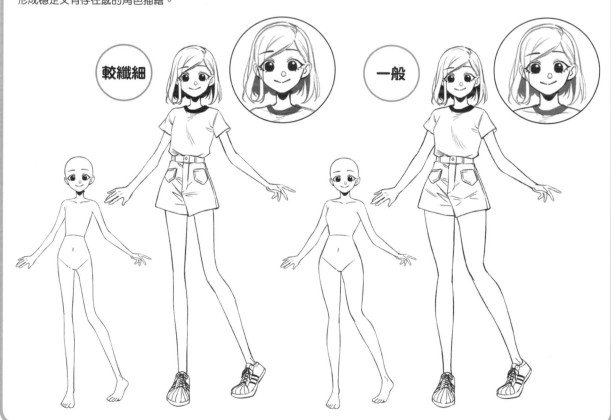

較纖細　　　　　　　　　　一般

第**3**章

「自身重量」的輕重表現

How To Draw
MANGA

所謂的自身重量

即使是自身重量，姿勢也會改變

一般情況下，人不太會意識到自身重量。會意識到重量或許是站上體重計這種情況。但是人和東西一樣都會有「重量」，會因為重力的關係被往下拉扯。

即使不是抱著東西或人的情況，人也會因為「自身重量」而改變姿勢。根據輕重來描繪，就能表現出各種場景。

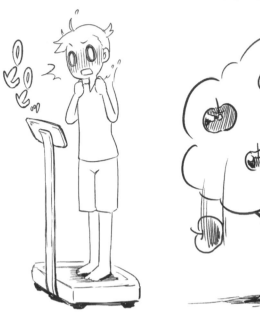

圖A是被石塊絆倒的場景。身體因為「重量」被拉扯快要跌倒。因為被絆倒的緣故，無法用腳支撐身體。另一方面，圖B的角色是像相機腳架般，將腳確實張開支撐著身體的重量，所以沒有跌倒而站著。雖然是若無其事的站姿，但無意中出現想要支撐「重量」的動作。

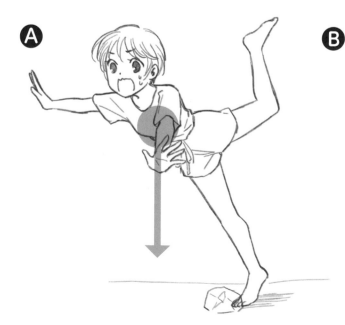

Ⓐ

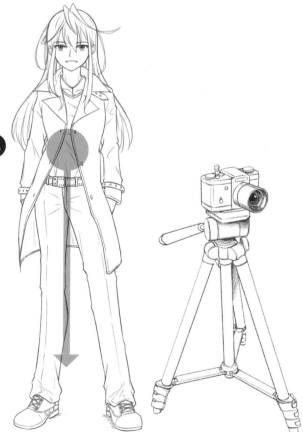

Ⓑ

圖C是挺直背部面向桌子的場景。
短時間的話可以持續這個姿勢，
但會越來越疲勞。這是因為頭很
重的關係。隨著時間經過，會像
圖D一樣產生手肘撐在桌上來支撐
頭部的姿勢。這也是在無意中想
要支撐「重量」的動作表現。

有點疲累……

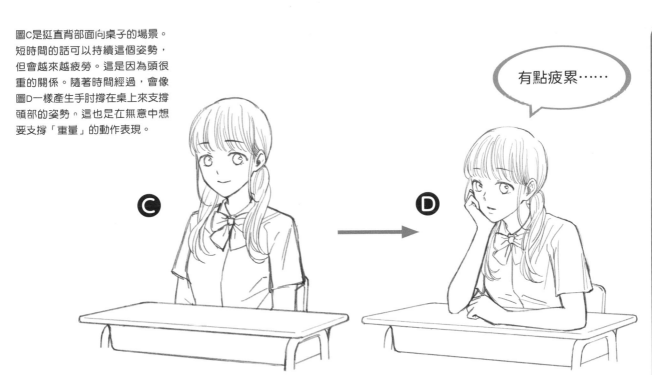

其他還有靠著牆壁將身體重量靠在上面、想要坐在椅子上……按照不
同的情況，會產生要支撐重量、將身體靠在某個東西上、想要改變姿
勢這些動作。捕捉這些動作再描繪的話，就能表現出更有自然印象的
角色。

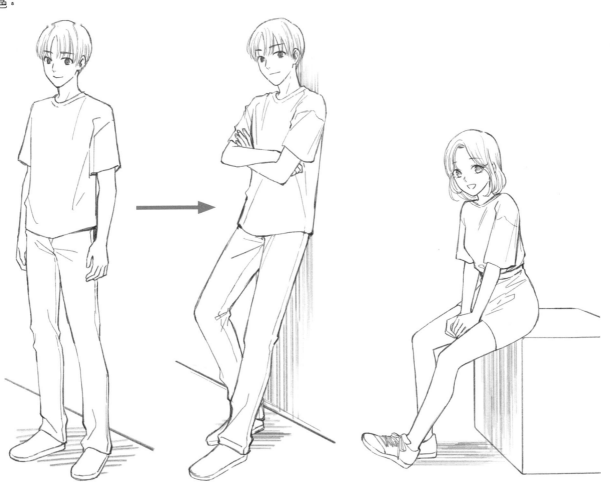

描繪基本的站姿

畫出穩定的站姿

這是輕輕張開雙腳的基本站姿。乍看之下很簡單,但容易出現「角色看起來浮在空中」這種煩惱。特寫腳部掌握描繪的訣竅吧!

要看起來牢牢穩定站在地面上,最重要的就是支撐重量的腳部描繪。

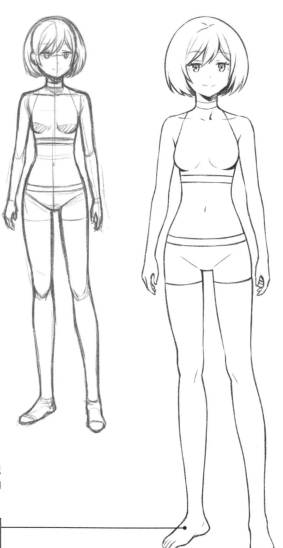

在腳部試著暫時放置作為地面標記的四角形面板。透過透視(遠近法),面板會變成上邊窄的梯形。這裡要仔細確認腳是否有好好地接觸到地面,以及腳的方向再描繪。

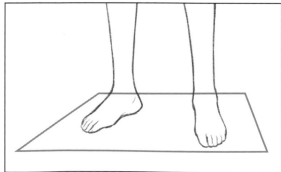

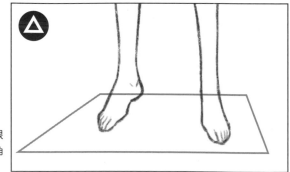

這是看不出來腳有接觸到地面的例子。腳後跟抬起來看起來很不穩。可以將腳掌、腳背的角度與面板比較,重新研究進行修改。

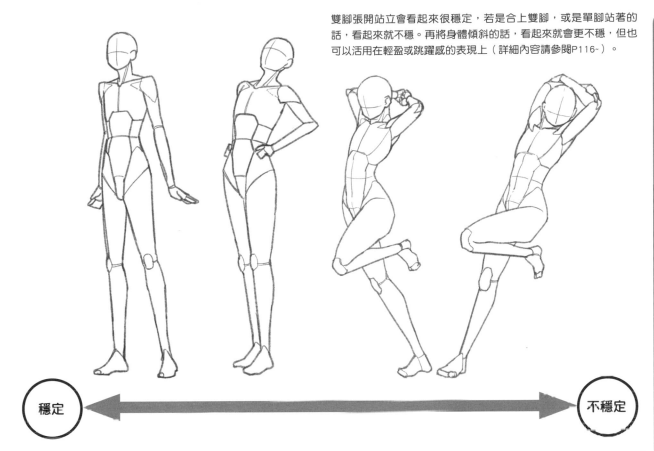

雙腳張開站立會看起來很穩定，若是合上雙腳，或是單腳站著的話，看起來就不穩。再將身體傾斜的話，看起來就會更不穩，但也可以活用在輕盈或跳躍感的表現上（詳細內容請參閱P116-）。

穩定 ←――――――――――――――――――→ 不穩定

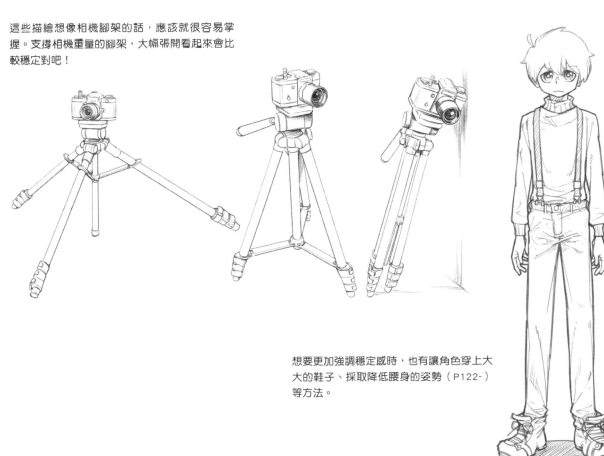

這些描繪想像相機腳架的話，應該就很容易掌握。支撐相機重量的腳架，大幅張開看起來會比較穩定對吧！

想要更加強調穩定感時，也有讓角色穿上大大的鞋子、採取降低腰身的姿勢（P122-）等方法。

各種站姿

除了用自己的雙腳支撐體重之外，還會靠在牆壁上、利用桌子支撐……試著描繪各種站姿吧！

靠在牆壁上

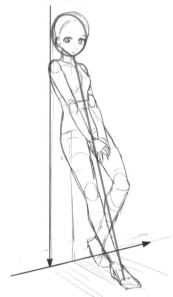

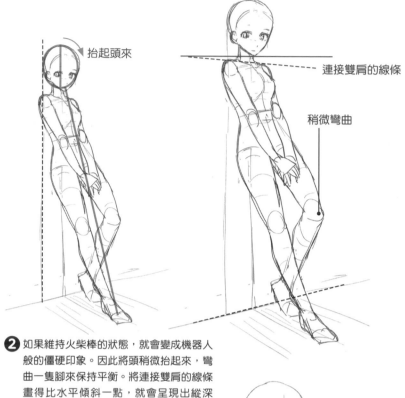

抬起頭來

連接雙肩的線條

稍微彎曲

❶ 在表示牆壁位置的輔助線畫出直線，將牆壁和地板的邊界畫成斜線。在這裡畫出好像立著火柴棒一樣的輔助線，以這個為基準畫出身體。

❷ 如果維持火柴棒的狀態，就會變成機器人般的僵硬印象。因此將頭稍微抬起來，彎曲一隻腳來保持平衡。將連接雙肩的線條畫得比水平傾斜一點，就會呈現出縱深感。

從腰部垂直垂下

❸ 刻畫頭髮和衣服。裙子也有「重量」，下襬會因為重力而下垂。

❹ 刻畫裙子的褶邊等細部，將衣領、皮帶和鞋子塗黑，增添不同變化便完成。

上一頁的步驟②是為了展現自然姿勢的重要部分。人不會保持直立姿勢靠在牆壁上，所以只是單純將站姿傾斜的話，看不出是自然姿勢。

相當不自然……

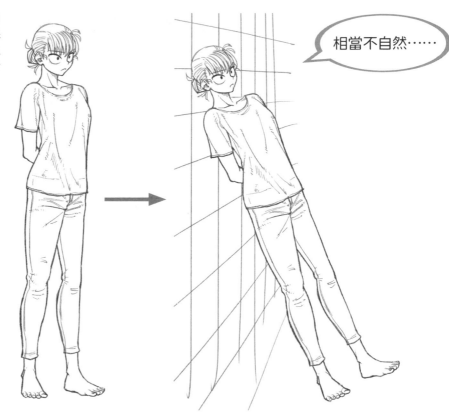

這是接近正面的角度。描繪牆面的輪廓，擺出人物的姿勢，就像是肩膀接觸到牆壁一樣。不要將身體立成一直線，要捕捉身體想要保持平衡所產生的自然傾斜狀態再描繪。

用肩膀靠著

腿稍微張開

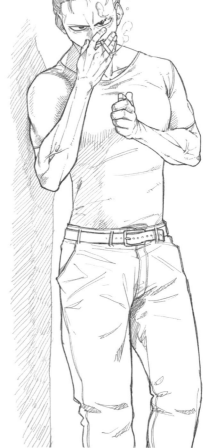

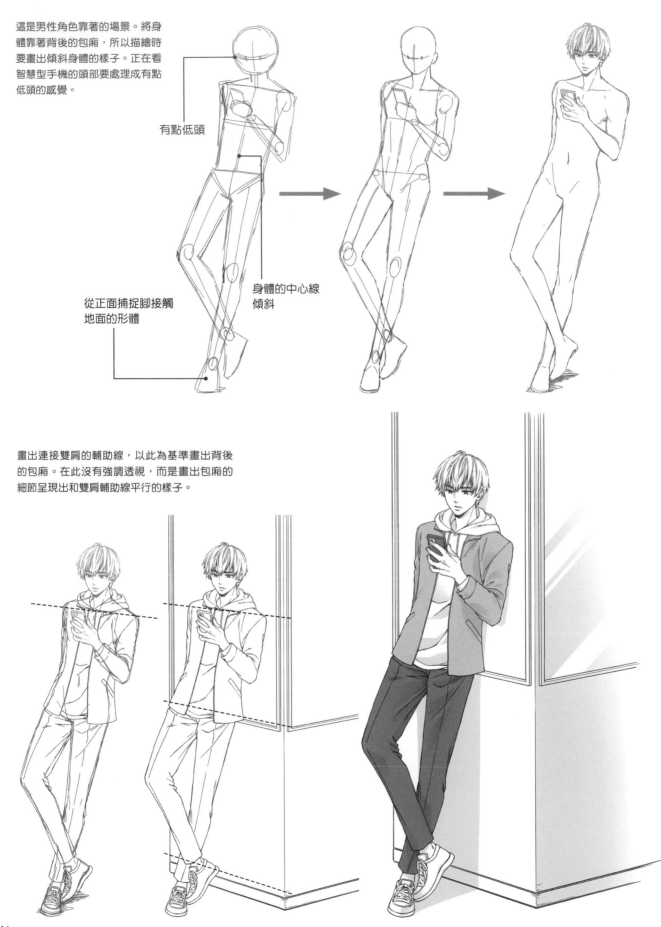

這是男性角色靠著的場景。將身
體靠著背後的包廂，所以描繪時
要畫出傾斜身體的樣子。正在看
智慧型手機的頭部要處理成有點
低頭的感覺。

有點低頭

從正面捕捉腳接觸
地面的形體

身體的中心線
傾斜

畫出連接雙肩的輔助線，以此為基準畫出背後
的包廂。在此沒有強調透視，而是畫出包廂的
細節呈現出和雙肩輔助線平行的樣子。

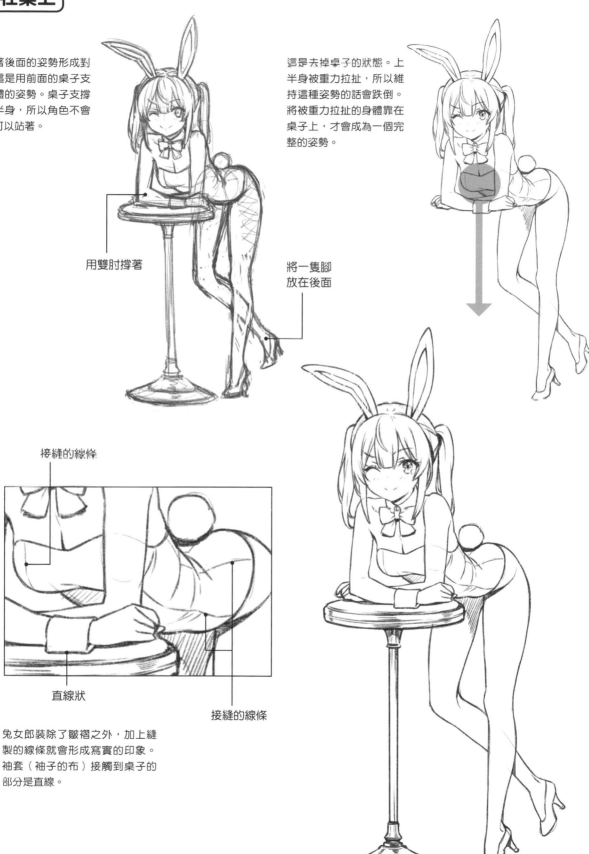

靠在桌上

與靠著後面的姿勢形成對比，這是用前面的桌子支撐身體的姿勢。桌子支撐著上半身，所以角色不會跌倒可以站著。

這是去掉桌子的狀態。上半身被重力拉扯，所以以維持這種姿勢的話會跌倒。將被重力拉扯的身體靠在桌子上，才會成為一個完整的姿勢。

用雙肘撐著

將一隻腳放在後面

接縫的線條

直線狀

接縫的線條

兔女郎裝除了皺褶之外，加上縫製的線條就會形成寫實的印象。袖套（袖子的布）接觸到桌子的部分是直線。

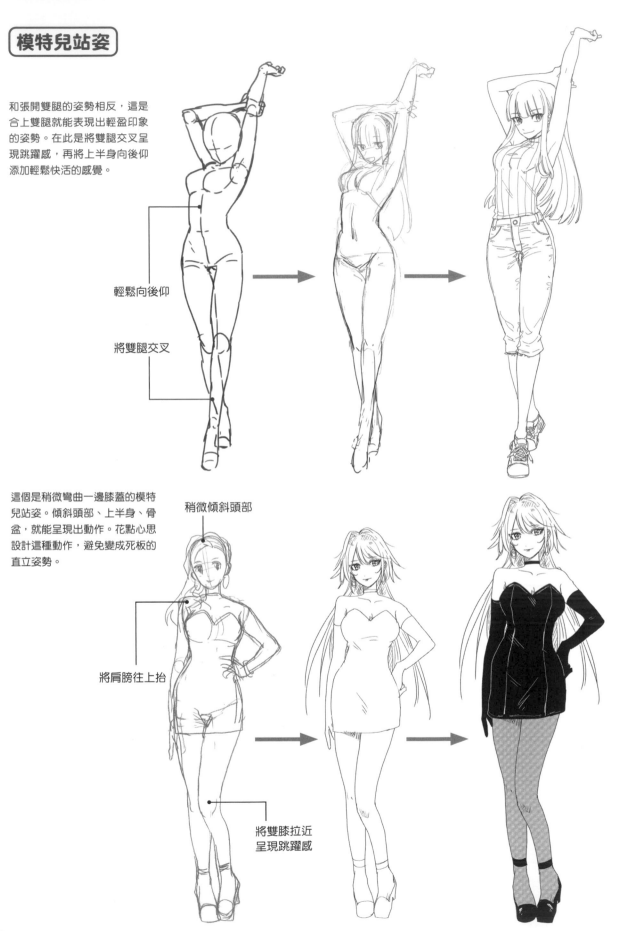

模特兒站姿

和張開雙腿的姿勢相反,這是
合上雙腿就能表現出輕盈印象
的姿勢。在此是將雙腿交叉呈
現跳躍感,再將上半身向後仰
添加輕鬆快活的感覺。

輕鬆向後仰

將雙腿交叉

這個是稍微彎曲一邊膝蓋的模特
兒站姿。傾斜頭部、上半身、骨
盆,就能呈現出動作。花點心思
設計這種動作,避免變成死板的
直立姿勢。

稍微傾斜頭部

將肩膀往上抬

將雙膝拉近
呈現跳躍感

其他姿勢

這是陷入田地或沼澤地等腳下泥濘的場景。可以將大腿當作圓柱來塑造形體。

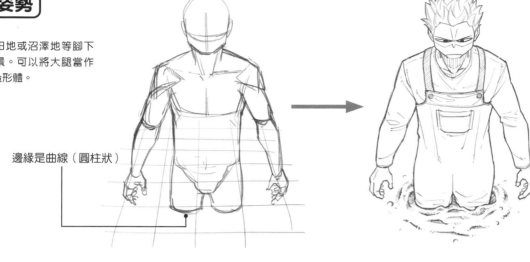

邊緣是曲線（圓柱狀）

比起沉重感，這是讓人感覺輕盈的走路姿勢。讓角色活潑地抬起頭來，將地面處理成曲線表現，再讓腳輕輕抬起來，利用細緻演出表現出輕盈的步伐。

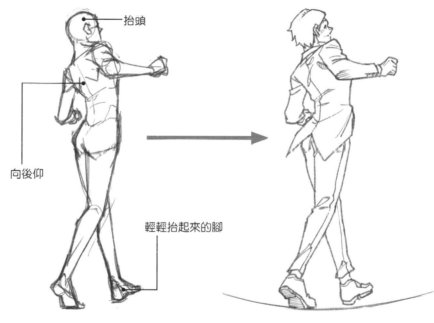

抬頭

向後仰

輕輕抬起來的腳

單腳站立的姿勢會給人不穩的感覺，另一方面可以表現出輕盈和優雅。可以加上利用手腳保持平衡的姿勢。

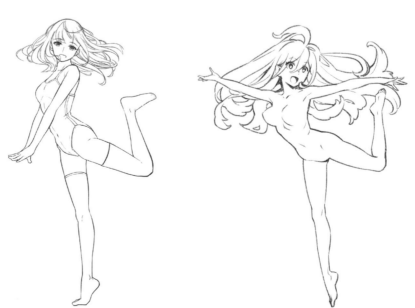

描繪各種穩定和不穩定的姿勢

描繪快要跌倒的姿勢

下圖是絆倒眼看就要跌倒的場景。雖然分別是快要往前跌倒、往後跌倒的圖,但兩者有共通點,就是無法用腳支撐,因為重力而被拉扯的上半身。

不穩且眼看就要跌倒的姿勢可以活用在意外事故或跳躍感的表現上。

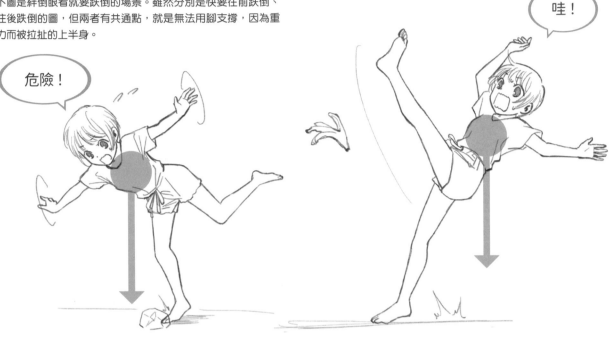

絆倒時馬上將腳往前伸的話會變成怎樣?可以用腳支撐身體重量而不會跌倒。也就是說,要畫出讓人覺得「快要跌倒」的姿勢,關鍵就是畫出「無法完全支撐重量的狀態」。

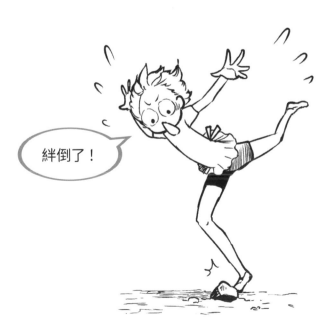

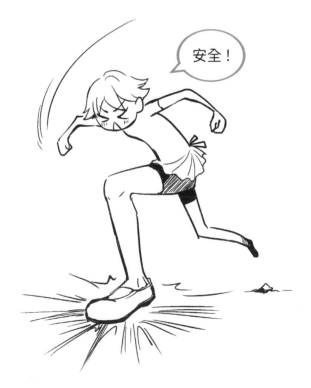

透過比較來觀察此處的圖吧！蹲下的話就很穩定，但是想要撿東西而往前傾、持續稍微彎腰的姿勢就會有點不穩。

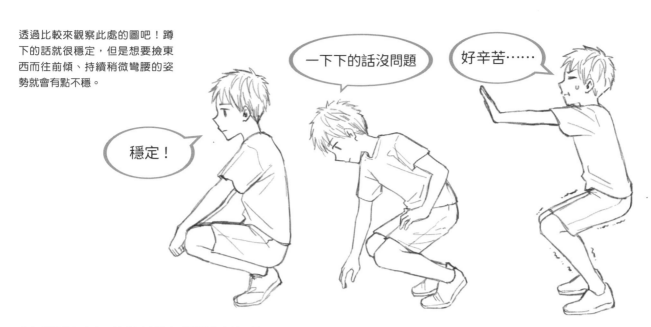

穩定！

一下下的話沒問題

好辛苦⋯⋯

也有利用椅子和桌子等家具支撐身體重量的姿勢。這些姿勢去掉家具後，一下子就會變得不穩定，失去平衡跌倒。

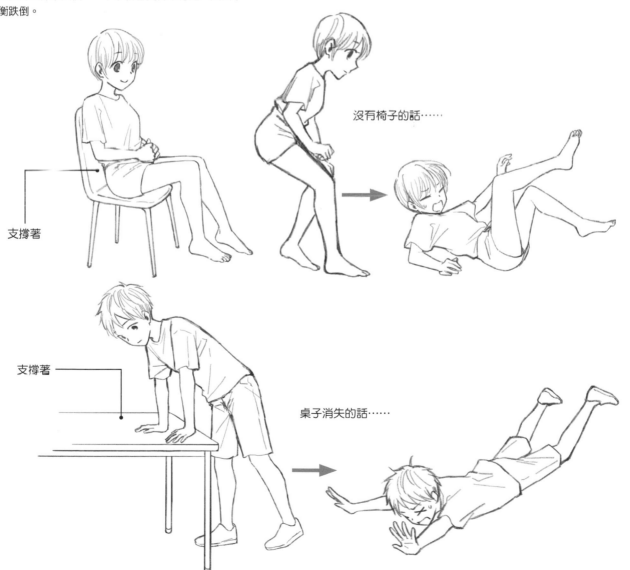

支撐著

沒有椅子的話⋯⋯

支撐著

桌子消失的話⋯⋯

將「快要跌倒」活用在跳躍感上

不穩且「快要跌倒」的姿勢和穩定的姿勢不同，會讓人感覺到「動感」。試著活用在跳躍感的表現上吧！

從圖A的穩定站姿變成前傾姿勢的話，就會變成圖B「快要跌倒」的姿勢。因此將腳往前伸的話，就會變成穩定後「不會跌倒」的姿勢（圖C）。原則上反覆這個A～C的動作，就會形成「走路」的動作。「走路」和「跑步」的動作是反覆進行「穩定→不穩定→穩定」而形成的，選出「不穩定」的部分來描繪的話就會產生跳躍感。

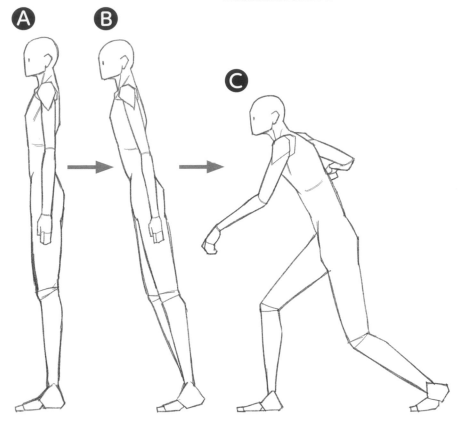

在「跑步」的場景中，將腳往前伸之前，會產生將身體往前倒的不穩定動作。選出這個動作來描繪的話，就能畫出氣勢洶洶的跑步場景（圖D）。讓身體更往前傾的話，速度感就會增加（圖E）。

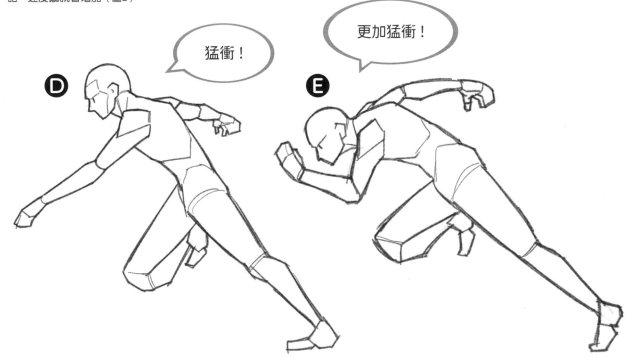

猛衝！

更加猛衝！

試著以傾斜角度來描繪猛衝的場景（圖D）吧！
一隻腳沒有碰到地面的不穩定姿勢會表現出跳躍
感。特地將往前伸的手畫得很大，會更加增添震
撼力。

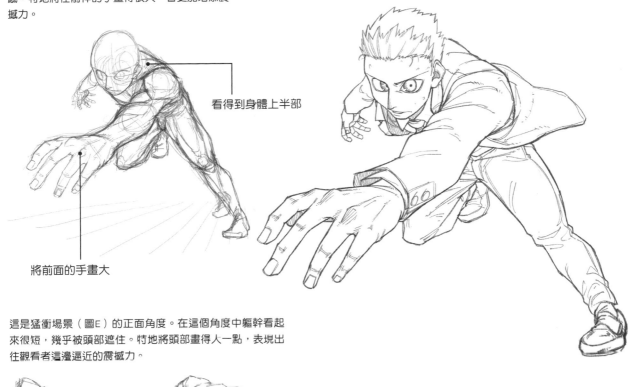

看得到身體上半部

將前面的手畫大

這是猛衝場景（圖E）的正面角度。在這個角度中軀幹看起
來很短，幾乎被頭部遮住。特地將頭部畫得大一點，表現出
往觀看者這邊逼近的震撼力。

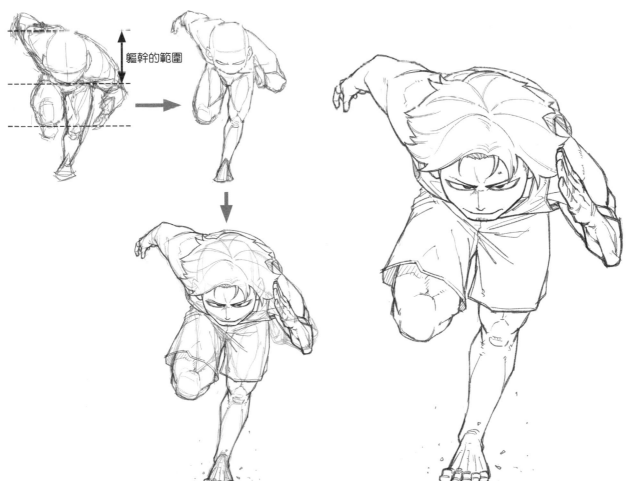

軀幹的範圍

描繪有分量的穩定姿勢

除了將雙腳張開之外，降低腰身也會形成帶有穩定印象的姿勢。在此試著描繪降低腰身的穩定姿勢吧！

在格鬥中為了能穩定面對敵人，經常看到降低腰身的姿勢。彎曲膝蓋就容易採取靈活活動，躲避敵人攻擊、進行反擊這種行動。

將膝蓋往前伸

降低腰身

前傾姿勢

這是正面角度。因為是前傾的姿勢，所以軀幹看起來很短。如果畫出稍微傾斜上半身的樣子，就會形成穩定且能夠靈活活動的印象。

看起來很短

稍微傾斜

重量放在這隻腳上面

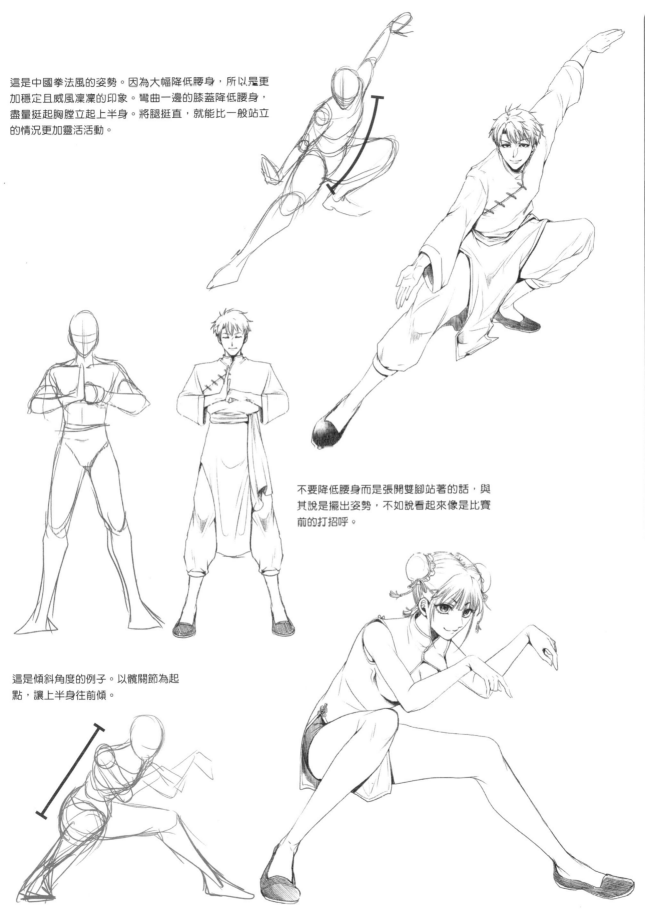

這是中國拳法風的姿勢。因為大幅降低腰身，所以是更加穩定且威風凜凜的印象。彎曲一邊的膝蓋降低腰身，盡量挺起胸膛立起上半身。將腿挺直，就能比一般站立的情況更加靈活活動。

不要降低腰身而是張開雙腳站著的話，與其說是擺出姿勢，不如說看起來像是比賽前的打招呼。

這是傾斜角度的例子。以髖關節為起點，讓上半身往前傾。

備戰姿態

像忍者一樣的角色也非常適合兼具穩定和敏捷「沒有過於降低腰身」的姿勢。試著描繪遇到敵人馬上擺出來的備戰姿態吧！

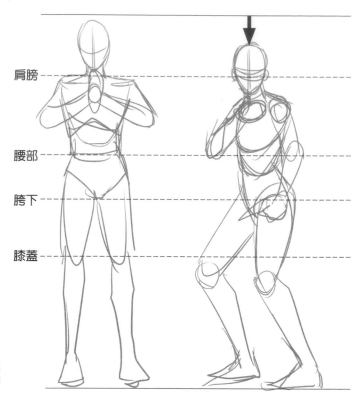

肩膀
腰部
胯下
膝蓋

如果是直立姿勢，看起來就像忍者偽裝一樣。即使只是稍微降低腰身，也會呈現出正規忍者的氛圍。

呆立不動的女忍者也是只要擺出稍微降低腰身的姿勢，看起來就像備戰姿態一樣。

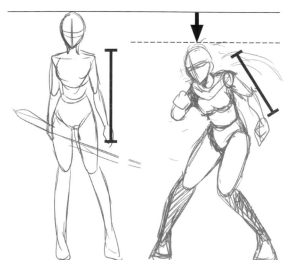

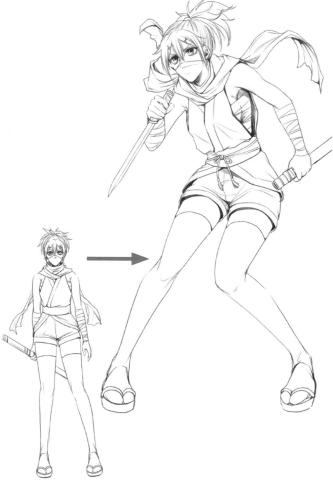

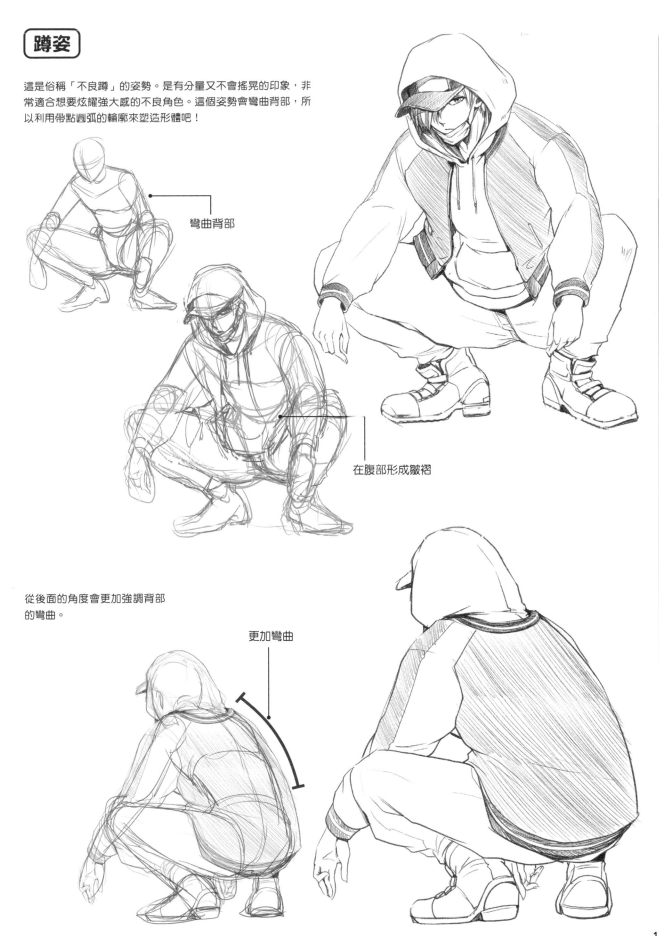

蹲姿

這是俗稱「不良蹲」的姿勢。是有分量又不會搖晃的印象,非常適合想要炫耀強大感的不良角色。這個姿勢會彎曲背部,所以利用帶點圓弧的輪廓來塑造形體吧!

彎曲背部

在腹部形成皺褶

從後面的角度會更加強調背部的彎曲。

更加彎曲

描繪感覺輕盈的姿勢

在漫畫或動畫中，沒有重量的角色（沒有受到重力限制的角色）也會登場。試著描繪角色輕盈地浮起來、跳躍的姿勢吧！

沒有受到重力限制的角色，不需要用腳支撐身體的重量。伸出腳尖抬起來，或是使頭髮或衣服飄動，展現出漂浮感吧！

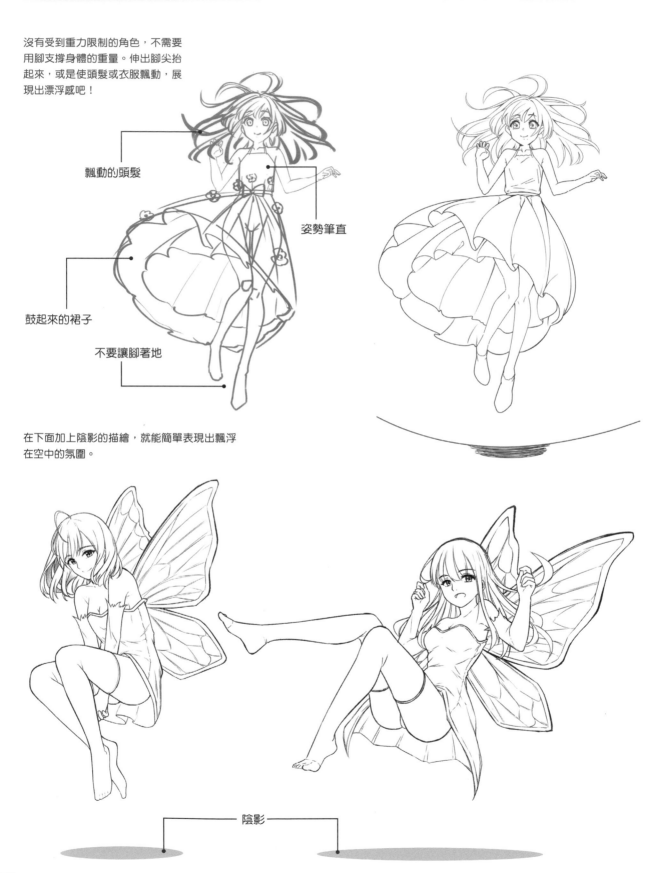

飄動的頭髮

姿勢筆直

鼓起來的裙子

不要讓腳著地

在下面加上陰影的描繪，就能簡單表現出飄浮在空中的氛圍。

陰影

126

這是跳躍後旋轉的姿勢。可以透過曲線
姿勢強調輕盈的印象。

旋轉方向和頭髮、裙子隨風
飄動的方向相反。在頭髮和
裙子營造出流動感，讓頭髮
和衣服隨風飄動，就能展現
出輕盈的空氣感。

旋轉方向

頭髮隨風飄動
的方向

裙子隨風飄動
的方向

裙子下襬不要用統一的波浪型，可以
增添強弱變化，處理成大幅鼓起的部
分和形成小褶子的部分。

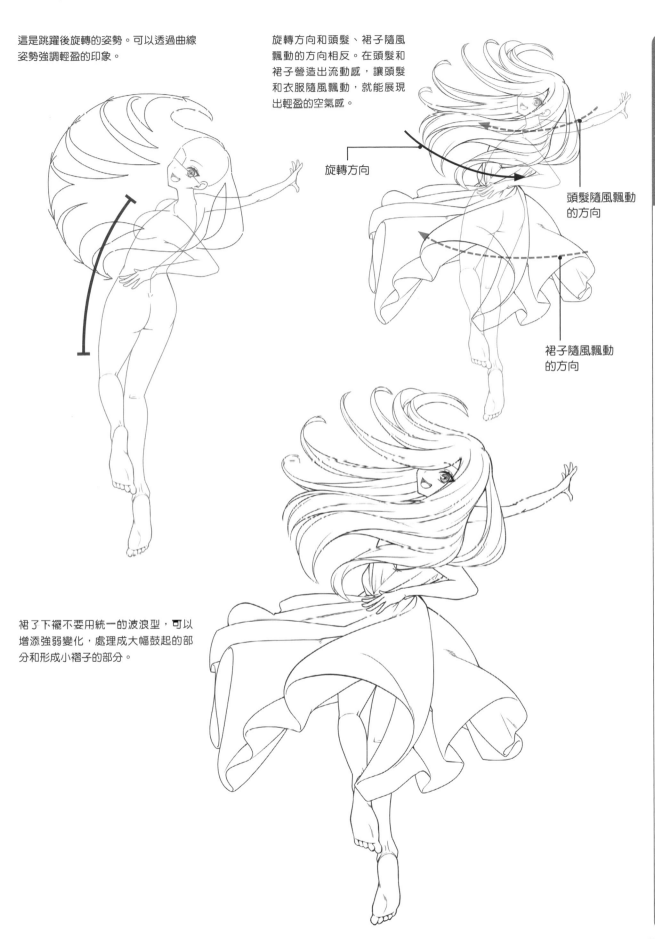

將重量表現活用在日常姿勢

用手肘撐著的姿勢

這是用手肘撐在桌子上來支撐頭部和上半身重量的姿勢。關鍵是如何描繪面對桌子前傾的身體。

用雙肘撐著

試著透過簡化的素體來觀察用手肘撐著的姿勢吧！挺直背部的狀態下很少用手肘撐著，是為了將上半身的重量靠在桌子上而往前傾。臀部位置稍微遠離桌子。

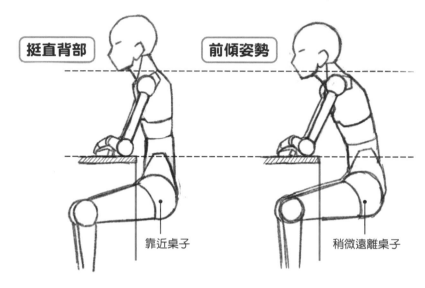

挺直背部　　前傾姿勢

靠近桌子　　稍微遠離桌子

前傾這種情況從前面觀看時，容易看到身體上面。要根據這種情況來描繪姿勢的素描。

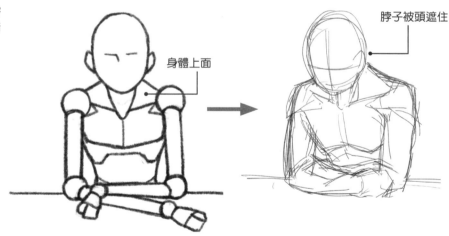

身體上面

脖子被頭遮住

刻畫頭髮和衣服。因為身體往前傾，所以從襯衫的領口能清楚看到鎖骨和後頸。

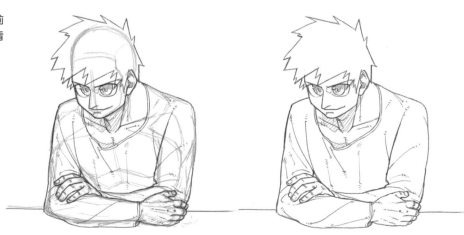

雙手托腮

這是將手肘撐在桌子上，再用手支撐頭部重量的姿勢。描繪整體輪廓後，要再讓臉部輪廓以及手部位置更加明確。

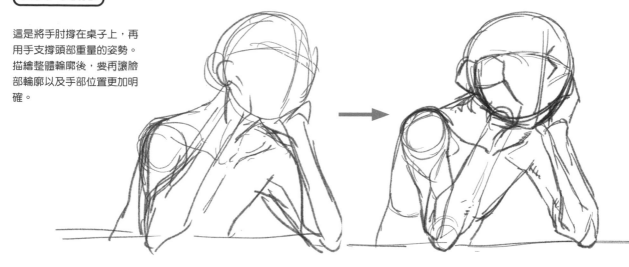

如果是雙手托腮的情況，手肘撐開的程度會左右均等。一邊的手肘過度往外伸的話，手臂長度會不自然，所以要特別注意。

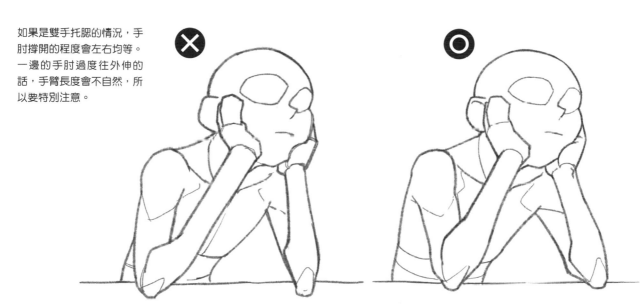

根據想要描繪的風格，也可以試著添加柔嫩臉頰被手壓到變形的描繪。

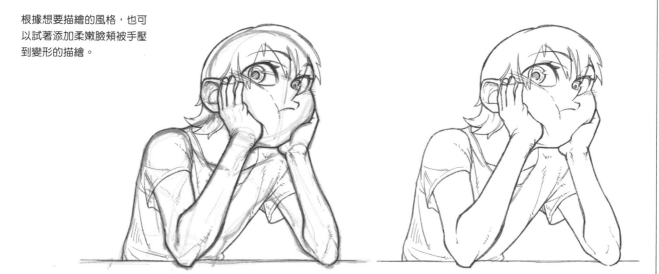

單手托腮

這是用單手支撐頭部重量的姿勢。和雙手的情況不同,身體會往左右任一邊的手傾斜。傾斜那一邊的肩膀會稍微往上抬。

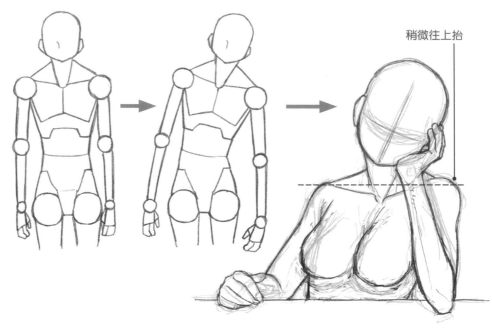

稍微往上抬

維持筆直姿勢的話,就無法將頭的重量靠上去,會變得有點往前傾。

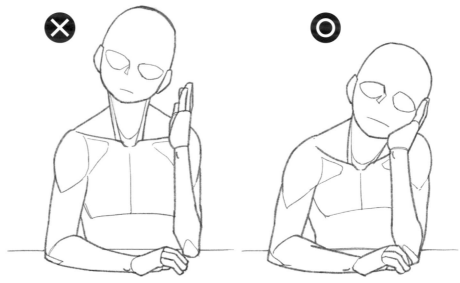

另一隻空閒的手可以往下擺,但放在桌上就會呈現出日常中漫不經心的氛圍。

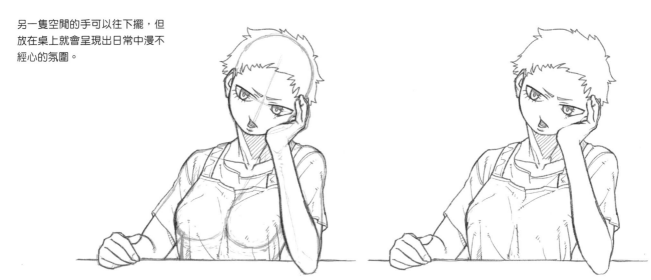

這是從另一個角度觀看單手托腮的姿勢。這次是用右手托腮，身體往畫面的左後方傾斜。

往這邊傾斜

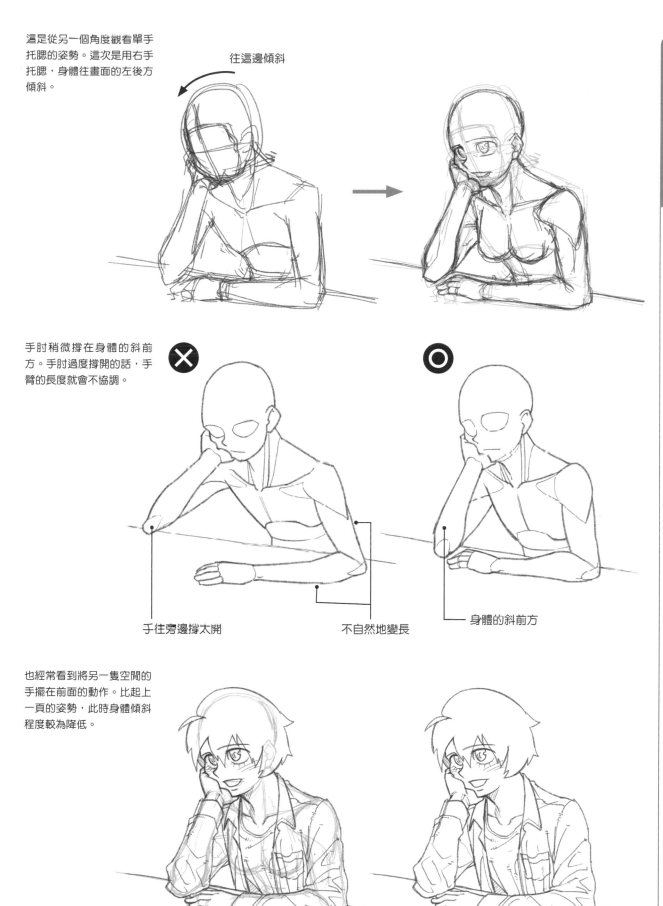

手肘稍微撐在身體的斜前方。手肘過度撐開的話，手臂的長度就會不協調。

手往旁邊撐太開　　　不自然地變長

身體的斜前方

也經常看到將另一隻空閒的手擺在前面的動作。比起上一頁的姿勢，此時身體傾斜程度較為降低。

坐下的姿勢

這是將自身重量靠在椅面或靠背上休息的姿勢。根據坐下的地方、角色性格以及場景，坐姿會有大幅變化。

坐在柔軟的椅面上

這是坐在床等柔軟地方的姿勢。在此沒有靠背，所以是往前起身的狀態。稍微傾斜上半身，就會形成自然的印象。

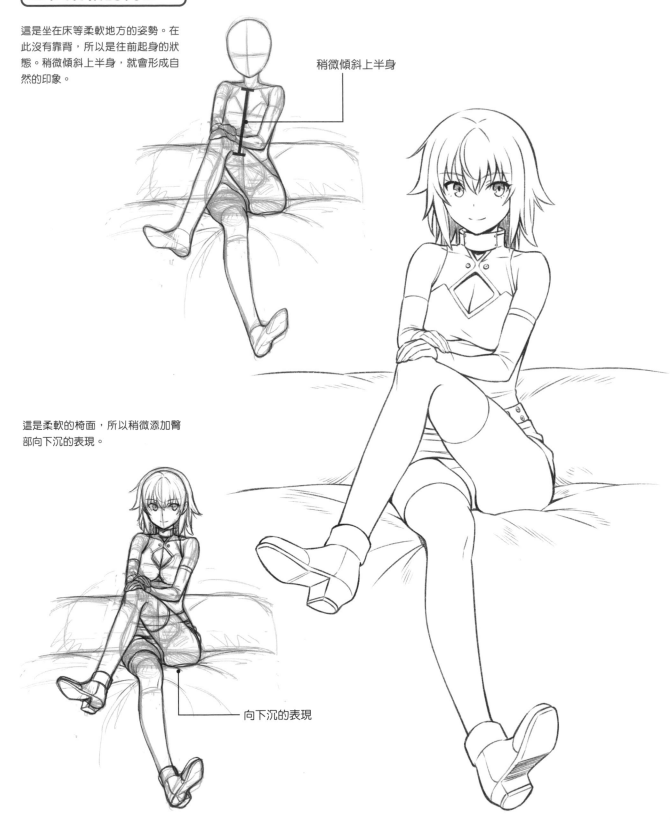

稍微傾斜上半身

這是柔軟的椅面，所以稍微添加臀部向下沉的表現。

向下沉的表現

132

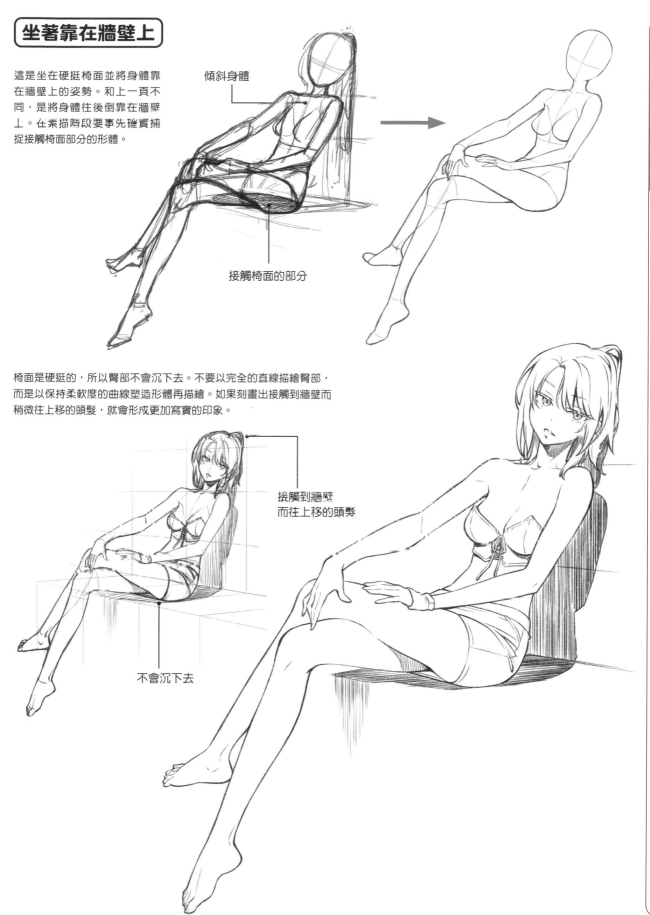

坐著靠在牆壁上

這是坐在硬挺椅面並將身體靠在牆壁上的姿勢。和上一頁不同，是將身體往後倒靠在牆壁上。在素描階段要事先確實捕捉接觸椅面部分的形體。

傾斜身體

接觸椅面的部分

椅面是硬挺的，所以臀部不會沉下去。不要以完全的直線描繪臀部，而是以保持柔軟度的曲線塑造形體再描繪。如果刻畫出接觸到牆壁而稍微往上移的頭髮，就會形成更加寫實的印象。

接觸到牆壁而往上移的頭髮

不會沉下去

將身體靠在椅子上

這是突然無精打采、沒有力氣坐在椅子上的場景。描繪時要將軀幹設計成癱軟的輪廓。掌握臀部往前，並伸開腿吊兒郎當的姿勢特徵吧！

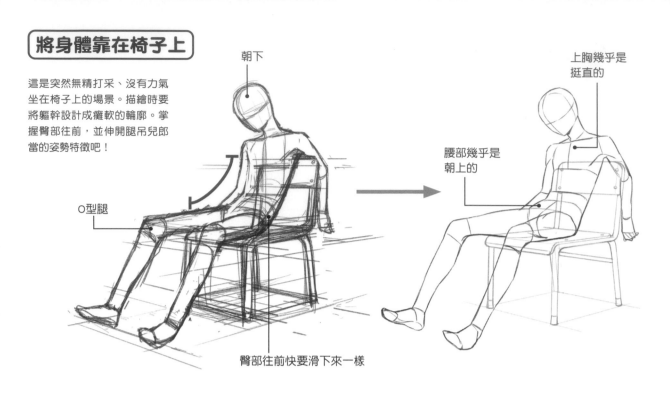

朝下

上胸幾乎是挺直的

腰部幾乎是朝上的

O型腿

臀部往前快要滑下來一樣

也仔細刻畫出接觸到椅面攤開來的外套下襬、稍微朝向內側的鞋子細節再潤飾收尾。

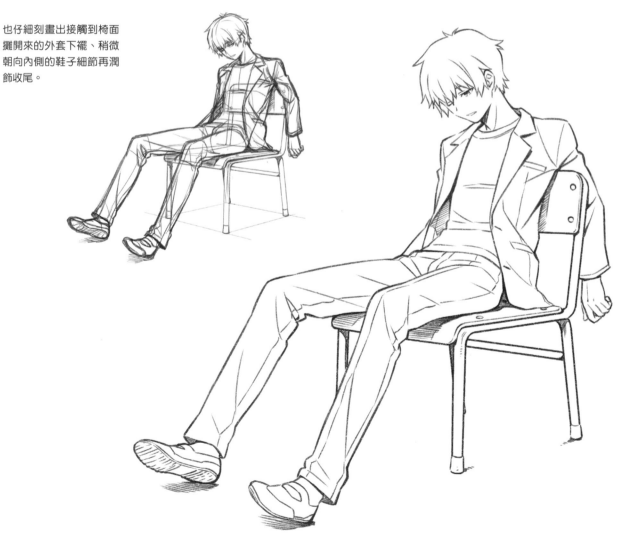

將身體靠在沙發上

這是悠閒坐在沙發上擺架子的場景。上半身雖然傾斜，但沒有彎曲背部，就能呈現出威風凜凜的氛圍。

這是裸體素描圖。利用翹腳露出腳掌、下巴向上抬、將臉傾斜之類的動作營造出目中無人的印象。

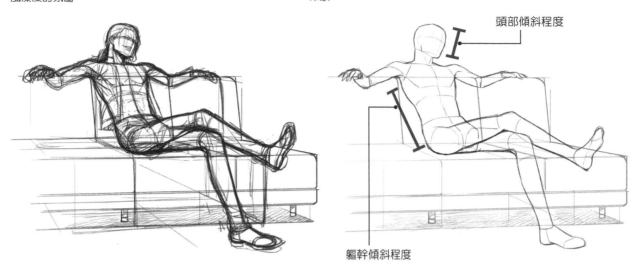

頭部傾斜程度

軀幹傾斜程度

改變頭部傾斜程度和軀幹傾斜程度，翹腳露出鞋底，就會形成坐著也能感受到動作的畫作。

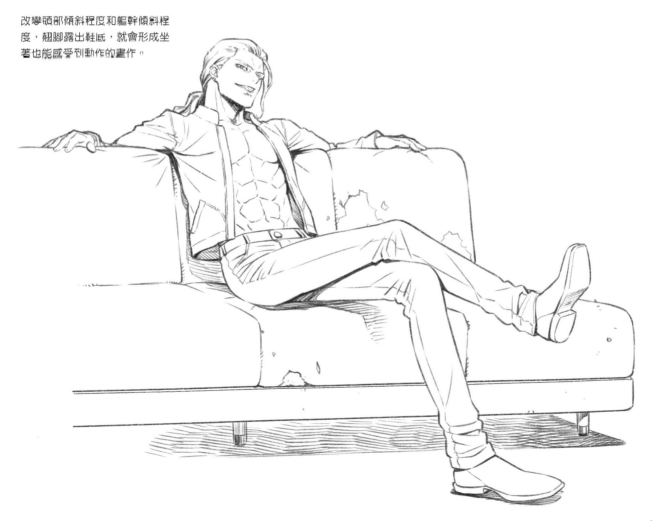

表現心情的「輕重」

角色的心情會表現在姿勢上

心情的輕重會表現在角色的姿勢上。不只是表情,姿勢和步伐也會產生變化。

圖A是心情放鬆時、心情開朗時的姿勢例子。臉活潑地朝向正面,往外張開的雙臂屬於開朗的印象。圖B是心情沉重時的姿勢例子。展現出有點低頭、將雙手搭在膝蓋上好不容易站起來一樣的心情。背部也有點彎曲。

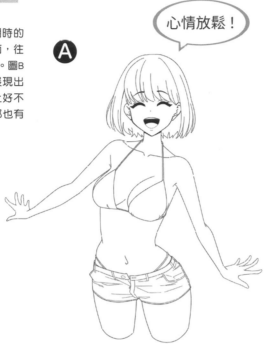

心情放鬆!

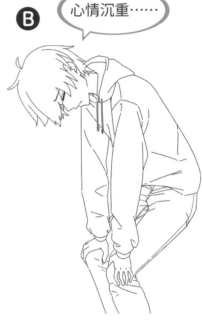

心情沉重……

想要表現心情的輕鬆、開朗時,可以透過手腳等身體部位活潑朝向外面時的輪廓來表現(圖C)。心情的沉重、陰鬱可以透過身體部位蜷曲、彎曲的輪廓來表現(圖D)。

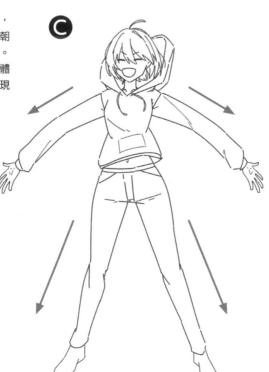

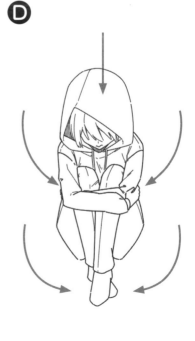

心情放鬆的姿勢例子

挺直背部,走路時大幅擺動手腳,張開雙手……試著表現這些朝外的姿勢吧!

這是左右不對稱的生動姿勢。軀幹有扭動(傾斜)。

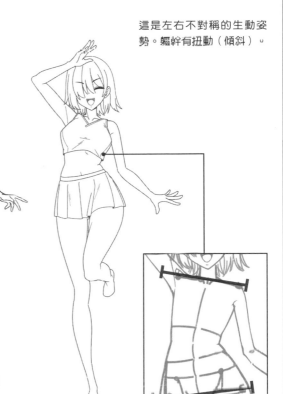

心情沉重的姿勢例子

彎曲背部、垂頭、將手腳朝內的這種姿勢會讓人感覺到心情沉重。因為心情沉重的緣故,也會有無法牢牢支撐身體的表現。

從正面觀察低頭姿勢的話,軀幹上面看起來很寬大。

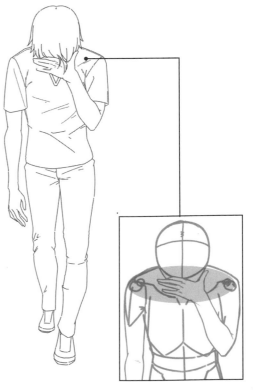

插畫繪製過程①
沉重心情

這是突然無精打采垂頭喪氣坐下來的姿
勢。心情鬱悶,無法筆直地支撐身體,
所以變成這種姿勢。注意彎曲的背部,
無力而往前下垂的手臂等描繪,除了
「身體的沉重」之外,也要試著表現
「心情的沉重」。

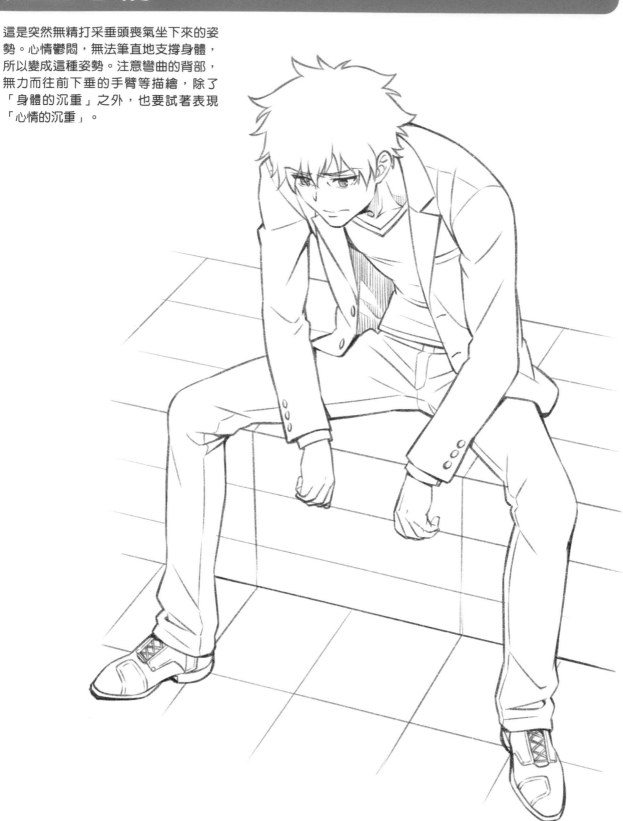

草圖～人物素描

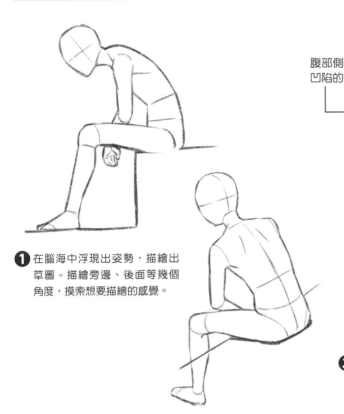

① 在腦海中浮現出姿勢，描繪出草圖。描繪旁邊、後面等幾個角度，摸索想要描繪的感覺。

幾乎看不見脖子

背部彎曲

腹部側是凹陷的

② 決定以俯視（由上往下看）的角度描繪。光線照射不到的部分粗略地加上陰影，事先確認是否有呈現出沉重氛圍。在這個角度很難看到脖子，背部會彎曲，而且腹部側是凹陷的。垂頭喪氣所以手臂往下垂。這些「沉重表現」的關鍵或許有確實畫出來了，要在這個步驟仔細確認。

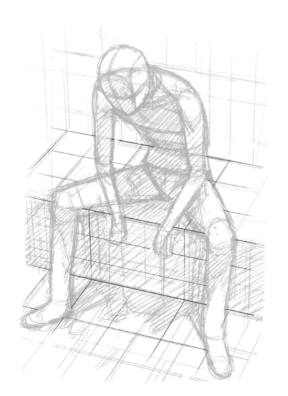

③ 將草圖素描墊在下面，畫出椅面和地面的線條。仔細確認臀部是否確實碰到椅面，腳掌是否有接觸到地面。

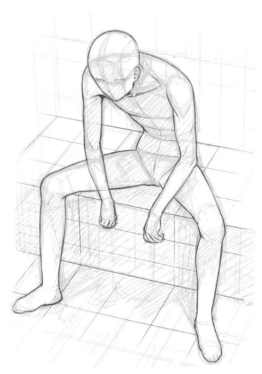

④ 完成裸體的人物素描。在此要刻畫頭髮、表情和衣服等部分。

細部的刻畫～潤飾收尾

❶ 這是俯視的角度，所以頭部看起來很寬大，臉部看起來很窄。因為身體往前傾，所以外套前半部會從胸膛往前浮起（指外套前半部會跟身體有段距離的意思）……一邊確認這些「這個姿勢、角度才有的描繪重點」，一邊刻畫細部。

頭部看起來很寬大

這附近是肩膀上面

外套前半部會跟
身體有段距離並垂下

無力下垂的手臂
放在大腿上

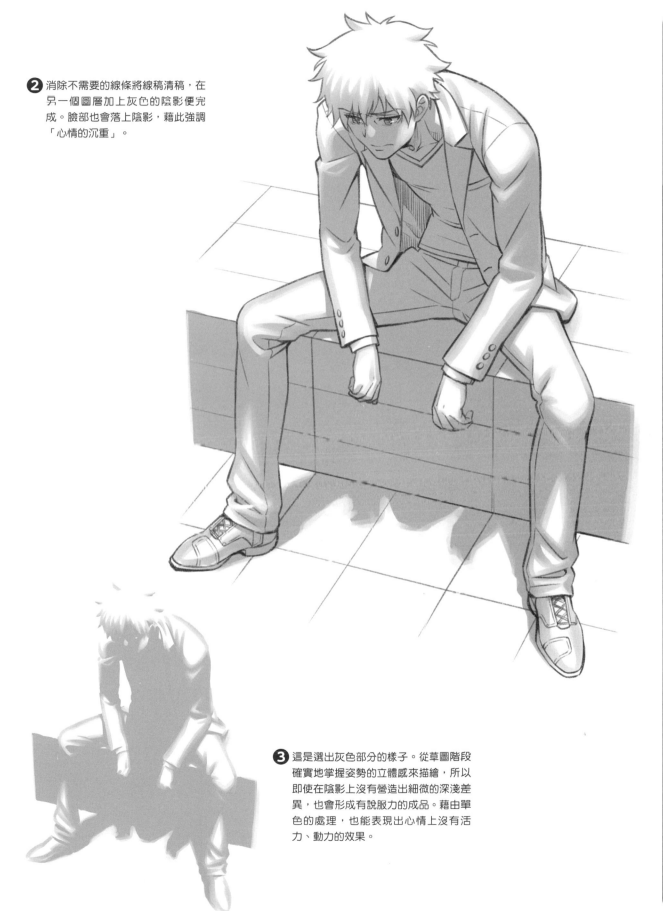

❷ 消除不需要的線條將線稿清稿，在另一個圖層加上灰色的陰影便完成。臉部也會落上陰影，藉此強調「心情的沉重」。

❸ 這是選出灰色部分的樣子。從草圖階段確實地掌握姿勢的立體感來描繪，所以即使在陰影上沒有營造出細微的深淺差異，也會形成有說服力的成品。藉由單色的處理，也能表現出心情上沒有活力、動力的效果。

興奮心情

與繪製過程①形成對比，這是表現出開朗興奮心情的表現。試著透過腳沒有接觸到地面且帶有跳躍感的姿勢、開朗表情，以及沒有過於沉重的陰影上色來表現「輕快的心情」吧！

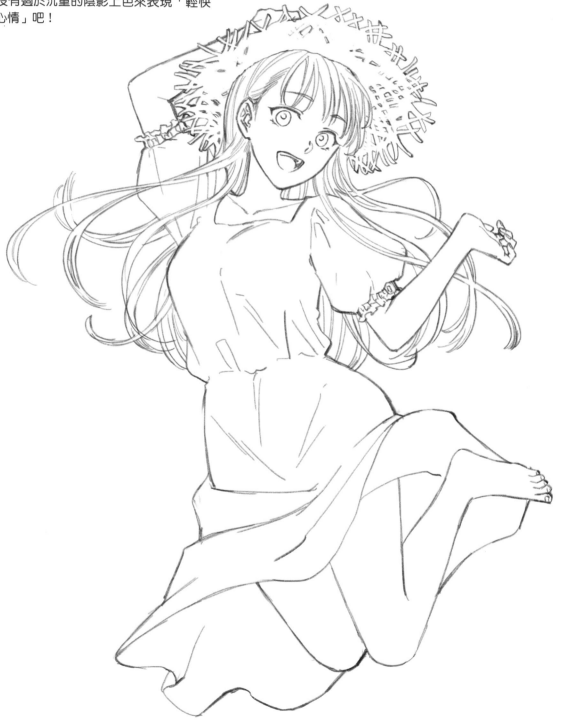

草圖～線稿

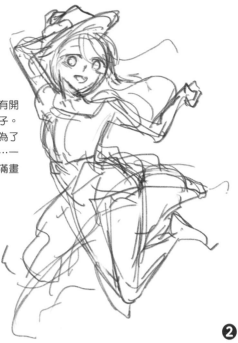
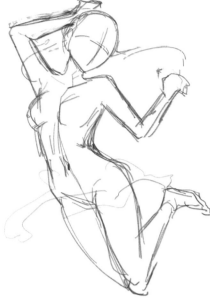

❶ 描繪草圖示意圖。想呈現出帶有開朗印象的輕飄飄衣服、時尚帽子。輕輕跳躍的話，可能也會產生為了避免帽子飛掉而壓住的動作……一邊這樣聯想，一邊畫出想要填滿畫作的要素。

❷ 即使是先描繪有穿衣服的草圖示意圖情況，也一定要畫出裸體人物的素描。利用腳沒有碰到地面的姿勢展現跳躍感。身體處理成弓形藉此表現輕盈。

畫出纖細髮束披散在空間中的樣子

飄動的下襬

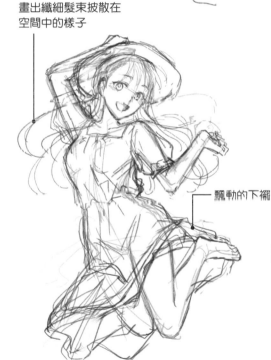
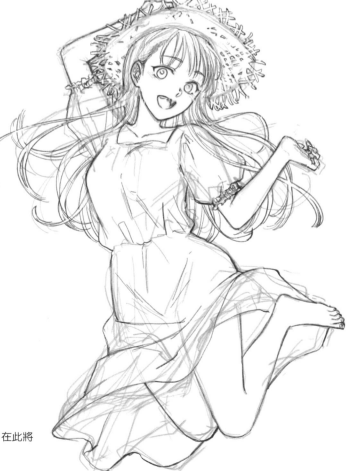

❸ 描繪表情、頭髮和服裝。頭髮筆直垂下的話，就能感覺到沉重感，所以要表現出在空間中輕盈披散開來的頭髮。散開纖細髮束營造出輕盈的印象。也讓裙子下襬飄動來強調輕快感。

❹ 刻畫臉部表情和細部。在此將帽子改成草帽素材。

陰影上色～潤飾收尾

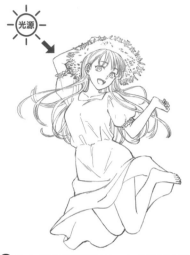

① 決定光線從哪裡照射。在此將光源設定在左斜上方。

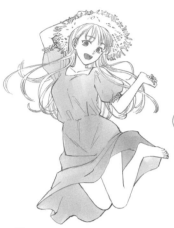

② 在眼睛、嘴巴、衣服等部位塗上淺灰色。

③ 在頭髮、衣服使用不會過深的灰色加上陰影表現。

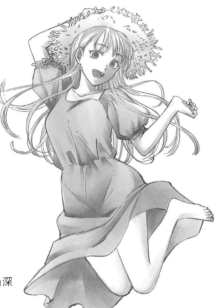

④ 塗上裙子內裡等「光線難以照射之處」的陰影、落在大腿上的裙子陰影。

⑤ 這是臉部特寫。在臉頰、頭髮、草帽加上陰影。草帽落下的陰影範圍是從額頭到眼睛，這個表現也很重要。

⑥ 在眼睛和頭髮加上光的表現。

⑦ 消除部分的線稿呈現出光線。

8 在整體添加質感（紋理表現），微調陰影便完成。特地不加上深色陰影，利用對比偏弱的陰影來表現開朗印象。

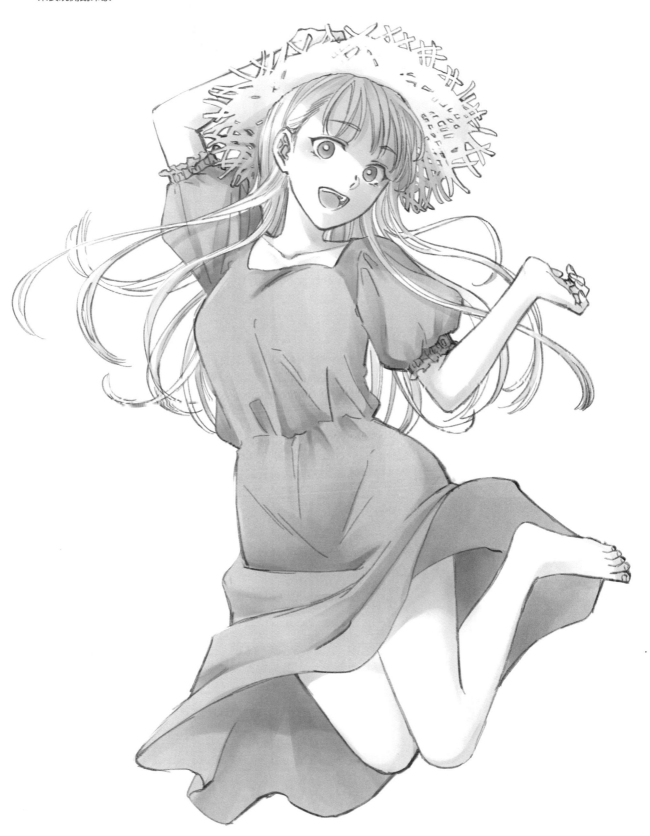

像抬頭看角色一樣來拍攝、像往下看一樣來拍攝……透過攝影角度也可以表現出輕重印象。在此在仰視（抬頭看）的攝影角度中，將複數演出搭配在一起，試著創作出輕盈印象的插畫吧！

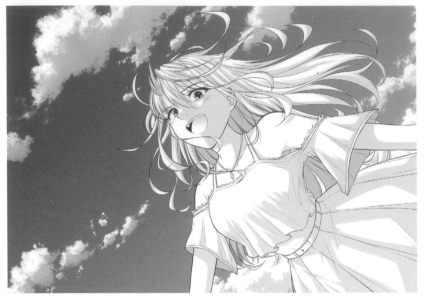

讓頭髮和衣服飄動
（漂浮感）

傾斜身體
（跳躍感）

抬頭看的仰式構圖具有讓角色看起來很強大、看起來很有活力的效果。除了仰視之外，再將角色傾斜，添加輕盈感和跳躍感。

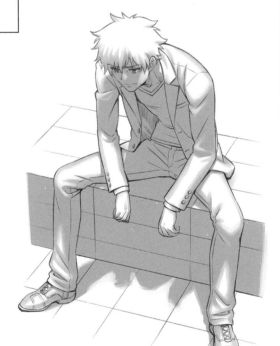

營造清澈感的部分（開放感）　　　　　淺灰色的陰影

在畫面營造「清澈感的部分」，展現出開放感。角色的陰影使用對比低的淺色來上色，營造出輕盈印象。

和上面的插畫相反，這是俯視（往下看）的構圖範例（P141）。是很適合孤獨感和心情沉重表現的攝影角度。

146

第**4**章

輕重的演出表現

How To Draw
MANGA

顏色與質感的演出

看起來很輕的顏色、看起來很重的顏色

表現「輕重」的方法不一定只有姿勢的描繪，也有利用顏色擁有的印象和效果來呈現輕重的方法。

試著觀察球和棒子的例子吧！筆觸增加顏色越黑的話，看起來就像是沉重素材對吧？接近白色的顏色（明度高的顏色）會覺得很輕，接近黑色的顏色（明度低的顏色）則會覺得沉重。

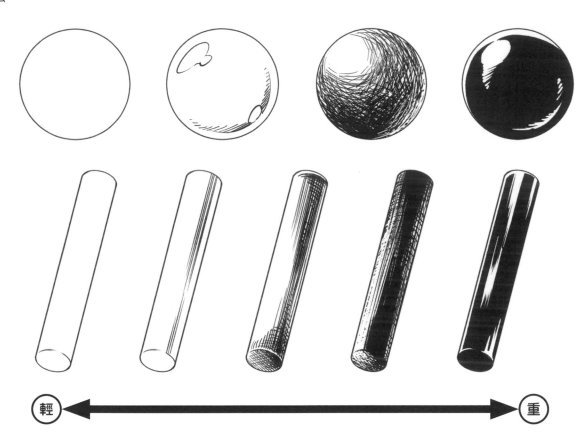

這是金屬製刀具的例子。只描繪出輪廓線和刀具的邊界線，就好像是塑膠一樣。而使用灰色將整體上色，添加大量的黑色筆觸，就會呈現出刀具般的厚重感。

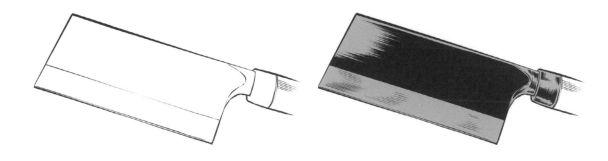

除了顏色之外，也試著搭配質感來表現吧！圖A不知道少年碰觸到的東西是什麼。像圖B一樣以銳利線條加上筆觸後，看起來就像堅硬岩石一樣。接著再加上灰色陰影的話，就能表現出沉重的岩石（圖C）。

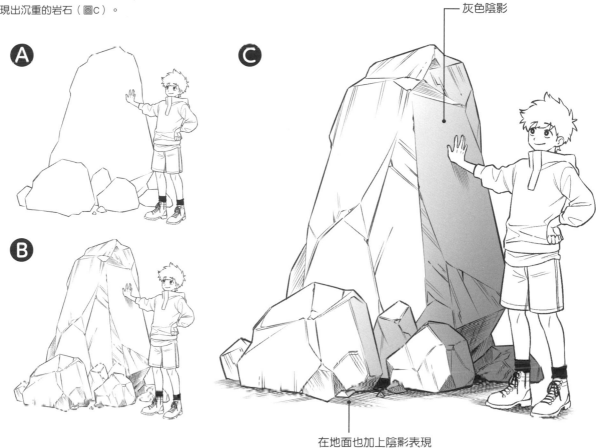

灰色陰影

在地面也加上陰影表現

也有和重量形成的「變形」搭配在一起的表現。讓四方形包包往下面變形的話，就會形成裡面裝有沉重東西的印象。接著再將形體變形，在形成皺褶的部分塗上灰色，就會加強好像很沉重的印象。

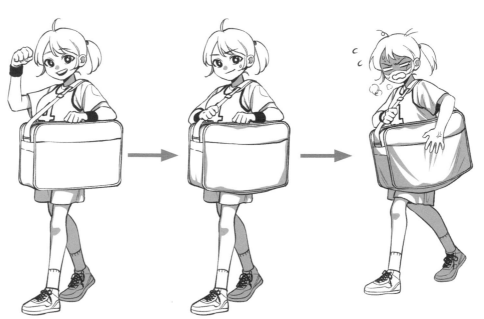

衣服與髮型的演出

在畫法花點心思藉此改變印象

圖A是偶像風格的少女，但是看起來有點成熟、沉重的印象，對吧？在衣服和髮型花點心思的話，就會變成像圖B一樣的輕盈印象。來看一下是在哪種部分修改吧！

即使是一樣的姿勢、服裝和髮型，在畫法花點心思的話，就能改變「輕重」的印象。

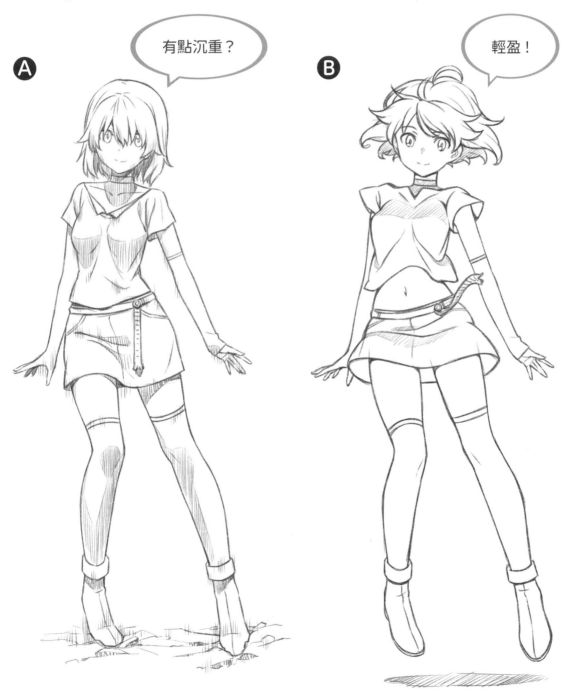

有點沉重？

A

輕盈！

B

頭髮緊貼地垂下就會形成成熟印象。讓頭髮翹起
來、瀏海也翹起來，展現出水汪汪的眼睛，就會
形成輕快的印象。

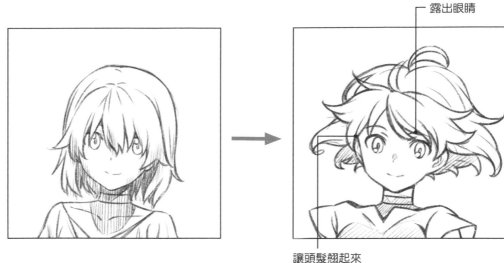

露出眼睛

讓頭髮翹起來

陰影加得較深而且合身的衣服看起來是沉重的布
料，但讓下襬輕輕飄起來的話，看起來就像是輕
盈的布料。在腰帶也加上跳躍感的話，就會更加
輕盈。

使衣服下襬飄起來

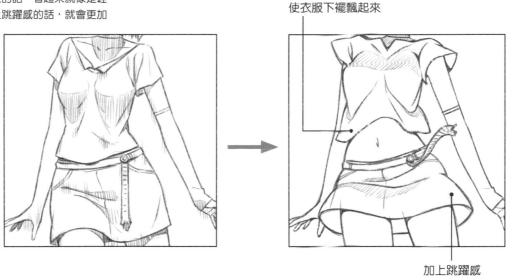

加上跳躍感

確實畫出碰到地面的腳和地面，就會感受到穩定
感和重量。相反的，落下陰影而且腳遠離地面的
話，就會呈現輕盈的飄浮感。

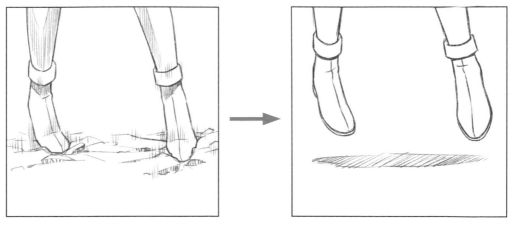

輕盈的髮型、沉重的髮型

將頭髮長度、髮質、髮色、造型等要素搭配在一起，就能表現「輕盈印象」、「沉重印象」。

試著比較圖A和圖B，會覺得圖A比較能感受到輕盈的印象吧！露出額頭和耳朵、用成短髮或是用成盤髮……將這幾個要素搭配在一起就能表現出輕盈。將這些要素反過來的話，就可以營造出像圖B一樣較為沉重且沉穩的氛圍。

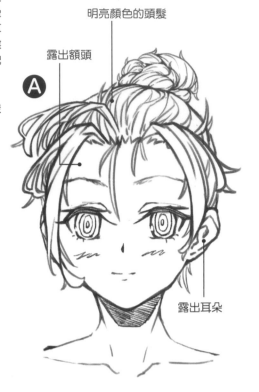

明亮顏色的頭髮

露出額頭

露出耳朵

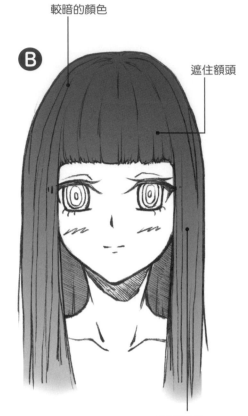

較暗的顏色

遮住額頭

遮住耳朵

也可以像圖C一樣營造出中立的印象。將瀏海全部放下來就會變沉重，所以放少一點並露出額頭；將後面頭髮筆直地放下來就會變沉重，所以讓頭髮變捲……配合想要表現的印象來設計吧！

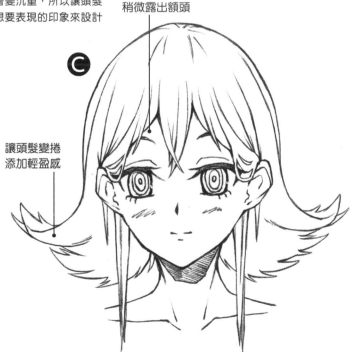

稍微露出額頭

讓頭髮變捲添加輕盈感

即使是相同的髮型，只要改變髮色就會變成輕盈印象或沉重印象。在P155會詳細解說。

長度形成的印象差異

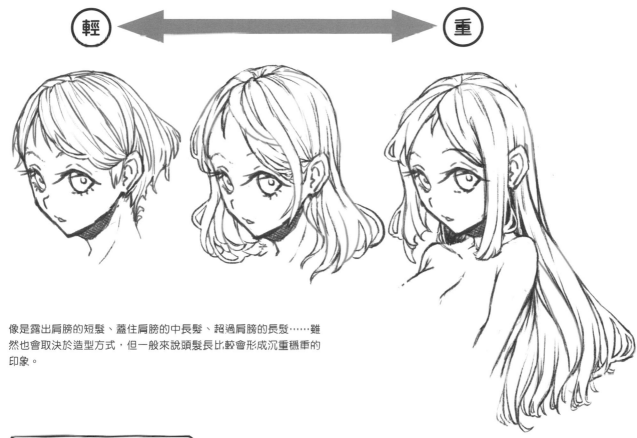

輕 ⟵⟶ 重

像是露出肩膀的短髮、蓋住肩膀的中長髮、超過肩膀的長髮……雖然也會取決於造型方式，但一般來說頭髮長比較會形成沉重穩重的印象。

髮質形成的印象差異

舉例來說，即使是一樣的馬尾，髮質細且緊貼頭型，就會形成較輕盈的印象。粗硬髮質而且綁成髮束，就會變成較沉重的印象，如果是捲髮就會變成有分量感的印象。

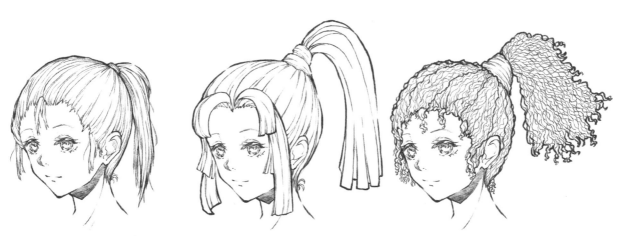

髮量形成的差異

髮量較少的話就會形成輕盈、乾淨俐落的印象，髮量多的話就會形成較沉重的印象。以頭骨為基準畫出頭髮薄薄覆蓋上去的樣子，或是頭髮厚重覆蓋上去的樣子再進行調整。

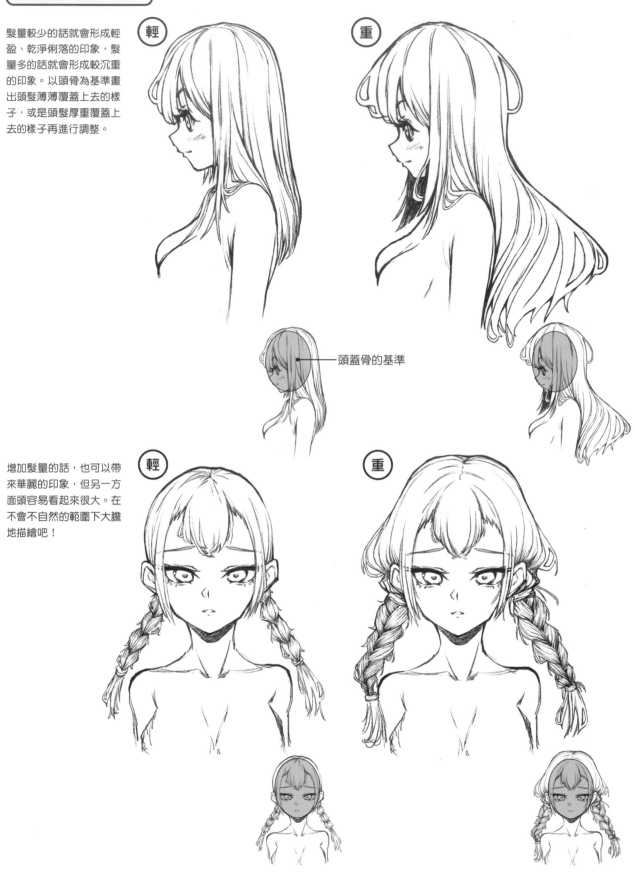

輕

重

頭蓋骨的基準

增加髮量的話，也可以帶來華麗的印象，但另一方面頭容易看起來很大。在不會不自然的範圍下大膽地描繪吧！

輕

重

髮色形成的差異

髮色較明亮的看起來比較
輕盈，較暗的看起來比較
沉重。表現髮束的線條畫
得較少或較多，都可以改
變印象。

表現髮束的線條

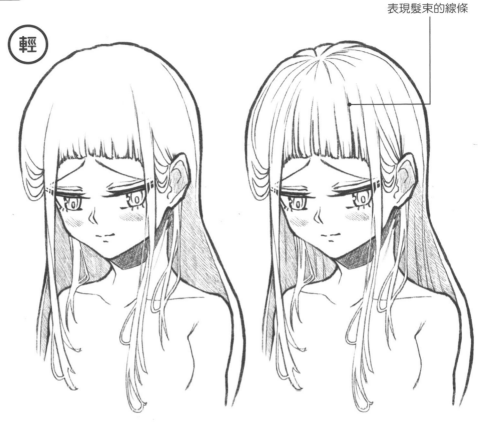

輕

將頭髮塗成全黑的話，看
起來最沉重且沉穩。但只
是塗滿顏色的話容易形成
單調的印象。可以將光線
照射的部分處理得稍微明
亮一點，或是以細白線條
添加髮束的描繪。

光線照射的部分

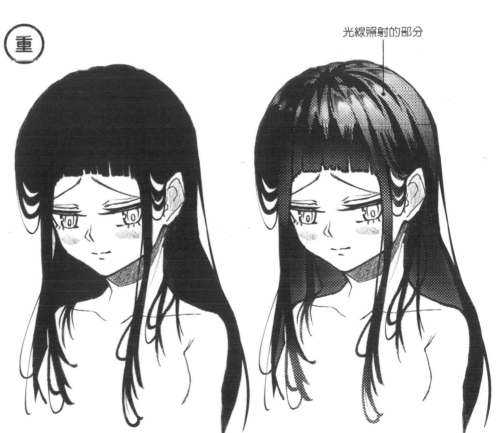

重

輕盈的服裝、沉重的服裝

布料的顏色、素材、整體輪廓……和頭髮一樣，服裝也可以將複數要素搭配在一起來表現輕盈或沉重。

圖A是白T恤搭配短褲的組合，這是休閒氛圍且輕快的印象。另一方面，圖B是黑色連身裙的打扮。雖然肌膚露出的面積更寬廣，但減少了輕快感，帶有一種能穿去正式場合的氛圍。

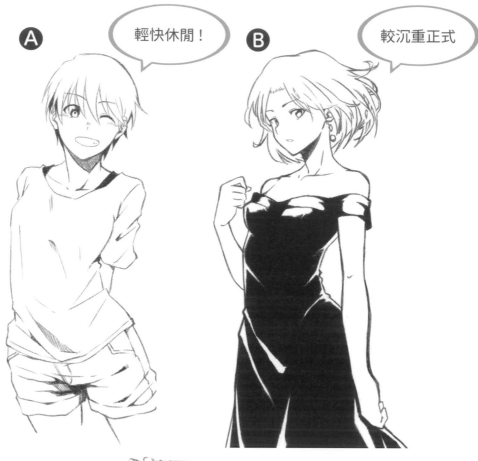

A 輕快休閒！

B 較沉重正式

另一方面，圖C雖然是黑色連身裙，但沒有圖B那麼沉重和正式的印象。這是因為短裙有分量，而且飄動的褶邊增添了輕快的印象。像這樣將顏色、形體、輪廓等複數要素組合在一起就會產生「輕盈印象」、「沉重印象」。

C 有分量感且華麗！

顏色形成的差異

如同P148也解說過的，根據顏色的不同，輕重的印象會產生變化。但是除了顏色之外，「輕重表現」的另一個訣竅就是將接下來要介紹的輪廓和素材的要素搭配在一起。

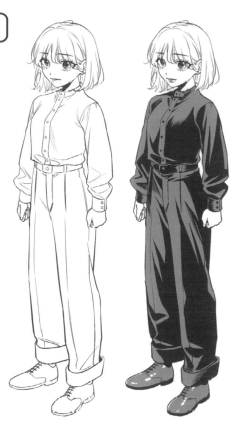

光的表現

和頭髮一樣，塗成全黑的話容易看起來平面化。即使是黑色衣服，也可以利用白色或灰色來表現光線照射部分。

輪廓形成的差異

穿著衣服時的輪廓（輪廓形體）越接近裸身的人體，外觀看起來就好像越能輕快地活動。彷彿蓋住人體形狀的輪廓，則會形成很難活動且較沉重的印象。

這是將左邊插畫填滿顏色，讓輪廓清楚一點的圖像（顧名思義就是輪廓表現）。可以知道越往腳邊越寬廣的輪廓帶有穩定感，會形成較沉重的印象。

服裝素材和形狀形成的差異

薄布料的襯衫帶有輕快的印象，會加上細線條的皺褶來表現布料的輕薄。厚的大衣和夾克則帶有較沉重的印象。很難加上細緻皺褶，所以透過較大的皺褶來表現布料的厚重。

較大的皺褶

細線條的皺褶

布料緊貼身體且下襬長的大衣，即使顏色很淺也會形成稍微沉重一點的印象。皮革素材的夾克利用黑色和灰色來表現不帶銳利皺褶的獨特凹凸，就會形成沉重且有力的印象。

布料緊貼的肩膀

皮革素材的凹凸

襯衫

大衣

夾克

長下襬

衣服飄動的演出

長版大衣容易形成沉重的印象，但是加上衣服飄動的演出，也可以表現出輕盈感。畫出下襬隨風飄動且宛如波浪起伏般的形狀，就會很有效果。

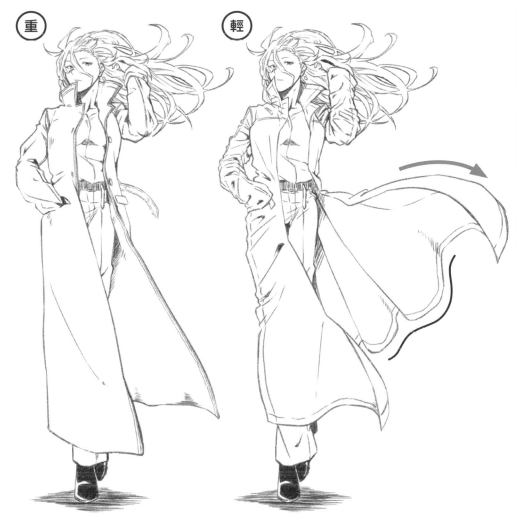

襯衫和裙子也加上飄動的演出，就能增添輕快感。尤其將百褶裙設計成容易飄散開來的構造，所以非常適合被風吹動的表現。

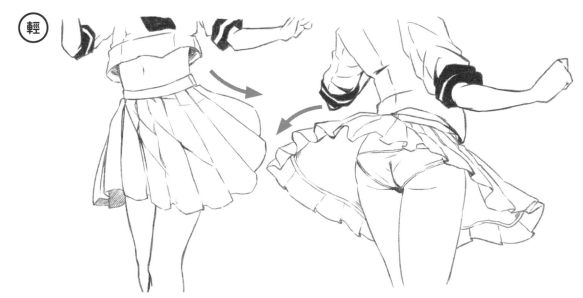

陰影的演出與潤飾收尾

柔和的陰影表現

右圖是表示白色～黑色的深淺度圖示。0%是最亮（白），100%是最暗（黑）。在插畫加上陰影時，可以使用0%～100%的深淺，但只用接近0%的深淺來加上陰影的話，就會形成輕盈且柔和的印象。

來觀察一下作為插畫潤飾收尾的陰影表現。想要表現輕快印象和柔和氛圍時，應該加上哪種陰影？

0% ← → 100%

右邊插畫是以0%～30%的灰色來表現顏色和陰影。頭髮以30%上色，只有光線照射部分以0%（白）來表現光澤。臉頰和嘴唇是以10%～15%來表現紅暈。胸部下方則是以0%～20%的漸層來表現陰影。

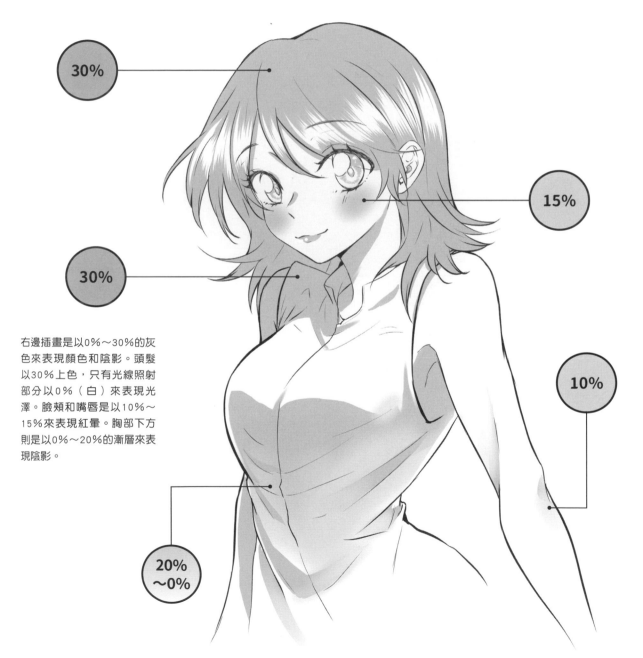

右邊插畫是只用20％的深淺加上陰影的例子。主要是光
線難以照射形成陰影的部分（頭髮內側、胸部下方、裙
子內側、大片皺褶內側等）、光線被遮住有陰影落下的
部分（落下手臂陰影的包包，落下裙子陰影的大腿
等），在這些地方加上最小限度的陰影表現。

只使用
20％

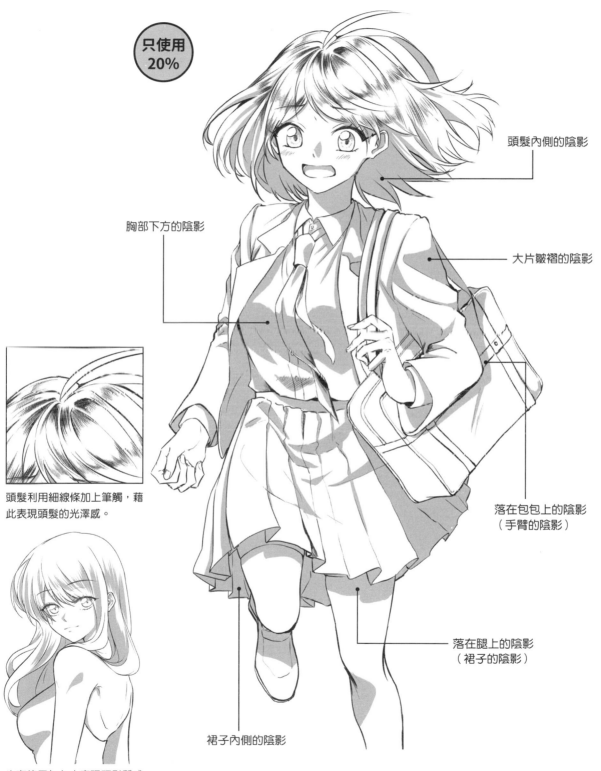

頭髮內側的陰影

胸部下方的陰影

大片皺褶的陰影

頭髮利用細線條加上筆觸，藉
此表現頭髮的光澤感。

落在包包上的陰影
（手臂的陰影）

落在腿上的陰影
（裙子的陰影）

裙子內側的陰影

也有使用灰色來表現頭髮質感
的方法。此處的插圖只使用
20％的灰色來上色。

有力的塗黑和筆觸的表現

這是西裝外套或領帶等較深的部分全部塗成100%的黑色，頭髮和肌膚等較明亮的部分則以幾乎0%的全白來表現的風格例子。將整件西裝外套塗成全黑的話，就會變得平面化，所以光線照射部分不上色，而是塗成全白。

在此要解說將最暗100%（黑）和最亮0%（白）組合在一起的表現。柔和感會消失，產生強而有力的存在感。這種表現很適合少年漫畫風格的插畫之類的。

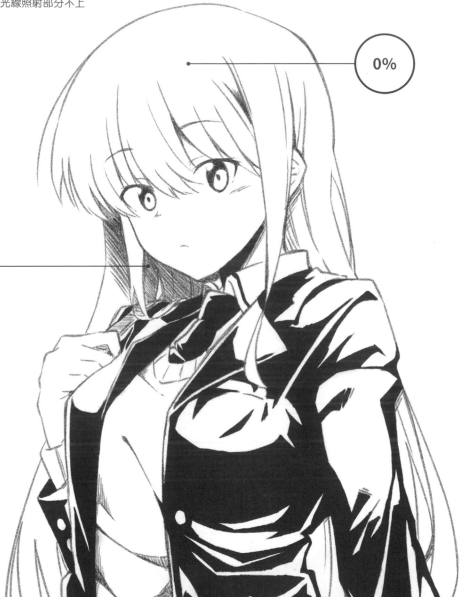

0%

筆觸

100%

頭髮內側等想要增添細微深淺差異的部分要用沾水筆筆觸來表現。將斜線連起來藉此表現類似灰色的深淺。

堆積在毛衣皺褶處的陰影部分也不是塗上灰色，而是以沾水筆筆觸來表現。

這是讓單腳抬起來，特地處理成傾斜狀態來呈
現跳躍感的姿勢。西裝外套使用黑色，頭髮、
肌膚和針織衫使用白色，裙子是格紋……就像
這樣將白色和黑色平衡配置。

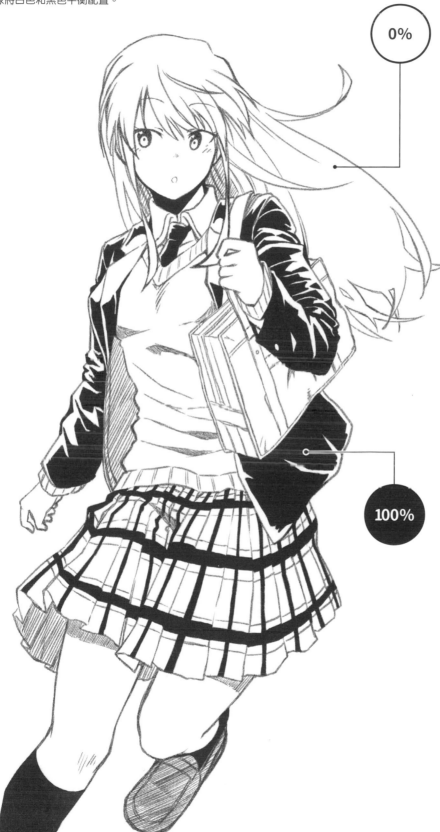

0%

100%

臉頰的紅暈伸用細線條的筆觸
來表現，頭髮內側的陰影則是
以較深的筆觸來表現。

這是塗黑和加上格紋之前的狀
態。外套和裙子如果是全白的
話，印象會有點微弱。

背著後背包

這是以大膽的攝影角度來捕捉背著厚重後背包的女性插畫。重量表現的關鍵是用手抓著後背包肩帶的動作和姿勢。描繪出緊緊抓著肩帶,將身體往前的姿勢,藉此表現背起沉重行李的女性強而有力且活潑的印象。

草圖～線稿

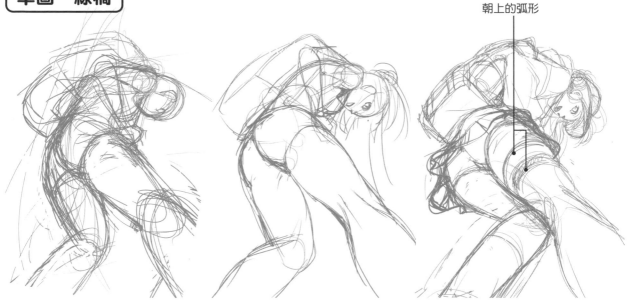

朝上的弧形

1 粗略地畫出姿勢的示意圖。特地將下半身畫大一點，來強調支撐行李的腿有力、健康臀部和腿部曲線美。

2 加上後背包的形體再做調整。塑造整個形體後添加細部的細節。

3 刻畫服裝。尤其短褲和襪子邊緣的曲線是表現大腿立體感的重要關鍵，所以要注意弧形的方向再描繪。

4 使用另一個圖層描繪後背包細部。要注意肩帶的表現。受到行李重量拉扯，肩帶上半部會拉緊。雖然肩帶在完成圖中可能會被遮住，但看不到的部分也確實描繪出來的話，就能有自信地作畫。

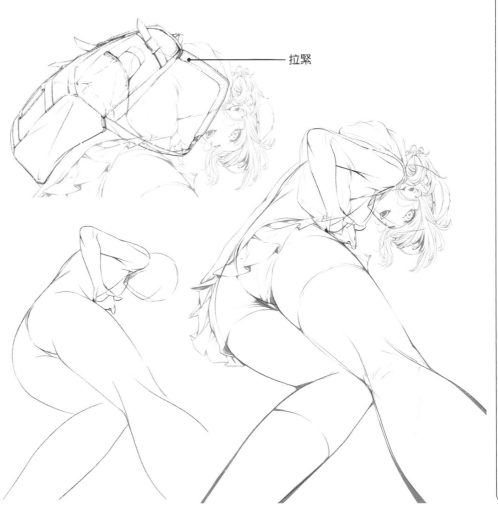

拉緊

5 建立描線圖層，在草圖上面進行描線。一開始確實地描繪人物的裸體素描，再描繪衣服和頭髮，所以能營造出有魅力線稿。

陰影表現～潤飾收尾

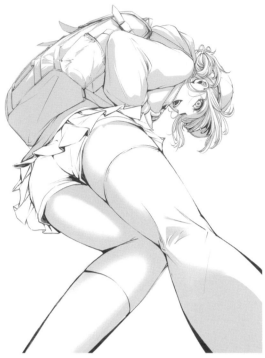

❶ 建立新圖層,輪到陰影表現部分。假設光線從角色的右斜上方照射,在陰影形成部分加上不同深淺的灰色。

❷ 在股溝和臉部(特別是帽子下面的部分)等部分追加陰影。

落影 ⌐　　　　　　　將內側上色 ⌐

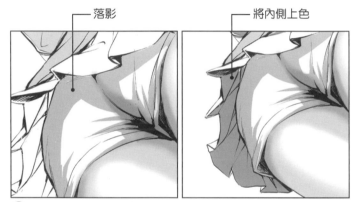

❸ 落在短褲上的裙子陰影也追加上去的話,就能強調立體感。裙子內側是光線難以照射的部分,所以使用較深的灰色上色。

細緻的陰影 ⌐

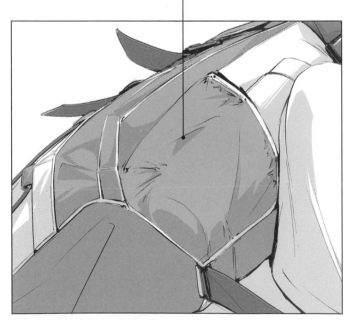

❹ 將後背包和帽子上色。後背包在皺褶部分加上細緻的陰影,來表現「裡面裝有凹凸不平的行李」的感覺。

❺ 將襪子和裙子上色。襪子特地處理成左右不同色,增添衝擊感。

❻ 背包肩帶和短褲也要上色，調整眼眸和頭髮等細部
便完成。雖然是強調腿部曲線美的大膽攝影技術，
但也營造出帶來活潑印象的插畫。

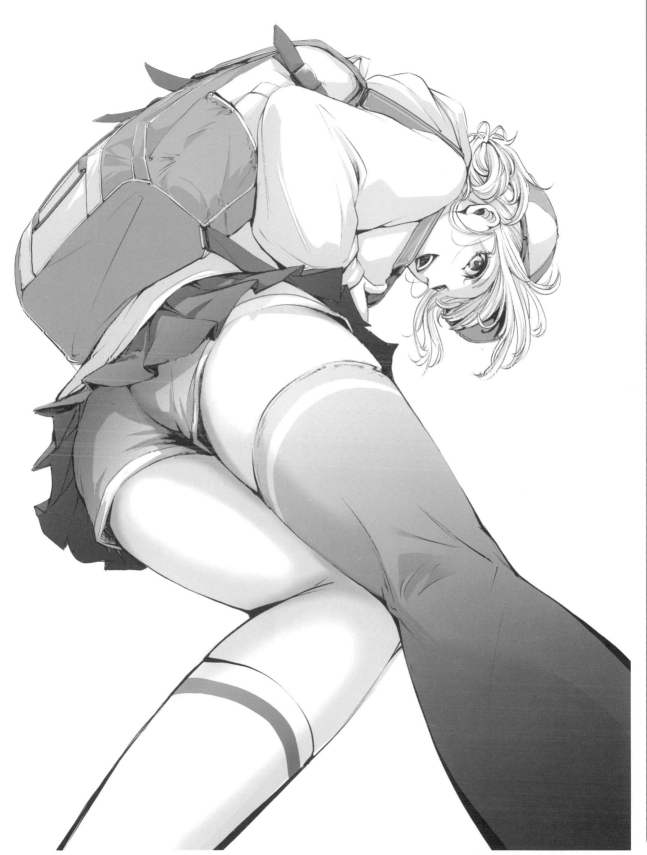

插畫繪製過程②
輕盈地跳躍

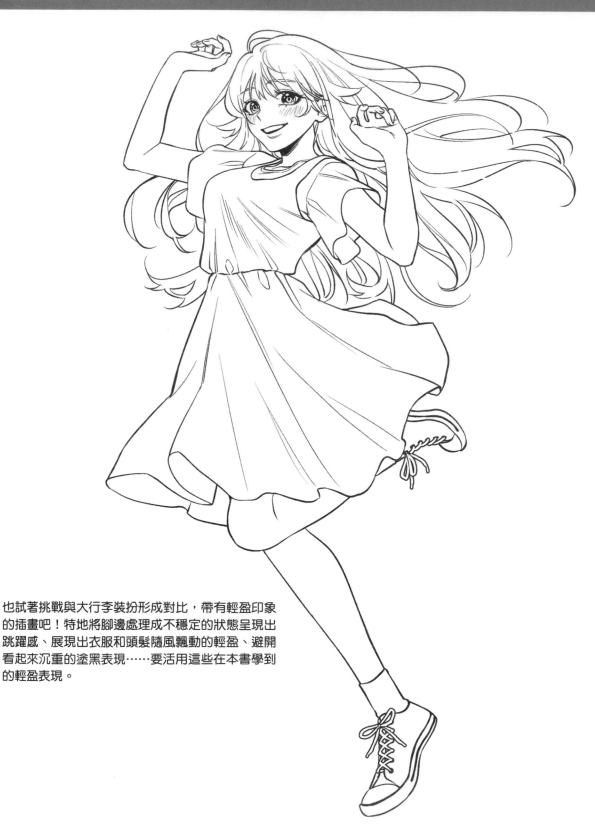

也試著挑戰與大行李裝扮形成對比，帶有輕盈印象
的插畫吧！特地將腳邊處理成不穩定的狀態呈現出
跳躍感、展現出衣服和頭髮隨風飄動的輕盈、避開
看起來沉重的塗黑表現……要活用這些在本書學到
的輕盈表現。

草圖～線稿

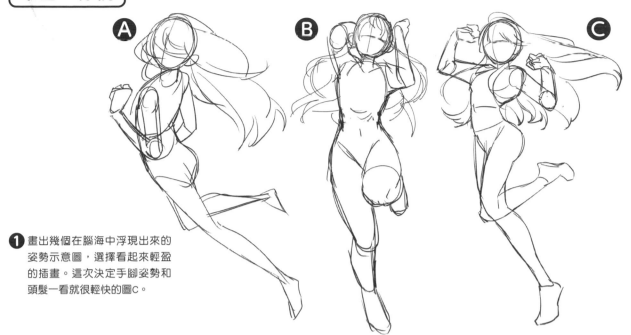

(A) (B) (C)

① 畫出幾個在腦海中浮現出來的
姿勢示意圖，選擇看起來輕盈
的插畫。這次決定手腳姿勢和
頭髮一看就很輕快的圖C。

② 描繪裸體的人物姿勢，加上頭髮和表情。頭髮隨風飄
動是輕盈表現的重要關鍵。將頭髮全部往右側飄散的
話，看起來就像強風吹拂一樣，所以在左側也加上輕
輕搖曳的髮束。

③ 描繪衣服，表現出隨著跳躍而擺動的裙子輕飄感。

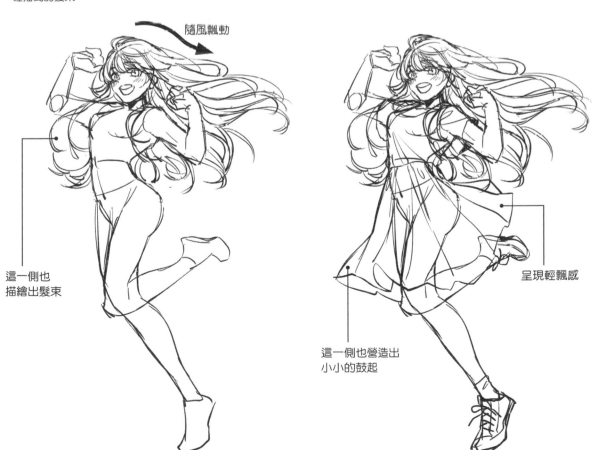

隨風飄動

這一側也
描繪出髮束

呈現輕飄感

這一側也營造出
小小的鼓起

陰影表現～潤飾收尾

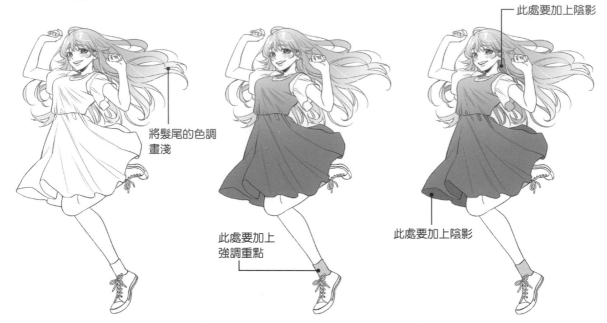

將髮尾的色調畫淺

此處要加上陰影

此處要加上強調重點

此處要加上陰影

❶ 將頭髮上色。使用淺色上色營造出套用漸層效果的感覺，髮尾顏色盡量畫成淺色。也加上因為光線照射程度看起來是白色部分的表現。

❷ 將衣服上色，呈現出角色的存在感。這裡也不要將衣服塗黑，要利用漸層營造出柔和印象。襪子塗上作為強調重點的顏色，盡量讓視線朝向腳邊。

❸ 塗上陰影。在P166的範例中也有塗上裙子的落影，但在此為了強調輕盈，要將陰影用到最小限度。在裙子和頭髮內側、衣服皺褶的凹陷部分等處加上稍微深一點的陰影色。

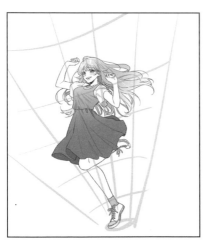

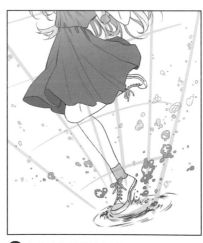

❹ 接著描繪背景。水珠是飛濺的形象，所以畫出飛濺成放射狀的水花輪廓。

❺ 在腳邊畫出水面的波紋。水珠會從這裡擴散。

❻ 在畫出放射狀輪廓的範圍加畫出水珠。

❼ 在水珠畫出輪廓線，利用漸層將內側上色。也營造出沒有上色的水珠、沒有描繪輪廓線的水珠，處理成不同的大小，避免形成單調的水珠。

有輪廓線

沒有輪廓線

漸層

為了添加水花飛濺在裙子上的印象，使白色水
珠散落在上面便完成。試著和P167的構圖與陰
影上色比較一下。讓腳邊呈現不穩定狀態的構
圖、將陰影表現處理到最小限度的上色，不只
表現出「身體的輕快」，還表現出「心情的輕
盈、開朗」。

封面插畫繪製過程

插畫家　200°F

Profile

以「可愛」、「帥氣」的插畫為目標來畫圖。想要挑戰書籍封面和音樂PV等各種形式的插畫。喜歡所有恐怖和超自然的東西，喜歡的搞笑漫畫是《DRAGON BALL》。

Twitter：@pattimon36　pixivID：363692

❶ 製作草圖

本書是以「輕重表現」為主題。在一張插畫中要傳達「這是可以學到關於輕重表現的書籍」，應該要怎麼做？在此要發揮想像描繪數張草圖。

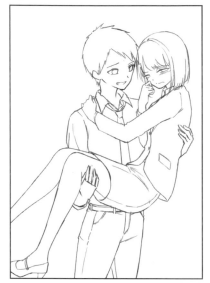

A

這是將少女抱起來的少年構想草圖，是有點靦腆印象的少女和看不出來這麼有力氣的青年之組合。

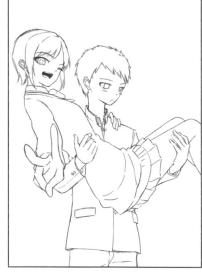

B

將少女抱起來的少年圖B。這個草圖是少女帶有開朗的印象，而少年則是有點靦腆的印象。

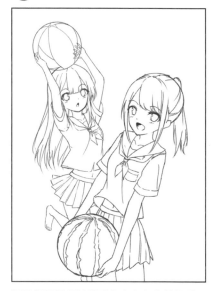

C

這是舉起輕巧沙灘球的少女和拿著沉重西瓜的少女，是採用「輕與重」這兩方面表現的構想草圖。

❷ 研究會議

插畫家和編輯部人員討論，決定要採用哪一個草圖。此外也研究是否需要更改姿勢和小道具等。

POINT 1

書本主題是否能傳達給讀者？

草圖A、B、C當中，最能傳達「輕重表現」這個主題的插畫是C。因為這張圖很容易讓人理解這是舉起輕巧東西的姿勢，和拿著沉重東西的姿勢的對比。從這個觀點決定採用草圖C。

POINT 2

角色的服裝和隨身物品是否恰當？

沙灘球和西瓜是很適合海邊場景和泳裝打扮的物件，和制服打扮搭配在一起好像會有點違和感。因此將兩個少女的隨身物品改成氣球和道具類。服裝也做了修改，微調成讓人聯想到「正在準備學園祭」的插畫。

❸描線

將隨身物品改成氣球和道具類,再進行描線。使用的軟體是《CLIP STUDIO
PAINT EX》。為了表現可愛又柔和的氛圍,這次使用較細的沾水筆工具,
以纖細的筆觸來描繪。

不是用粗細均一的線條來描繪,而是要一
邊增添線條的強弱變化,一邊描繪。

靠近前面的少女抱著的道具類在線稿階段
要相當仔細地刻畫。在上色階段也有要描
繪的要素,但事先在線稿刻畫到某種程
度,之後猶豫的情況就會變少。

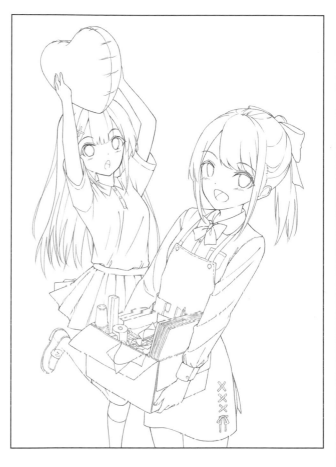

❹製作色調變化

在進入正式上色前,先塗上一次顏色製作色
調變化。研究哪一個色調合適。

如果只是帶有制服感的白襯衫和深藍色裙子,呈現出
來的色調會太少,所以後方少女的襯衫改成藍色,前
面少女的圍裙改成綠色。接著將氣球改成粉紅色,決
定以較明亮的色彩整合。在襯衫胸口和圍裙加上重點
設計,也會增添時髦人士般的感覺。

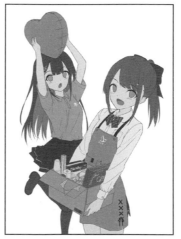

藍色襯衫&深紅色圍裙的版本

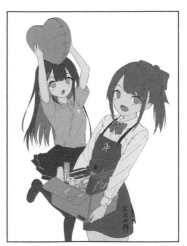

卡其襯衫&綠色圍裙的版本

⑤上色～潤飾收尾

劃分成肌膚、頭髮、衣服……將每個部位區分圖層再塗滿顏色，建立新的陰影圖層加上陰影表現。

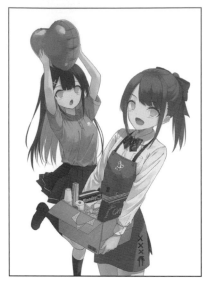

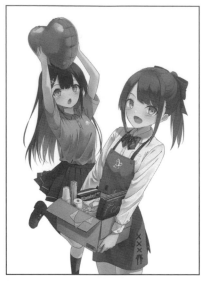

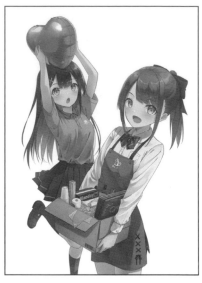

盡量塗上明亮且高彩度的顏色，竭盡全力呈現出少女們的可愛吧！一邊保持開朗印象，一邊透過塊面捕捉皺褶陰影並仔細地上色。重點設計要呈現留白效果來增添可愛度。

再添加更深一點的陰影色調，少女的眼眸也加上光的表現。肌膚部分添加上紅暈。帶來開朗有活力而且很開心的氛圍。

在光線照射部分加上白色光線的表現（高光）。頭髮光澤當然也要加上去，同時還要表現出眼眸的光、氣球的光澤再潤飾收尾。

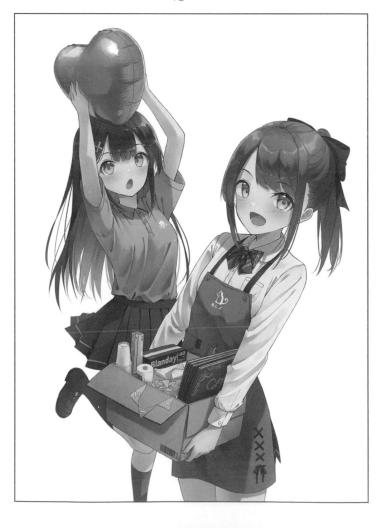

進步的秘訣是「自己畫起來覺得開心」

我認為拿著本書的人一定有「想要讓畫作進步」這種想法。想要進步的理由是什麼？因為想要表現專屬自己的世界？因為想要得到別人的稱讚？因為想要得到很多的「讚」？因為想要變成專家？

每個人都有各種不同的理由，但是我認為進步的秘訣就是「自己畫起來覺得開心」。能在畫圖時感到開心，只要身邊有看到畫作而開心的人，就一定能進步。

有想畫圖的想法這件事本身就是才能。發揮才能需要經驗

經常有人嘆氣表示「自己沒有繪畫才能」。但是有「想畫圖」的想法這件事本身就是很大的才能。

發揮才能需要有經驗。要試著拿鉛筆或沾水筆描繪，要試著多畫幾張。這就是進步需要的路程。如果畫圖時覺得開心，就一定能繼續畫下去。請大家試著多畫幾張反覆練習。

試著在各種主題和姿勢進行挑戰吧！

最初可以只畫自己想畫的東西。但是習慣之後我建議試著在各種主題和姿勢進行挑戰。描繪各種東西後，學習就會更加深入，表現範圍會更加廣泛。

現在作為專家活躍的人們也經常以進步為目標持續描繪。透過許多描繪的「經驗」來獲得各種發現。試著自己擺姿勢、請別人擺姿勢再進行觀察，同時持續鑽研表現力。

本書採用的主題「輕重表現」其實是專家也很煩惱的大課題。專家也會不斷觀察，一點一點學習的技巧濃縮刊載在本書中。請一定要試著將前人鑽研的眾多技術應用在自己的畫作上追求進步。

一開始不順利也沒關係。除了閱讀本書之外，請試著實際拿筆反覆練習。覺得自己完成一點點了，就請誇獎自己。在那個階段一定會有和先前不同的自己。

要先試著描繪，試著反覆練習，誇獎累積些許經驗的自己。
在反覆進行這些步驟的過程中會注意到自己進步了。這種不可思議的情況一定正等著你。

作者介紹

林 晃（Hikaru Hayashi）

1961年出生於東京。
東京都立大學人文學部／哲學系畢業後，開始正式展開漫畫家活動。曾獲得BUSINESS JUMP獎勵獎與佳作。師從於漫畫家古川肇先生與井上紀良先生。以寫實漫畫《アジャ・コング物語》出道後，於1997年創立漫畫、素描創作事務所Go office。製作過《漫画の基礎デッサン》系列、《キャラの気持ちの描き方》（Hobby Japan刊行）、《コスチューム描き方図鑑》、《スーパーマンガデッサン》、《スーパーパースデッサン》、《キャラポーズ資料集》（以上為Graphic社刊行）、《マンガの基本ドリル1～3》、《衣服のシワ上達ガイド1》（廣濟堂出版刊行）等日本國內外多達250本以上的「漫畫技法書」。

作　　者	林 晃（Go office）
翻　　譯	邱顯惠
發　　行	陳偉祥
出　　版	北星圖書事業股份有限公司
地　　址	234 新北市永和區中正路 462 號 B1
電　　話	886-2-29229000
傳　　真	886-2-29229041
網　　址	www.nsbooks.com.tw
E - MAIL	nsbook@nsbooks.com.tw
劃撥帳戶	北星文化事業有限公司
劃撥帳號	50042987
製版印刷	皇甫彩藝印刷股份有限公司
出 版 日	2023 年 05 月
I S B N	978-626-7062-49-4
定　　價	380 元

如有缺頁或裝訂錯誤，請寄回更換。

工作人員

●作畫

森田和明（Kazuaki Morita）
雪野泉（Izumi Yukino）
ちくわ（Chikuwa）
笹木ささ（Sasa Sasaki）
玄高やっこ（Yakko Harutaka）
泥沼碩斗（Hiroto Doronuma）
山中美侑（Miu Yamanaka）
新島光（Hikaru Arashima）
桔崎こう（Kou Kizaki）
うか百景（Ukahyakkei）
あづ（Azu）
塚田秀夫（Hideo Thukada）
愚アウル（Guauru）
椎名咲夜（Sakuya Shiina）
ハン（Han）

（順不同）

●封面插畫

200˚F

●封面設計、本文設計、DTP

宮下裕一 [imagecabinet]（Yuichi Miyashita）

●編輯

林 晃 [Go office]（Hikaru Hayashi -Go office）

●企畫

川上聖子 [Hobby Japan]（Seiko Kawakami -Hobby Japan）

●協力合作

日本工學院專門學校
日本工學院八王子專門學校
Creators College 漫畫、動畫科

國家圖書館出版品預行編目（CIP）資料

漫畫基礎素描. 輕重表現篇/林晃作；邱顯惠翻譯.
-- 新北市：北星圖書事業股份有限公司, 2023.05
176面；19.0×25.7公分
ISBN 978-626-7062-49-4(平裝)

1.CST: 插畫　2.CST: 漫畫　3.CST: 繪畫技法

947.45　　　　　　　　　　　　111021786

官方網站　　　　臉書粉絲專頁　　　LINE官方帳號